# 컬렉터처럼,
# 아트투어

# 컬렉터처럼,
# 아트투어

**아트 컨설턴트와 한 권의 책으로 떠나는
1년 365일 전 세계 미술 여행**

ART
TOUR

**변지애 지음**

한스미디어

# 멈출 줄 모르는 동력으로
# 아트 컨설턴트로서 첫 행보를 시작하다

현대 미술에 대한 호기심은 대학 학부 시절부터 시작되었다. 어학연수를 가서도 미술사 수업을 청강할 정도였다. 졸업한 후에도 당시 인기였던 금융계와 하이엔드 패션 브랜드 마케팅 업계에서 경력을 이어갔지만 2002년 무라카미 다카시와의 협업으로 재직 중이던 루이비통의 매출이 폭발적으로 성장하는 걸 보며 다시금 아트 마케팅에 관심을 두게 되었다.

이를 기점으로 이후 LVMH그룹의 면세 사업을 담당하던 유럽 회사에서 패션·라이프스타일 브랜드 마케팅을 담당하게 되었다. 이 시기에 국내 첫선을 보이는 프랑스 브랜드 매장을 홍보하기 위해 6개월간 회사를 설득해 과감히 국내 미디어 아티스트와의 협업 작품을 신규 매장에 제작, 설치했다. 2003년 당시 서울에서는 미디어아트를 바탕으로 한 인터랙티브 작품은 모두에게 생소한 경험이었다. 그러나 언제나 트렌드를 앞서

야 하는 백화점에서는 이를 한껏 반겼고, 방한한 프랑스 본사로부터는 극찬을 받아 다음 시즌 파리 패션쇼에 같은 콘셉트가 반영되게 되었다. 이 일이 천직임을 확신한 시점이다.

20대 후반이었던 당시 평생을 함께할 직업을 찾고자 했던 나는 그렇게 한국에서의 경력을 뒤로하고 본격적으로 예술경영을 공부하기 위해 뉴욕 소더비인스티튜트Sotheby's Institute of Art로 향했다. 2000년대 초반 우리나라는 지금의 문화예술경영 과정이 정착하기 전이었다. 갤러리 운영과 미술관 마케팅만 전문으로 다루는 예술경영 과정은 신선할 수밖에 없었다. 특강을 위해 초빙된 뉴욕현대미술관MoMA 마케팅 디렉터로부터 생생한 현장 소식을 들을 수 있었고, 뉴욕의 여러 갤러리를 탐방하면서 저자, 큐레이터, 강사 등 3개 이상 직함이 쓰인 명함의 예술계 인물들을 만나 또 다른 세상에 눈떴다.

코스 스터디를 마치고 뉴욕의 한 회사에서 당시 나와 같은 목적으로 뉴욕을 찾은 한국인들을 대상으로 뉴욕의 문화예술을 소개하는 아트 투어를 진행하며 큰 즐거움을 느낀 나는 런던의 문화예술계로 이를 넓히기 위해 영국으로 이주했다. 런던의 현대 미술계는 뉴욕과 분위기가 또 달랐다. 현대 미술과 문화예술 전반에 열광하고 있었고, 미술을 넘어 문화 전반이 영국인들의 생활에 스며들어 있었다.

당시 중국 경제가 호황이었는데 런던의 경매사들은 중

국 컬렉터들에게 피카소 등 현대 미술품을 판매하는 데 열을 올리고 있었다. 컬렉터들의 자본력이 곧 힘인 서구 미술 시장에서 한국 작가들의 입지는 여전히 좁던 시기였다. 그때만 해도 우리나라 미술은 중국과 함께 아시아 미술로 분류되어 뉴욕에서 수업을 듣던 친구들이 내게 중국 미술에 대한 질문을 수시로 던져 적잖이 당혹스러웠던 기억이 난다.

경매장에서 자국 출신의 작가들 작품에 후한 가격을 치르던 중국 컬렉터들을 보며 아트 업계에서 국내 작가들의 가치를 올리는 데 일조하겠다고 다짐했다. 수년 후 귀국하고 나서 국내 대표 미술품 경매사인 케이옥션의 모던 앤 컨템포러리 부문 스페셜리스트로서 커리어를 시작하게 되었다.

2014년 당시만 해도 미술품 컬렉션은 일부 계층이 즐기는 취미에 불과했다. 옥션에 다닌다고 하면 대다수가 이커머스 회사냐고 되물었고, 소더비Sotheby's나 크리스티Christie's 같은 회사냐고 묻는 사람들은 극소수였다. 다행히 삼청동이나 인사동 위주의 국내 시장보다 해외 시장에 관심이 많던 난 아시아 아트 마켓의 중심인 홍콩에서 분기별로 한 번씩 열리던 일본, 중국, 동남아시아 작품들과 한국 미술을 함께 선보이는 연합 경매를 통해 다시금 해외 시장에서의 경력을 이어갈 수 있었다.

그러나 코로나19 팬데믹 직전부터 미술 시장에 대한 관심이 높아지면서 국내 미술계는 변환점을 맞이했다. 아트 바젤

홍콩에는 매년 수만 명이 몰려들었고, 하반기에는 상하이 아트 위크를 모두들 앞다퉈 찾기 시작했다. 그렇게 또다시 국내 컬렉터들과 전 세계로 아트 페어를 다니다 보니 아트 컨설턴트로서 10년이 훌쩍 넘는 시간을 보냈다. 그들과 다양한 페어를 경험하며 컬렉션을 돕고, 해외 미술계에 대한 안목을 넓혀주는 역할 속에서 늘 국내외의 미술 시장을 견주며 우리 미술 시장의 발전 방향을 생각했다. 이는 자연히 국내외를 잇는 다양한 프로젝트를 수행하는 원동력이 되기도 했다.

2022년 아시아 최초로 아트 페어 프리즈Frieze를 맞이하며 국내 미술 애호가들과 컬렉터들이 열정과 호기심에 비해 해외 작품을 편안하게 감상할 준비가 되어 있지 않다는 걸 느꼈다. 개인은 물론 미술관 컬렉터들 역시 글로벌 아트 마켓에서 주목하는 작가들에 대한 정보나 경험이 턱없이 부족했다. 현대 미술은 아는 만큼 보이기 마련인데, 프리즈 기간에 만난 해외 갤러리스트 한 분이 내게 국내 기업 컬렉션을 직접 방문한 후 철학의 부재와 일관성 없는 스토리에 실망했다고 털어놓았을 때 다시금 내 역할에 대해서 고민하게 되었다.

유명 작가의 작품을 감상하고 소장하는 것만으로 감탄할 수 있는 시대는 지났다. 국내에도 잠재력 있는 컬렉터층은 물론 세계적인 수준의 미술관들이 세워지고 있지만, 이들이 작품에 대한 이해와 지식을 바탕으로 한 글로벌한 시각을 갖추는

일이 반드시 선행되어야 한다.

　이 책은 예술에 관한 관심으로 틈만 나면 전시장을 찾고, 해외여행을 가면 미술관부터 찾던 내 현대 미술에 대한 호기심과 열정을 떠올리며 준비했다. 그 누구보다 예술을 사랑하는 마음으로 보다 많은 걸 경험하고 느끼고 싶었던 열정이 지금 이 책을 집어 든 사람들의 마음이라고 생각해서다. 꼭 컬렉터가 되지 않아도 괜찮다. 또한 미술 애호가에서 한 단계 더 나아가 좋은 컬렉터로 발전하려면 이러한 경험을 바탕으로 작가의 팬이자 지지자이고 후원자로 커나가는 것이 무엇보다 중요하다. 국내에 진출한 글로벌 갤러리와 국내외 신진 작가를 다루는 중소형 갤러리들의 전시를 꾸준히 찾다 보면 어느덧 미술계의 흐름이 보이고, 트렌드를 떠나 나만의 취향도 생길 것이다.

　실제로 현대 미술 컬렉션을 시작한다면 본인의 마음이 끌리는 작품으로 시작하기를 권한다. 작품 수집의 규모와 액수를 논하기 이전에 미술사에 대한 기초 지식을 쌓아 이를 바탕으로 국내외 트렌드를 읽고, 관심이 가는 작가의 전시 계획 등을 꾸준히 따라가 보는 것도 추천한다. 그렇게 작가와 작품에 대한 스터디를 이어가다 보면, 어느새 해당 작가의 국내외 아트 시장에서의 입지에 자연스레 눈뜨게 될 것이다.

　마지막으로 강조하고 싶은 점은 예술 작품은 결코 단순한 투자의 대상이 아니라는 것이다. 나에게 그리고 수많은 미

술 애호가에게 예술은 언제나 힐링의 수단이자 영혼의 안식처였다. 예술의 본질은 감상과 향유에 있다고 생각한다. 그러므로 인류가 존재하는 한 시대별로 목적과 대상과 유형이 달라질 뿐 미술품 컬렉팅에 대한 수요는 영원할 것이다. 그래서 보다 많은 이가 컬렉션을 떠나 그들의 인생에서 예술을 통해 물질에 치우치지 않고 정신적으로 풍요로운 참된 인생의 의미를 만나볼 수 있기를 빈다.

공교롭게도 그 어느 때보다 예술에 관한 관심이 최고조에 이른 지금, 우리 모두는 예술과 가까워지고 싶어 한다. 어찌 보면 학창 시절 제대로 배운 적이 없는 이 예술이라는 장르에 대해 잘 모르는 게 당연한데도 정답도 없고, 아는 만큼 보이는 이 분야의 방대하고도 다양한 범주와 끝 모를 깊이에 우리는 지레 겁을 먹고 주눅들곤 한다.

이 책을 통해 부디 한 사람이라도 더 예술을 일상처럼 접하게 된다면 좋겠다. 현대 미술이 주는 행복과 의미를 깨닫게 된다면 더할 나위 없겠다. 더 많은 이가 예술 애호가이자 컬렉터로, 한평생 그들의 행복의 기저에 안식처로서 예술을 가까이에 두기를 바라며.

변지애

# CONTENTS

# 우리나라 미술 시장,
# 아시아 아트 허브로 떠오르다

1장

ART
TOUR

### 현대 미술을 처음 만날 때 알아두어야 할 것들

아트 컨설턴트로 활동하다 보면 "그림은 잘 몰라요", "관심은 있는데 어떻게 시작해야 할지 모르겠어요"와 같은 말을 자주 듣는다. 몇 년 사이 우리나라에 불어온 예술 열풍 덕분에 국내 시장 규모 1조 원을 돌파하는 것도 가능했지만, 여전히 세계 미술 시장의 1%에 불과하다.

미술 시장의 성상 잠재력은 여전히 크다. 이 시점에 국제적 수준의 현대 미술 교육이 우리나라 미술 시장에 가장 필요하다. 우리나라의 미술 교육은 미술 시간에 단순히 그림 그리기가 전부다. 관심이 있는 사람은 대학이나 다른 기관에서 교양강의 정도를 찾아서 듣는다.

어찌 보면 경험해보지 못한 분야가 어렵게 느껴지는 것은 당연하다. 현대 미술에 대한 무지가 취향이 아닌 사회·경제

적 수준의 문제로 느껴지는 게 요즘의 사회적인 분위기다. 드라마 〈재벌집 막내아들〉에서도 한 등장인물이 윤형근과 박서보의 이름을 언급하며 현대 미술을 잘 모르는 상대방을 무시하는 장면이 나온다.

생활 수준이 상승하면서 현대 미술은 누구나 알아두면 도움이 되는 지식이 되었다. 2017년 서울시립미술관SeMA에서 열린 까르띠에현대미술재단Fondation Cartier Pour l'art Contemporain 소장품전 'Highlights' 총괄 업무를 할 때만 해도 세계적인 현대 미술작품들이 관람객들에게 얼마나 다가갈 수 있을까 염려하는 분위기였다.

그런데 최근 5년 사이에 예술과 디자인에 대한 우리나라의 수준이 급성장했다. 당시 서울시립미술관 관장은 한 언론 인터뷰에서 "영화관에 가는 만큼 미술관을 찾는 세상이 와야 한다"라고 했는데, 정말 그런 시대가 오고 있다. 현대 미술 열풍은 어찌 보면 예견된 일이다. 젊은 세대는 오래도록 현대 미술에 목말라 있었던 게 아닐까 싶다.

코로나19 기간 동안 온라인 아트 플랫폼과 에디션 작품 시장은 젊은 층을 적극적으로 끌어들였다. 이들이 미술 시장의 신동력으로 떠오르며 미술 투자 시장이 활발해졌다. 해외 신진 작가들에 대한 관심도 많아지고, 마치 유명 브랜드의 운동화나 부동산에 투자하듯 우리나라 대표 작가의 작품을 소장하는 층

이 생겨났다. 주식과 코인 시장의 활황도 그대로 유입되었다.

그러나 사람들이 작품을 대할 때 본질은 잊고, 주식이나 부동산 또는 코인에 투자하듯 움직일 때 걱정이 앞섰다. 1차 시장의 가격은 갤러리와 작가가 정하지만, 냉정하게 들여다봐야 할 작품의 가격은 2차 시장, 즉 경매에서 찍혀 나오거나 딜러들 사이에서 형성된다. 상승해도 그 가격에 작품이 팔리지 않는다면 그 전시가는 의미가 없다.

일부 작가들의 작품값이 2년 새 회를 거듭하며 천정부지로 오르는 것도 문제다. 해당 작품의 가격대가 작품을 소장하는 만족감을 충족시켜준다면 상관없겠지만, 비싸고 가격이 빨리 오르는 작품을 생산한 작가라고 모두 훌륭한 것은 아니라는 점을 반드시 알아두어야 한다.

## 아는 만큼 보이는 현대 미술

난해하기만 한 현대 미술은 어떻게 접근해야 할까. 우선은 좋은 작품을 알아보는 안목을 기르는 게 중요하다. 그러한 안목을 갖기 위해서는 현대 미술과의 꾸준한 접점, 즉 오랜 기간 경험을 쌓는 것이 유일한 방법이다.

우리만 현대 미술이 어려운 게 아니다. 러시아의 대표적인 컬렉터이자 20세기 가장 위대한 현대 미술의 후원자로 꼽히

는 세르게이 시츄킨Sergei Shchukin은 회고록에서 이런 일화를 털어놓았다. 앙리 마티스Henri Matisse의 미술이 어색하고 불편해서 그의 작품들을 집에 가져다 두고 정을 붙이려고 일부러 몇 달간 감상했다고 했다. 이렇듯 좋은 작품과 친숙해지려면 자주 만나는 게 중요하다.

현대 미술이 어려운 이유는 모든 작가의 작품이 다르고, 직관적으로 예쁜 것이 더 훌륭한 작품이 아니기 때문이다. 흔히 미술작품 하면 머릿속에 떠올리는 빈센트 반 고흐Vincent Van Gogh의 〈해바라기Sunflowers〉나 클로드 모네Claude Monet의 〈수련Water Lilies〉도 직관적으로 보기 좋은 작품들이다.

현재 예술 시장에서 선보이는 작품들은 미적 가치보다 시대의 흐름과 문화적 상황, 작가의 목소리와 가치관을 표현하는 데 집중하고 있다. 이는 인상파 이후 미술사의 흐름을 살펴보면 이해할 수 있다. 2차 세계대전으로 세계 미술의 중심이 유럽에서 미국으로 옮겨가고 미국이 주도하는 추상표현주의와 팝아트가 패권을 차지했다. 이후 개념미술로 옮겨오면서 동시대 미술의 가치는 잘 그린 그림이나 예쁜 이미지가 아니게 되었다.

현대 미술사 스터디에서도 미술 감상의 기본기를 기를 수 있다. 수백 년 이어진 미술사는 역사와 문화에서 영감을 받은 현대 미술 작가들의 작품을 이해하는 바탕이다. 그래서 세계 미술관과 박물관을 찾아가 교과서나 구글에서 만난 작품들을

실제로 만나는 데 그치지 않고, 동서양 미술사에 대한 지식을 쌓는다면 그 감동은 배가 될 것이다. 난해하거나 가끔 황당하게까지 느껴지는 현대 미술은 미술사와 각 시대를 움직인 시대 정신, 당대 철학의 산물이란 점을 깨닫는 순간 좀 더 가까운 주제가 될 수 있을 것이다.

### 피카소가 멋져 보이는 이유

2022년 프리즈 서울에서 가장 인기가 있었던 작가는 에곤 실레Egon Schiele와 파블로 피카소였다. 관람객들은 1920년대 이전 마스터피스를 선보이는 '프리즈 마스터 섹션'에 유럽의 유명 미술관 전시를 찾듯이 방문했다.

프리즈 기간 동안 피카소와 에곤 실레에 보여준 아낌없는 애정은 전후 일본의 모습을 닮아 있다. 유럽에 대한 일본인들의 남다른 애정은 미술에서노 예외가 아니다. 인상파를 향한 일본인들의 관심은 2차 세계대전 후 막대한 부를 구축한 일본 기업 컬렉터들이 해외 경매에서 보여준 활약을 통해 알 수 있다. 네덜란드의 화가 고흐는 생전에 '해바라기' 그림을 여러 점 남겼는데, 한 일본인 사업가가 이를 낙찰받았다. 일본의 패션 사업가 마에자와 유사쿠前澤友作가 장미셸 바스키아 작품을 역대 최고가로 낙찰받아 화제가 되기도 했다.

그러던 일본의 경제가 어려워지자 그들의 컬렉션이 경매 시장에 쏟아져 나왔다. 일본의 젊은 세대는 부모 세대처럼 미술품 수집에 열광하지 않는다. 그 흐름은 흥미롭게도 우리나라로 옮겨온 듯하다. 현대 미술이 대체 투자의 한 분야라는 사실은 세계 2대 아트 페어인 아트 바젤Art Basel과 프리즈가 각각 UBS 그룹과 도이치방크라는 후원사와 함께 시작했다는 데서도 알 수 있다. 우리나라 미술 시장이 활발해진 시기는 아트 바젤 홍콩에 연간 수만 명이 방문해 해외 작품을 구매하면서부터다.

코로나19 직전 아트 바젤 홍콩이 매년 3월 성황리에 열리며 아시아 아트 마켓으로 정점을 찍을 때, 상하이가 영향력 있는 젊은 컬렉터들이 설립한 아트 021Art 021 Shanghai Contemporary Art Fair(021은 상하이 지역번호)과 세계적인 갤러리들이 참여하는 웨스트번드 아트 앤 디자인West Bund Art & Design이 시작되며 단숨에 아트 스팟으로 떠올랐다.

2019년 11월 퐁피두센터Centre Pompidou 분관이 들어서면서 상하이의 신흥 부자들은 앞다투어 개인 예술재단과 기업 미술관을 건립하는 데 열을 올렸다. 프라다재단미술관이 100년 넘은 서양식 저택을 리모델링한 롱 자이Rong Zhai, 거대 항공용 오일탱크 5개를 개조해 아트 공간으로 재탄생한 상하이 오일탱크 아트센터, 중국 전통회화·가구·현대 회화·사진·설치미술 등을 전시하는 룽미술관龍美術館, Long Museum, 근현대 작품을 전

시하는 바오룽미술관寶龍美術館 등 명품 브랜드나 부동산 기업의 미술관들이 주를 이루면서 루이스 부르주아Louise Bourgeois, 다니엘 아샴Daniel Arsham의 대형 전시가 이어졌다. 상속세가 없어서 젊은 컬렉터들의 컬렉션 양도 적지 않았다.

상하이 쉬후이구 웨스트번드 주변에 갤러리 지구가 발달하면서 개념미술과 미니멀리즘의 선구적인 대표자로 인정받는 리슨Lisson, 프랑스 파리에 본점을 둔 페로탱Perrotin 등도 들어섰다. 서양화가 줄리안 오피Julian Opie나 설치미술가 장미셸 오토니엘Jean-Michel Otoniel 등을 소개한 덕분에 국제적인 컬렉터들이 방문하기에 부족함이 없었다.

코로나19가 터지면서 얼어붙을 줄로만 알았던 글로벌 아트 마켓은 꽃을 피웠다. 아트 페어들은 온라인 뷰잉룸 시스템을 강화하기 시작했다.

현대 미술은 이미지 자체의 붓질보다 작가의 경험이나 테크닉을 기반으로 철학과 개념, 메시지를 담는 것이 특징이다. 한 번 작품을 만나보면 이미지로 작품을 소장하는 것이 쉽다. 각 아트 페어의 웹사이트를 접속하면 회원가입을 통해 온라인 뷰잉룸을 만날 수 있다. 참여 갤러리에 대한 간략한 소개를 만나볼 수 있고 해당 갤러리에 문의도 할 수 있다.

귀하고 투자 가치가 있는 작품일수록 소장까지는 쉽지 않다. 컬렉터로서 시장이 흔들리지 않게 단기 차익을 노리고 프

라이머리 시장에서 대기해 소장 작품을 단기간 내 세컨더리 시장에 내놓아 작품가를 관리하는 갤러리들의 노력을 헛되이 하지 않는 컬렉터임을 입증해야 한다. 단 하나의 작품을 세계 컬렉터들과 경쟁하는 것임을 생각해보면 세계적 작가의 작품을 소장했을 때 만족감은 상당할 것이다.

인스타그램이나 유튜브 등 소셜미디어에 꾸준히 갤러리 전시 정보와 작가와의 인터뷰 등 다채로운 내용이 올라오기도 하고, 아트 전문 유튜버와 인플루언서도 등장했다. 예술계의 구글 플랫폼 아트시ARTSY는 온라인에 전 세계 갤러리들이 입점한 형태라고 보면 된다. 세계 미술관과 개인 재단을 주 고객으로 2미터 이상의 작품을 억대 가격에 거래하는 게 아니라 개인이 소장할 만한 몇천에서 몇만 달러 사이의 작품을 온라인으로 만날 수 있는 플랫폼이다. 코로나19 기간 동안 엄청난 매출 성장세를 보여 현재 세계에서 이용자가 급증하고 있다.

옥션도 마찬가지다. 코로나19 기간 동안 우리나라의 대표적인 두 경매사 서울옥션www.seoulauction.com 과 케이옥션www.k-auction.com은 홍콩 경매를 없애고, 국내 시장에 집중했다. 이미 코스닥에도 상장된 두 회사 모두 온라인 경매를 주 단위로 하고 있다. 젊은 작가들을 모아 그룹전 형식으로 국내 대표 컬렉터들에게 직접 소개도 한다. 세컨더리 시장에서 형성된 고가의 블루칩 작가와 온라인 경매 작품에 집중되었던 경매 시장의 특성을

최근 2~3년간 새롭게 형성된 젊은 작가들을 흡수해 또 다른 흐름을 보여준 것이다. 그 결과 새롭게 컬렉션을 시작하는 젊은 컬렉터들과 작가들로부터 좋은 반응을 얻었다.

경매회사의 사전 관람(프리뷰)은 모두 무료다. 사전 관람은 시장에서 인기 있는 작가의 작품을 한눈에 볼 좋은 기회다. 아트 어드바이저는 경매사에 파트너로 등록되어 있어 고객과 함께 모든 경매를 둘러보고, 관심 작품과 적정가에 대한 정보도 제공해 컬렉션을 돕는 역할을 한다. 해외 경매 역시 마찬가지다. 조금만 시야를 넓혀보면 세계 또는 아시아 미술 시장에서 관심을 둘 만한 작가를 찾아볼 수 있다.

**우리나라 미술 시장, 세계 미술계의 중심으로**

개인의 고상한 취미에 불과하던 미술품 컬렉션은 물론 큐레이터, 아드 딜러라는 직업마저 영화와 드라마 주인공으로 등장하는 트렌디한 분야가 되어버린 시대다. 국내총생산이 성장하면서 특히 밀레니얼 세대 사이에서 예술이 와인과 골프처럼 많은 사람의 관심과 애정을 받으니 참 반가운 일이다.

한국 미술은 이제 우리나라에서만 주목받고 있지 않다. 2021년 연일 매진 사례를 기록한 이건희 컬렉션은 2022년 9월에 로스앤젤레스카운티미술관Los Angeles County Museum of Art.

LACMA에 전시품 일부를 전시했다. 세계적 '아트 인플루언서'가 된 방탄소년단의 리더 RM이 재능기부로 오디오 가이드 음성 녹음에 참여도 했다.

아시아 시장을 타깃으로 한 프리즈는 홍콩의 정치적 상황을 고려해 첫 교두보로 서울을 선택했다. 페어장은 연일 발 디딜 틈이 없었다. RM은 여러 해외 미술관의 홍보대사로 초청받고 있으며, 아트 바젤과는 팟캐스트를 통해 컬렉터로서의 삶과 나아갈 방향을 언급하기도 했다. 그가 한국 작가들에 대한 애정을 이야기할 때 세계가 귀를 기울였고, 그 결과 한국 미술 시장에 대한 인식과 위치의 변화는 놀라웠다.

이토록 국내는 물론 해외 문화예술계의 이목이 집중되는 우리나라 미술 시장 열풍은 인문학을 바탕으로 미술사 스터디와 세계 명화 읽기를 즐기던 기성세대에 반해 다양한 유형의 투자에 밝은 밀레니얼 세대가 유입되면서 급격한 세대교체를 겪고 있다. 특히 부동산 규제와 주식, 코인 시장이 활황을 이루면서 대체 투자로 시작된 젊은 세대의 예술 컬렉션은 코로나19 기간 동안 아트 디자인을 주제로 한 라이프스타일의 소셜미디어 공유 시대를 맞아 상당한 성장세를 보였다.

블루칩으로 분류되던 국내 대표 작가들과 떠오르는 신진 작가들, 해외 유명 작가들의 에디션 피스와 아트 토이들을 앞다투어 사들인 컬렉팅 시장은 결국 수요와 공급의 법칙에 따

라서 숱한 작품들이 갤러리와 작가가 정한 전시가가 아닌 세컨
더리 시장 프리미엄에 따른 가파른 가격 상승세를 타고 있다.
2023년 현재 이 열풍은 글로벌 경기 둔화의 여파로 잠잠해졌지
만, 여전히 글로벌한 취향에 익숙한 젊은 세대들은 한남동과 청
담동에 신규 개관한 국내외 갤러리들을 주축으로 1980년대와
1990년대생 작가들의 작품을 사들이고 있다.

    시장의 변화는 작품 트렌드도 바꿔놓았다. 붓질이 가득
한 한국 작가의 유화 작품을 소장하던 기성세대와 달리 스니커
즈 시장처럼 가격이 빠르게 오르는 해외 유명 작가들의 리미티
드 에디션 판화나 아트 토이로 제작하는 에디션 시장에 열광했
다. 작가의 오리지널 작품은 오직 한 점밖에 없다. 에디션 피스
는 더 많은 사람이 해당 작가의 인기 작품을 어떤 형태로든 널
리 소장할 수 있다. 한정 제작하므로 인기 작가는 가격 상승이
예상된다는 점에서 새로운 컬렉터층의 취향에 정확하게 부합
하는 트렌드다.

    한편 미술 시장의 온라인화 역시 눈에 띄는 변화였다. 코
로나19 기간 동안 무려 약 190개국에서 100만 명 이상의 사용
자가 실제 작품을 보지 않고 구매했다. 젊은 컬렉터들은 소셜미
디어를 통해 발굴한 작가와 갤러리스트들을 팔로우해 취향을
나누고 소통하는 추세다. 여러 나라의 아트 페어를 다니며 신진
작가를 발굴하고 해당 국가의 대표 작품을 만나는 일도 전보다

흔해졌다. 마치 좋아하는 음식이나 운동, 책이나 음악, 영화처럼 한 사람의 취향과 안목을 나타내는 하나의 라이프스타일로 자리 잡은 것이다.

국내 대중의 현대 미술에 대한 열기는 뜨겁다. 케이팝에 이어 우리나라 문화예술에 집중된 전 세계의 관심은 프리즈로 이어졌다. 프리즈는 국내 대표 아트 페어 키아프KIAF와 2026년까지 매년 9월에 공동 개최할 예정이다. 국내 최초의 아트 페어에 대한 미술 애호가와 컬렉터들의 반응은 대단했다. 특히 서양 미술사의 올드 마스터와 대가들의 걸작을 소개하는 마스터 섹션은 해외 미술관에 직접 가지 않고도 피카소, 마르크 샤갈Marc Chagall, 에곤 실레 등을 직접 볼 좋은 기회였다. 작품 경쟁 앞에서 국내 미술 애호가들과 컬렉터들은 돈을 가지고도 살 수 없어 발을 동동 구르기도 했다.

프리즈 덕분에 글로벌 미술 시장과 국제적 수준의 동시대 미술Contemporary art에 눈뜰 수 있었다. 해외 컬렉터들에게는 중국의 규제로 미약해진 아트 바젤 홍콩을 대신해 즐길 수 있는 또 하나의 축제였다.

## 앞으로의 우리나라 미술 시장 엿보기

미시건주립대학 미술사학과 조안 기Joan Kee 교수는

단색화를 다룬 책 『한국 동시대 미술Contemporary Korean Art: Tanseakhwa and the Urgency of Method』(M. J. Smith, 2013)을 출간했다. 이 책 덕분에 우리나라 미술 역사상 '단색화'가 최초로 세계 미술계의 관심을 받아 하나의 트렌드가 되었다.

홍콩에서 세계 주요 컬렉터들을 대상으로 우리나라 추상미술을 홍보하고 판매하는 경매를 진행했다. 뉴욕에서 개최한 전시회에는 뉴욕의 거물급 컬렉터들이 우리나라 작품을 찾았다. 수십 년간 국내 시장에만 갇혀 있던 작가들의 이름이 수면 위에 오르는 계기가 된 것이다.

해외 컬렉터들이 가격이 급등하기 전 우리나라 작품들을 앞다퉈 컬렉션하는 모습은 2013년 한국의 금융 시장을 떠올리게 했다. 이런 흐름 뒤에는 주식 시장에서 기관 투자자의 역할을 하는 세계적인 미술관 큐레이터와 갤러리 경매사들이 있다. 미술 시장의 흐름은 자본 시장의 흐름과 다를 것이 없다.

2022년까지만 해도 국내 미술 시장의 갤러리들은 세계적인 흐름과 관계없이 움직였다. 그러나 수요와 공급의 원칙에 따라 전시가를 책정해야 한다는 룰을 생각한다면 컬렉션에서의 가격 상승이 2차 시장에서도 지속될 수 있을지, 작가가 국내외로 전시 활동을 이어가며 미술계에서 인정을 받을 수 있는 인물인지 점검해야 한다. 세계적 작가들을 다루는 해외의 수준 높은 갤러리들은 해당 작가가 현대 사회에 던지는 메시지와 작

품에 담긴 철학을 논하고, 향후 전시 계획과 기존의 주요 소장 처로 작가를 소개하곤 한다.

그런 와중에 프리즈의 국내 상륙은 K아트의 가능성을 엿보게 했다. 이를 증명하듯 프리즈 기간에 우리나라를 찾은 해외 갤러리들과 컬렉터들은 키아프를 활발하게 찾았다.

미술사조 단색화의 흐름만 봐도 1970년대 정상화의 작품이 세계적인 인지도를 얻는데 무려 30여 년이 흘렀다면, 요즘 젊은 작가들은 인스타그램 등으로 자신을 알리고 해외 갤러리로부터 전시 문의를 디엠으로 받아 기획과 매니지먼트까지 직접 하고 있다.

컬렉터들 역시 주요 예술 도시에서 매월 1회 이상 열리는 아트 페어들을 온·오프라인으로 한눈에 볼 수 있다. 인사동과 삼청동으로 대변되던 우리나라 대표 갤러리들이 온라인화에 적극 나섰고, 한남동과 청담동에는 여러 해외 유명 갤러리가 진출했다. 다수의 신규 갤러리가 30~40대 컬렉터들이 집결하는 지역에 생겨나고 있다.

이제 컬렉터들과 예술 애호가들은 예술에 관한 관심과 애정을 잃지 않고 꾸준히 미술관과 갤러리, 아트 페어를 찾아야 한다. 무엇보다 이들은 인스타그램, 웹사이트, 뉴스레터, 유튜브 등 온라인과 소셜미디어를 통해 선호 작가를 발견하고, 이를 오프라인에서 만나보는 일이 중요해졌다.

# ART
# TOUR

# 컬렉터라면 꼭 알아야 할
# 국내 대표 아티스트 10인

2장

ART
TOUR

# Kim Whanki

132억 원에 낙찰된 김환기의 대표작 〈Universe 5-IV-71 #200〉.
코튼에 유채, 254x254㎝                    ⓒ(재)환기재단·환기미술관

# 우리나라의 아름다움을
# 추상적으로 표현한
# 김환기

"미술은 철학도 미학도 아니다. 하늘, 바다, 산, 바위처럼 있는 것이다." – 김환기

간략하게 〈Universe〉라고도 일컫는 김환기의 대표작 〈Universe 5-IV-71 #200〉는 2018년 크리스티 경매에서 132억 원에 낙찰되며 국내 미술품 역사상 최초로 경매가 100억 원을 넘어섰다. 이후 김환기의 작품들은 국내 미술품 경매가 상위 10개 작품 가운데 9개를 차지하며 경매 시장에 나올 때마다 매번 최고가를 경신했다.

김환기는 우리나라의 아름다움을 추상으로 표현한 추상미술의 선구자다. 그는 현실에 안주하거나 타협하지 않고 '우리나라 예술가의 최대 불행은 넓은 세계를 알 기회가 없어 예술적 도약이 제한되고, 나는 한국 화가일지는 몰라도 세계 화가는

아직 아니'라며 국제 무대에서 인정을 위해 평생을 도전했다.

그는 '나는 누구인가, 어디에서 왔으며 어디를 향해 가고 있는가'를 화두로 삼아 창작열과 도전 정신을 불태웠다. 우리의 자연과 전통의 미를 서구 모더니즘에 접목해 세계 미술계로부터 찬사를 받았다.

김환기는 한반도 남쪽 끝 작은 섬마을에서 태어나 바다를 접하며 자랐다. 집 안의 반대를 무릅쓰고 청소년기에 일본 유학길에 올라 입체파 등 서양 미술사를 공부한 후 추상미술에 입문했다. 귀국해 약 20년을 서울대학교와 홍익대학교에서 교수로 재직했는데 예술에 헌신하기 위해 안정된 직장을 버리고 1956년 다시 프랑스 파리로 향했다.

불혹의 나이에 프랑스로 향한 이유는 뭘까. 미술 평론을 공부하고 싶어 한 문필가이자 화가인 아내 김향안이 1년 먼저 파리로 간 것이 컸다.

그녀는 예술가인 남편이 좋은 환경에서 작업할 수 있도록 프랑스어를 배우고 현지에서 작업실을 구했으며 여러 아트 딜러와의 만남을 주선했다. 김환기 사후에는 뉴욕에 재단을 세우고 서울에는 환기미술관까지 건립했다. 그는 파리·니스·브뤼셀 등지에서 개인전을 열고 1959년에 귀국한 후 서정 추상으로 한국의 고유한 정서를 표현하는 데 힘썼다.

1963년 김환기는 상파울루 비엔날레에서 한국 대표이

자 커미셔너로 회화 부분 명예상을 받은 후 대상을 받은 아돌프 고틀리브Adolf Gottlieb 작품을 보면서 뉴욕에서의 도전을 결심한다. 이런 인연에서 착안해 2021년 10월 키아프 서울 전시회에서 페이스갤러리Pace gallery 부스는 김환기와 아돌프 고틀리브의 작품을 함께 소개했다.

그는 그림 도구와 몇 가지 짐만 지닌 채 뉴욕으로 향했다. 파리에서 자신의 정체성과 예술의 본질에 천착했던 것처럼 현대 미술의 중심지 뉴욕에서 고국에 대한 향수에 인간 본연에 대한 동경을 담았다. 1970년대 뉴욕의 미술계를 방문하며 자연에서 우주로, 구상에서 추상으로 전개되는 점·선·면의 순수한 조형 요소로 채운 밀도 높은 추상적이면서 형이상학적인 화면을 완성하기에 이른다.

1970년을 기점으로 김환기의 작품은 전면점화全面點畵에서 전면 추상으로 나아간다. 십자 구도 같은 과정을 거쳐 캔버스에 유화 물감이라는 서양화의 재료와 기법을 사용하면서도 분위기는 수묵화처럼 한지나 천에 스며드는 자연스러운 번짐 효과로 동양적인 미감과 명상적인 정서가 우리나라를 대표하는 추상미술로 자리매김했다.

1970년대에는 보편적인 공감대를 형성하고자 비전을 세운다. 물감 두께를 캔버스 표면에 남기지 않고 안으로 스며드는 점을 반복적으로 찍으니 그 점이 선이 되고 면이 되어 모든 점

이 번지고 스며들면서 조화롭게 섞였다. 그것이 무한 확장하면서 형이상학적인 추상이 되었다.

숨 쉬는 듯한 생명감이 느껴지는 고향 하늘을 수놓던 별, 그리운 고국의 강산과 얼굴들, 깊이를 가늠하기 힘든 심연이 김환기의 대표작이 되었다. 시인이자 오랜 벗인 김광섭의 시 구절에서 작품명을 따온 〈어디서 무엇이 되어 다시 만나랴〉와 〈Universe〉 이 두 작품은 단색 톤의 점으로 가득한 김환기의 전면점화 시대를 대표하게 된다.

# Yun Hyong-keun

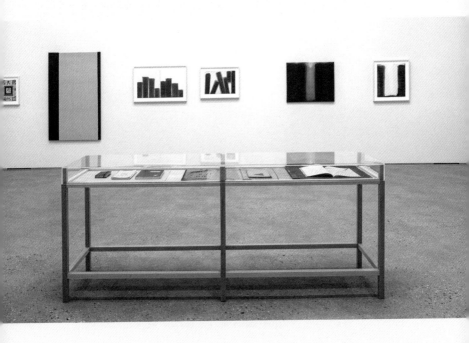

2021년에 PKM갤러리에서 열린 〈윤형근의 기록〉 전시

PKM갤러리 제공, 최용준 촬영

# 청색과 다색만으로
## 한국적 미니멀리즘을 대표하는
### 윤형근

"내 그림의 명제를 천지문天地門이라 해본다. 블루Blue는 하늘이요. 엄버Umber는 땅의 빛깔이다. 그래서 천지라 했고 구도는 문이다." – 1977년 1월 일기에서

2018년 국립현대미술관에서 있었던 윤형근의 전시는 국내에서 다시금 그의 위상을 실감케 할 정도로 반응이 뜨거웠다. 이듬해인 2019년 비엔날레 기간 동안 베니스 포르투니미술관Palazzo Fortuny에서도 열린 이 전시는 아티스트로서 윤형근의 입지가 해외에서도 단단함을 다시금 입증했다.

베니스에서의 전시는 물론 데이비드즈워너David Zwirner 전시를 방문해 큰 영감을 받은 BTS 리더 RM은 2022년 12월 공식 솔로 앨범의 첫 곡을 〈Yun〉으로 이름 지었다. 그는 동양의 서예와 수묵 산수화, 서구 추상화를 합친 듯한 윤형근의 엄버

블루Umber Blue에서 위안을 얻었다며 앨범 재킷에 그의 그림이 걸린 사진을, 노래의 시작과 끝에는 작가의 목소리를 삽입했다.

데이비드즈워너 파리는 2019년 프랑스 문화와 예술의 심장부로 불리는 마레 지구에 문을 열었다. 2023년 1월 데이비드즈워너 파리는 첫 전시로 윤형근을 선택했다. 개막 당일 관람객이 1,000명이 넘을 정도로 이례적인 주목을 받았다.

윤형근이 아직 생존해 있을 당시인 1991년 서울에서 열린 도널드 저드Donald Judd의 전시를 통한 첫 만남 이후 저드의 주도로 1993년과 1994년 뉴욕과 텍사스의 치나티재단미술관The Chinati Foundation의 개인전에서 볼 수 있었던 해외 문화계 인사들의 분위기를 연상케 했다. 추사 김정희에서 뿌리를 찾을 수 있는 그의 작품은 감상자의 몰입과 공감에서 오는 경이로움, 숭고함이 마크 로스코Mark Rothko와도 닮았다.

윤형근은 사군자와 산수화를 접하며 성장했으나 일제강점기와 한국전쟁 등을 겪으며 청년기를 보냈다. 서울대학교 재학 시절 시위에 참여했다가 제적당한 후 한국전쟁으로 가세가 기울어 미군 초상화를 그리며 생활을 이어갔다. 한국전쟁 중 피란을 가지 않았던 그는 시위에 참여한 전력 덕분에 학살 당할 위기를 모면하기도 했다.

서울에서 부역했다는 명목으로 형무소에서 복역하는 등 온갖 고초를 겪던 그는 홍익대학교 교수로 재직 중이던 김환

기의 도움으로 홍익대학교에 편입해 뒤늦게 대학을 졸업했다. 유신체제가 한창이던 때 미술 교사로 재직하지만, 부정 입학한 학생의 비리를 물었다가 반공법 위반으로 잡혀가 또다시 죽을 고비를 넘기기도 했다. 이때 쌓인 극도의 분노와 울분이 자양분이 되어 45세에 본격적으로 활동을 시작하게 된다.

그는 면포나 마포 위에 하늘을 뜻하는 '블루'와 땅의 색인 '엄버'를 섞어 만든 '오묘한 검은색'을 큰 붓으로 푹 찍어 내려긋는다. 캔버스, 유화 물감, 테라핀유 같은 서양의 재료에 한지, 마대 천, 리넨, 화선지 같은 동양의 재료를 함께 사용한다. 미군 부대 사격장에서 쓰는 과녁과 광목에 아교를 바르고 청색과 다색을 섞어 반복적으로 화면에 쌓아 올리는 것이다. 미리 발라둔 아교로 인해 묽게 만든 유채 물감이 번지면서 청다색이 만들어진다.

강원도 오대산에서 수백 년 된 나무뿌리가 흙으로 변하는 것을 보고 큰 감명을 받은 후 흙·나무·돌 등 자연의 색을 화폭에 담으며 김환기로부터 받은 푸른 추상의 영향에서 벗어나게 된다. 제작법과 결과물까지 지극히 단순하고 소박한 그의 작품들에서 오랜 시간 세파를 견뎌낸 고목, 서까래, 구수한 냄새를 풍기는 흙의 정취를 느낄 수 있다.

가운데 위치한 굵은 색 띠들이 여백과 대비를 이룬 1976년에서 1977년 작품이 그가 '천지문'이라 명명한 시기에 해당

한다. 1977년 도쿄센트럴미술관에서 전시한 후 일어난 광주민주화운동의 영향을 받아 쓰러진 기둥들이 검은 피를 흘리는 참담한 심정을 작품에 담았다.

1980년에는 보다 검은빛을 띠는 다색을 사용한다. 1980년에 프랑스로 기반을 옮긴 뒤 1990년대에는 제작 방식에 마스킹 테이프를 더해 색과 면 구분이 더욱 간결해졌다. 명확한 정사각형 혹은 직사각형에 가까운 검은색에 먹색을 더해 깊이와 단단함을 더한 것이다. 1991년 도널드 저드를 만난 후에는 더욱 극단적인 단순함을 추구했다.

# Ufan Lee

# 일본의 미술 사조를
## 확립한 한국인

## 이우환

"예술가는 뻔히 보이는 것을 표현하는 사람이 아니다. 우리가 잘 모르는 부분과 접촉하고 표현해낼 수 있어야 한다. 사람들이 느끼고 생각할 거리를 줘야 한다." – 이우환

우리나라에서 태어나 일본에서 시작한 독자적 활동으로 세계 속 작가로 우뚝 선 이우환은 서울대학교에서 문학을 전공하고자 했지만, 성적이 모자라 동양화과에 진학했다. 반년 후 니혼대학 철학과에 편입하지만, 일본화 학원을 다니면서 본격적인 화가의 길로 들어섰는데, 1969년에는 철학을 미술에 접목하는 독특한 시각으로 평론가로서도 국제적인 명성을 얻었다.

그는 캔버스에 붓으로 그리는 기존의 틀에서 벗어나 종이·돌·나무 등의 소재를 있는 그대로 제시하는 현대 미술 사조 '모노하物派'를 창시했다. 서양의 미니멀리즘이나 개념미술에

대한 동양적인 해석으로, 무언가를 창조하는 것 대신 실제 사물의 물질성을 부각한 다음 위치한 시공간의 관계에 주목하는 시도다.

이 명성을 바탕으로 이우환은 미술평론가가 아닌 작가의 길로 들어선다. 1970년대 초 감정을 절제하고 일정한 패턴이나 질서를 유지하면서 리듬감을 살린 점과 선 연작을 선보인다. 붓끝에 물감이 닳아 없어질 때까지 위에서 아래로 한 방향으로 내려그은 선이 점점 흐려지며 만드는 여백은 사물과 공간이 응답하는 장소이자 생성과 소멸을 의미한다. 같은 시기의 조각품 〈관계항〉 역시 돌과 철판이라는 전혀 성질이 다른 두 소재가 만나는 과정을 다뤘다.

1980년대에는 거친 붓질을 보이는 '바람From winds, With winds' 시리즈, 1990년대에는 캔버스에 하나 또는 두 점이 찍힌 '조응Correspondence' 시리즈가 이어진다. 이 시리즈는 작품에서 중요한 '관계'를 바탕으로 여백이 있는 공간과 작품 바깥의 주변, 사물과 사물이 만나는 모습을 표현했다.

특수 제작한 두꺼운 캔버스를 흰색으로 여러 번 칠한 다음 규격에 맞춰 제작한 붓에 직접 공수해 온 돌을 갈아서 안료로 썼다. 점 하나로 작품 전체를 표현하다 보니 캔버스를 바닥에 두고 점과 비슷한 크기의 종이를 놓아 위치를 정한 다음 허리를 구부린 채로 호흡을 멈추거나 내쉬고 붓을 내려긋는다. 어

느 정도 마르면 긋기를 반복해야 하므로 작품 한 점을 완성하는 데 두 달 정도의 시간이 걸렸다.

작가로서 이우환은 그리 순탄한 길을 걷지 못했다. 1970년 뉴욕 구겐하임미술관이 '재팬, 아트, 페스티벌'에 이우환을 선발했지만, 일본은 그의 국적을 문제 삼으며 거절했다. 1971년 파리 비엔날레에서도《르 몽드》등 파리 언론 매체의 대대적인 홍보에도 불구하고 수상권에 들지 못했다. 이때도 일본 작가 신분으로 출품해달라는 요청을 받았었다.

1970년대에 비로소 일본의 주류 갤러리이자 현재까지 이우환은 물론 박서보, 윤형근, 김창열 등 도쿄를 오간 한국 작가들의 작품을 소개한 2세대 갤러리인 동경화랑에서 개인전을 연 후 독일에서 미술관과 갤러리에서 전시하고 1996년부터 1997년까지 프랑스 국립미술대학 객원교수, 1997년에는 초빙교수를 지냈다. 1973년부터 현재까지는 일본 타마미술대학 교수로 재직 중이다. 2000년에는 유네스코 미술상, 2007년에는 레지옹 도뇌르 훈장을 받기도 했다.

2010년 일본 나오시마에 안도 다다오安藤忠雄가 설계한 이우환미술관에 이어 2011년 뉴욕 구겐하임미술관 개인전, 2014년 베르사유궁 전시, 2015년 부산시립미술관 별관 이우환공간, 2018년 런던 서펜타인갤러리Serpentine Galleries 야외 공간에 전시한〈관계항〉, 2019년 퐁피두센터 메츠Centre Pompidou-

Metz 분관 대규모 회고전 등 세계 미술계에서 뜨거운 반응을 얻고 있다. 그는 2022년 고흐로 유명한 남부 프랑스의 도시 아를에 이우환미술관Lee Ufan Arles을 개관했다. 2021년 생존 작가로는 국내에서 유일하게 〈동풍East winds〉(1984)이 32억 원이라는 경매 낙찰가를 기록했다.

이우환은 현재 세계 시장에서 독보적인 입지를 지닌 국내 대표 작가로 '대화Dialogue' 시리즈를 통해 지속적인 인기를 누리고 있다. 그의 작업은 작품을 바라보는 관점이 아닌 마음과 정신을 집중해 자기 자신에게 귀를 기울이는 작품과의 만남임을 강조한다.

# Kim Tschang-Yeul

1985년 작품 <물방울>. 마포에 염료, 유채, 162x130㎝. 1972년 프랑스 일간지 《르 콩바 Le Combat》는 김창열의 물방울이 "보기 드문 최면의 힘을 갖고 있다"라고 평가했다.

제주도립 김창열미술관 제공, ⓒ Simon Kim

# 전쟁의 상흔이 담긴 물방울을
## 캔버스에 옮긴
### 김창열

"마치 스님이 염불을 외듯 나는 물방울을 그린다." - 김창열

김창열은 우리나라 리얼리즘 회화의 거장 이쾌대의 제자다. 1948년 서울대학교 미술대학에 입학했지만, 한국전쟁을 맞으면서 생사의 갈림길에 놓이기도 했다. 휴전 후 서울예고 교사로 재직하며 앵포르멜Informel 회화에 빠졌다. 일찌감치 해외에 눈뜬 그는 1961년 제2회 파리 비엔날레, 1965년 제8회 상파울루 비엔날레에 참가하고 대학 은사였던 김환기의 소개로 런던 대회에도 참석한다.

1966년에는 록펠러재단의 초청을 받아 뉴욕으로 유학을 떠났다. 넥타이 공장과 갖은 잡일을 하며 록펠러재단에서 추가로 받은 장학금 덕택에 4년간 수십 개의 미술관과 학교를 경험하며 세계 미술계의 현장을 직접 체험한다.

1969년 백남준의 도움으로 파리 아방가르드 페스티벌에 참여했는데, 이때의 인상으로 계획했던 세계여행 대신 뉴욕을 떠나 파리에 정착했다. 1971년에는 박서보 추천으로 파리 비엔날레에 한국 대표로 참가하기 위해 파리에 온 이우환과도 만나게 된다.

1969년부터 시작된 그의 프랑스 파리에서의 생활은 굉장히 가난했다. 마구간을 개조한 화실에서 물방울이 햇빛을 받아 영롱하게 반짝이는 모습에 매료된 그는 바탕을 칠하지 않은 캔버스부터 신문지·모래·나무 합판 등에 그린 물방울에 한국전쟁의 상처를 담았다. 들고양이와 함께 생활하고 재료를 살 돈이 없어 캔버스 뒷면을 물에 적신 다음 앞면의 물감을 떼어내고 재사용하기도 했다.

그런 시절에 반려자 마르틴 질롱Martine Jillon을 만났다. 1972년 파리의 권위 있는 초대전 '살롱 드 메Salon de Mai'에서 물방울 그림인 〈밤의 행사Event of Night〉(1972)로 본격 데뷔한 그는 1976년 국내 갤러리현대에서 물방울 회화를 처음으로 선보였다. 1980년대에는 어린 시절에 배운 천자문과 붓글씨에 대한 유년 시절의 그리움을 담은 배경에 한자를 더한 '회귀Recurrence' 시리즈를 시작했다.

이우환에 이어 우리나라 작가로는 두 번째로 2004년 파리 죄드폼국립미술관Galerie Nationale du Jeu de Paume에서 초대전

을 열었다. 물방울 예술의 30년을 결산함과 동시에 그가 비로소 세계적인 작가의 반열에 올랐음을 보여주는 자리였다. 이후 프랑스와 서울의 평창동을 오가며 활동을 했다. 그렇게 불교에서 도를 닦듯 물방울을 그리며 모든 것을 비워내다가 2021년 타계했다.

2016년에 설립된 제주도립김창열미술관에 가면 약 220점에 달하는 그의 주옥같은 작품을 만나볼 수 있다. 사진작가인 아들 김오안이 자신에게 지대한 예술적 영향을 준 부친의 일생과 작품 세계를 담은 다큐멘터리 영화 〈물방울을 그리는 남자The Man Who Paints Water Drops〉 역시 김창열의 예술혼을 엿볼 수 있는 좋은 자료다.

# Park Seobo

2023년에 뉴욕 록펠러센터에서 있었던 박서보 작가의 전시 모습

조현화랑 제공

# 작품은 나를 비워내는
# 수신과 치유의 도구라는
## 박서보

"단색화에서 가장 중요한 건 색이야. 색에 정신의 깊이가 담겨
야 해." – 박서보

박서보는 그림을 그리는 이유를 자기 자신을 비우는 데
있다고 했다. 선을 하루에 100번 정도 긋는데, 무심하게 긋는
이 선은 그에게 몸을 닦는 도구이며 그림은 몸을 닦고 남은 찌
꺼기에 불과하므로 스님이 목탁을 두드리며 염불하듯 수없이
반복해 자신을 비워낸다는 것이다.

박서보의 부친은 독실한 불교 신자였다. 박서보도 불교
철학에 몰두한 까닭에 그의 활동은 하나의 묵상과도 같다고 볼
수 있다. 서양인들에게 캔버스는 자기 생각을 토해놓고 그 생각
을 이미지로 최대한 표현하는 공간이지만, 박서보에게는 자신
을 비워내는 바탕이 캔버스다. 한마디로 그는 단색화의 기본 정

신인 무목적성, 무한 반복성을 잃지 않으려 정진한 작가다.

서울 연희동의 박서보재단에는 한국식 정원, 전통적인 달항아리와 목가구 등 그의 컬렉션이 대작들과 함께 어우러져 있다. 박서보를 세계적인 단색화의 거장으로 만드는 데 힘쓴 화이트큐브Whitecube의 단색화 큐레이터 등이 연희동을 방문해 이 공간에 대해 극찬을 했다.

2019년 국립현대미술관에서 '박서보 : 지칠 줄 모르는 수행자'라는 전시에 이어 유럽과 미국에서 활동하는 김민정과 함께 독일 랑엔재단Langen Foundation에서 '박서보Park Seo-Bo' 전시를 했다. 랑엔재단은 독일 노이스의 버려진 미사일 기지에 안도 다다오가 건축했다.

단색화는 1970년대 초 시작된 세계가 인정하는 우리나라의 대표적인 미술사조다. 대표되는 개념은 행위의 무목적성, 무한 반복성, 흔적의 정신화다.

작가 박서보는 1960년대 말부터 묘법Ecriture 시리즈를 해왔다. 이는 어린 손자가 네모반듯한 한글 쓰기 공책 칸 안에 글씨를 쓰려고 수차례 지우개로 지우며 시도하다가 낙서를 하듯 갈겨쓰는 모습에서 영감을 받았다.

1970년대 초에는 미니멀리즘에서 영향을 받아 촘촘한 연필 선이 비스듬하게 반복되는 연필 묘법으로 시작했다. 1980년대에는 캔버스 천이 아닌 한지 고유의 물성과 색채를 재발견

한 '중기 지그재그 묘법', 1990년대는 선의 직조가 수직 방향으로 길게 늘어서 선과 선 사이의 돌출 부분이 만나면서 손의 흔적이 제거된 '후기 묘법', 2000년대에는 깊고 풍부한 색감을 강조한 '후기 색채 묘법'이 등장한다.

특히 후기 색채 묘법 시리즈는 자연을 그대로 화폭 위에 펼쳐놓은 듯한 다채로운 색상이 특징이다. 빨갛게 물든 단풍잎이 주는 자연의 치유력을 통해 자신의 그림이 치유의 도구가 되어야 한다는 의도를 담았다.

이후 작품들은 공기색, 벚꽃색, 홍시색 등 자연으로부터 영감을 받은 다채로운 빛깔을 밭고랑을 연상시키는 입체적인 표면에 담고 있다. 이는 작품의 주재료인 한지를 수없이 겹치고 밀어내거나 긁기를 거듭하며 자연스럽게 형성된 것이다.

2021년 리졸리Rizzoli에서 발간한 『박서보PARK SEO-BO : écriture』가 화제가 되었는데 그는 고향 경상북도 예천군에 미술관을 준비하며 세계적인 건축가 페터 춤토르Peter Zumthor와 협업을 꾀했다.

그렇지만 2023년 현재 공공 건축법상 공모를 통해 건축가를 선정해야 한다는 장애물에 부딪혀 제주특별자치도 서귀포시 JW메리어트 부지에 미술관 건립을 준비 중이다.

그는 재단을 통해 젊은 예술가들을 후원하고, 이를 위해 여러 브랜드와 다양한 협업도 진행했다. 우리나라 작가 최초로

루이비통과 아티카퓌신Artycapucines 컬렉션을 출시해 2022년 처음 개최된 아트 바젤 파리 기간에 세계 컬렉터들의 이목을 집중시키기도 했다. 2022년에는 프랑스 대표 조명 브랜드 세르주 무이Serge Mouille, 이탈리아 생활용품 브랜드 알레시ALESSI 등과 협업한 상품도 선보였다.

이렇게 왕성하게 활동을 이어온 단색화의 거장 박서보 작가는 2023년 10월 14일 향년 92세를 일기로 세상을 떠났다. 화이트큐브갤러리 뉴욕에서의 전시를 앞둔 시점이어서 안타까움을 더했다.

# Ha ChongHyun

—
2022년 아트 바젤 스위스 언리미티드Unlimited 섹션에 참여한 국제갤러리의 단색화 거장
하종현                                                        국제갤러리 제공

# 뒤에서 앞으로 밀어낸 물감과 마포의 만남으로 빚어지는 접합

## 하종현

"무엇이 그려지고 있는지 묻는 것은 무의미하다. 중요한 건 묘사하는 행위나 대상이 아닌 매체의 물리적 특성이다."

– 하종현

하종현의 '접합Conjunction' 시리즈는 올이 굵은 마대 뒷면에 두터운 물감을 발라서 앞면으로 배어 나온 걸쭉한 물감 알갱이들을 나이프나 붓, 나무 주걱 같은 도구를 사용해 완성한 배압법背押法이 바탕이다.

하종현은 경상남도 산청에서 태어나 한국전쟁을 겪으며 어려운 유년기를 보내고 홍익대학교 미술대학 회화과를 졸업했다. 그는 1960년대부터 인물·정물·풍경 같은 구상회화가 아닌 재료 그 자체와 작가의 즉흥적인 표현을 강조한 추상 작업을 시도했다.

이에 1969년 실험적인 예술정신을 가치로 삼는 우리나라 미술계 최초의 전위 미술가 그룹인 한국아방가르드협회AG를 결성하기에 이른다. 반드시 캔버스에 그림을 그려야 한다는 생각, 기존의 질서를 파괴하려고 1970년대 중반까지 석고·신문지·각목·밧줄·나무상자 등 오브제를 중심으로 물성을 탐구하는 데 집중한다.

1974년 대표작 '접합' 시리즈를 시작했다. 1970년대 '접합' 초기 실험에서는 마대와 물감의 거친 물질성이 지배적이었고 1980년대에 들어서는 뒤에서 밀고 앞에서 누르는 힘을 화면 전체에 고루 배분해 전체적으로 세밀하고 균일한 효과가 고요하고 동양적인 분위기를 형성했다.

1990년대 이후에는 흙색과 흰색 외에도 오래된 기왓장 같은 짙은 청색 등 어둡고 선명한 색채를 썼다. 2010년 이후에는 '이후 접합Post-Conjunction' 시리즈로 중성적이고 차분한 색상에서 벗어나 화려하게 재색한 갠버스를 잘라 이어 붙인 새로운 작업을 선보인다.

그는 홍익대학교 미술대학 회화과 교수로 40여 년간 재직하고 2001년부터 2006년까지는 서울시립미술관 관장을 역임했다. 1999년 파리, 2003년 밀라노, 2004년 경남도립미술관 개인전을 시작으로 MoMA, 솔로몬구겐하임미술관, 시카고미술관AIC, 국립현대미술관, 리움미술관 등이 작품을 소장하고

있다. 퐁피두센터에 그의 작품이 영구 소장되면서 우리나라 미술의 위상과 단색화의 학문적 가치를 보여주었다.

2022년 베니스 비엔날레 기간에는 병행 전시를 했다. 국내 갤러리 외에도 로스앤젤레스의 블룸앤포갤러리Blum & Poe Gallery, 프랑스 파리 알민레쉬갤러리Almine Rech gallery에서 세계 컬렉터들에게 소개되는 중이다.

# Lee Kun Yong

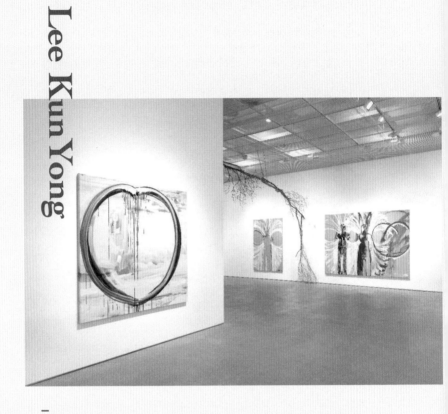

—

2022년 8월 리안갤러리 서울에서 이건용 전시 'Reborn 재탄생'이 열렸다. 기존의 '신체 드로잉'에 변주를 가한 다양한 스케일의 회화와 설치 작품 약 20점을 선보였다.

리안갤러리 제공

# 그림이 아닌 몸을 움직인 퍼포먼스의 결과물

## 이건용

"행위 미술은 공연하고 보여주는 것이 아니라 오늘, 여기 있는 사람과 개념과 상황을 같이 공감하고 쓰는 것이다." – 이건용

1942년 황해도 사리원에서 태어난 이건용은 1970년대부터 퍼포먼스·조각·설치·영상을 넘나들며 작업해온 우리나라 행위예술의 선구자다.

그의 대표 시리즈 '신체 드로잉Bodyscape'은 캔버스를 앞에 놓고 그린 그림이 아닌 몸의 움직임을 기록한 퍼포먼스의 결과물이다. 캔버스를 보지 않은 상태에서 붓에 물감을 묻히고 팔이 닿는 거리까지만 붓을 쥔 두 팔을 쭉 뻗어 원을 그리고, 화면을 등진 채 그어낸 선은 그 과정을 알지 못하는 이들에게 하트 그림으로 통한다.

2022년 페이스갤러리는 이건용 작가와 글로벌 전속 계

약을 발표했다. 그는 이우환에 이어 두 번째로 페이스갤러리 소속 작가가 되어 세계 미술계에서 위상이 달라졌다. 페이스갤러리 홍콩 전시에 이어 2023년 7월 페이스갤러리 뉴욕 전시 '달팽이 걸음'은 물론 9월부터 2024년 1월까지 뉴욕 구겐하임미술관에서 열릴 '1960~1970년대 한국 청년 실험미술'전에서도 주요 작품을 소개할 예정이다.

이건용은 서구 미술이 유입되기 시작하던 1960년대 한국 아방가르드 미술 그룹 ST<small>Space and Time</small> 창립 멤버로 활동했다. 1975년 〈다섯 걸음〉(국립현대미술관), 1979년 〈이어진 삶〉(상파울루 비엔날레)의 퍼포먼스를 했다. 큰 캔버스 앞에서 신체의 움직임을 작품으로 보여주는 것이 특징이다.

1973년 파리 비엔날레에 참석한 그는 나무뿌리와 흙을 그대로 옮겨 전시했다. 2.5미터짜리 설치 작품 〈신체항〉은 현재 대구미술관 1층에서 만나볼 수 있다. 그가 경부고속도로 공사 현장을 지나다가 뿌리째 뽑힌 나무를 발견하고 집에 가져온 데서 시작되었다. 당시 비행기 표를 살 돈이 없어 홀트아동복지회에서 유럽에 입양되는 어린이 2명을 데려다주는 조건으로 어렵게 비엔날레에 참가했다. 그는 〈신체항〉은 예술은 무엇이고, 예술품은 무엇인가 물은 작품이었다고 했다.

1976년에 선보인 〈신체 드로잉 76-1〉 역시 기존 작품들처럼 캔버스에 자연을 묘사하거나 감정을 쏟아내는 것이 아니

라 관점과 개념을 달리해 몸의 움직임이 남긴 흔적을 화면에 담았다. 그는 자신의 키에 맞춰 자른 나무판 뒤에서 앞쪽으로 팔을 뻗어 손이 닿는 범위까지 선 긋기를 시도한다. 나무판의 한쪽 끝에서 다른 쪽 끝까지 선을 그으면서 그만큼의 판을 톱으로 베어내며 점점 더 긴 선을 반복적으로 그어 나무판을 잘라가는 작업이다.

1979년 상파울루 비엔날레에서 선보인 퍼포먼스 '달팽이 걸음' 역시 쪼그리고 앉아 조금씩 앞으로 나아가면서 분필로 바닥에 좌우로 선을 그었다. 느린 속도로 나가면서 발바닥이 바닥을 스치며 만든 선의 일부를 지워 그리기와 지우기가 동시에 일어난다. 달팽이가 지나간 자리에 몸에서 나온 진액이 흔적을 남긴다는 데서 착안한 것이다. 끊임없이 그리고 지우기 역시 회화의 본질을 벗어난 것이다.

작가는 의사가 되어 쓸모 있는 사람이 되라는 어머니의 말씀에 예술에서 쓸모를 찾는 것이 평생의 화두가 되었다고 한다. 예술은 서로 교감할 수 있는 매개체 역할을 하므로 쓸모없어 보이는 일을 극단까지 밀고 나가며 질문을 던지는 게 그의 일이라고 생각한다.

이건용의 작품은 런던 테이트갤러리Tate Gallery, LACMA는 물론 파리 루이비통재단미술관까지 세계 주요 미술관에 소장되어 있다.

# Lee Bae

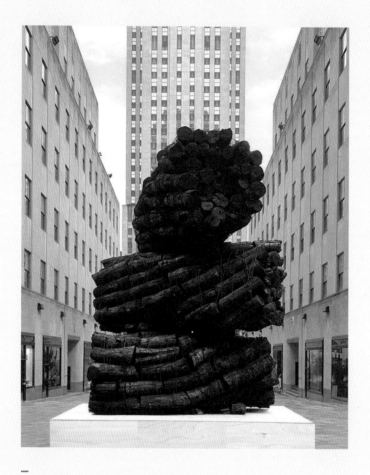

2023년 조현화랑이 세계 대표 현대 미술 작가들의 작품을 선보였던 상징적인 공간, 뉴욕 록펠러센터 야외 광장 채널 가든에 우리나라 작가 최초로 이배의 6.5미터 높이 대형 숯 조각 '불로부터' 시리즈 중 하나를 설치했다.

조현화랑 제공

# 숯의 순수함을 사랑한
## 이배

"숯은 생성과 소멸을 반복하는 생명의 에너지다." - 이배

이배는 30년간 프랑스 파리와 경상북도 청도를 오가며 '숯'이라는 향토적인 소재에 흑백의 서체적 추상을 통해 우리나라 모노크롬 회화를 선보였다. 검은 숯을 갈아 제작하는 평면 작업부터 대형 숯을 전시장 안에 세우는 대형 설치 작업까지 숯이라는 재료를 다양하게 활용한다.

그는 모든 것을 태우고 난 검은 숯에는 빨려들 것만 같은 근원적인 힘이 스며 있다고 말한다. 대표적인 '불로부터' 시리즈는 '숯'이라는 물성에 관한 탐구에서 확장해 다양한 시리즈로 발전해가고 있다.

이배는 홍익대학교 서양화과와 같은 대학원을 졸업하고 중학교 미술 교사로 일하다가 1990년 프랑스 파리로 떠났다. 비

싼 물감을 살 여력이 없을 때 헐값에 파는 바비큐용 숯을 발견했고 먹으로 쓰고 그리기에 익숙하므로 숯이라는 소재를 다양하게 차용했다.

큰 가마에서 섭씨 1,000도 이상의 고온 상태로 15일간 나무를 굽고, 다시 15일간 식히면 순수한 탄소만 남으면서 숯이 된다. 숯은 단순한 검은색이 아닌 100여 가지의 색과 빛을 머금으면서 본질을 드러낸다. 이렇게 만든 숯을 잘라 캔버스에 붙이고 표면을 갈아서 그림을 완성한다.

그의 작업에서 숯가루를 물에 개어 붓질하는 과정은 서예와 유사하다. 다만 작품 속 형상이 서예와 달리 언어가 아닌 작가의 몸이 움직인 대로 흔적을 남긴다. 작가는 모든 색을 흡수해야 숯의 검은색이 나온다고 생각한다. 숯을 쌓고 뭉친 다음 표면을 깎아내 오묘한 색의 차이를 보여주는 〈불로부터Issue de Feu〉는 마치 거대한 돌덩이가 절대적인 추상의 힘을 느끼게 해주는 듯하다.

최근에는 오랜 수련을 통해 정신과 몸을 일치시키는 추사의 글씨처럼 리듬감, 충만감, 자연스러운 흐름을 담을 수 있도록 붓을 들고 그리는 순간에 신체성과 정신적 충만함을 갖출 수 있는 드로잉에도 힘쓰고 있다.

규칙적인 작업을 중시하는 작가는 현시대에는 에스프리(영감과 정신)보다 애티튜드(태도와 자세)와 프로세스(과정과 방법)

가 있어야 예술가가 될 수 있다고 생각한다. 2018년에 프랑스 문화예술공로훈장 기사장을 받는 등 우리나라와 프랑스 그리고 미국에서 고루 인정 받았다. 2022년 매그재단La Fondation Maeght 등에서 개인전을 열며 활발히 활동하고 있다. 2022년 9월 프리즈 서울 기간에 럭셔리 브랜드 생 로랑Saint Laurent 은 프리즈 측과의 파트너십을 통해 이배와 협업을 했다.

# Kim MinJung

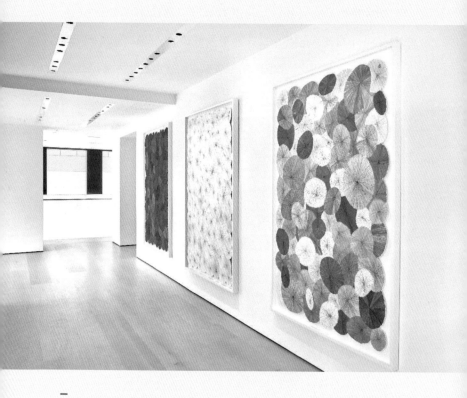

뉴욕 첼시에 위치한 컬렉터 재단 힐예술재단에서 최장 기간 열린 김민정 작가의 2020년
전시 　　　　　　　　　　　　　　　　　　　　　　　힐예술재단 제공

# 산수화와
## 노동집약적인 한지 콜라주
### 김민정

"과정 그 자체가 나에게는 수행이다." – 김민정

김민정은 한지와 먹, 불을 이용해 사색적인 작품을 선보이는 작가다. 대영박물관The British Museum에도 소장되어 있는 대표작 〈산Mountain〉은 출렁이는 바다 같기도 하고 산등성이 같기도 한 수묵화다.

피카소와 샤갈의 마을 생폴 드 방스에서 작업을 해온 작가는 오랜 해외 생활에도 불구하고 어린 시절 가장 가까운 소재였던 종이를 주제로 한다. 아버지가 운영하는 인쇄소에서 종이를 인형처럼 가지고 놀았고, 어린 시절엔 서예를 배웠다. 종이와 먹 등 친근한 소재를 이용해 그냥 붓을 들고 리듬을 타듯 긋는 선은 정신 수양에 가깝다. '산' 시리즈는 산수화 풍경을 동시대 추상으로 확장한 작업으로 높이 평가받고 있다.

또 다른 대표작인 한지 콜라주 작업은 고도의 노동집약적인 작품이다. 한지에 불을 붙여 가장자리를 태워 만든 원형과 띠 형상의 조각을 화면에 겹겹이 포개어 붙이면서 추상적인 구상이 완성되는 것이다.

이탈리아에서 지내며 칸딘스키가 점·선·면을 통해 회화적인 요소를 분석했듯이 그리지 않고 선을 표현하고 싶었던 작가는 종이를 태우고 난 자국을 선으로 썼다.

종이를 태워서 선을 만드는 과정은 작가 의도지만 직접 태운 것은 불이므로 작품은 자연의 힘과 협업을 통해 완성된다고 볼 수 있다. 열 손가락의 지문이 없어지도록 반복하는 작업은 '채움과 비움Pieno di Vuoto'이라는 과정을 통해 완성한다. 동양철학에 기반한 그녀의 작품은 노자의 『도덕경』에 기반을 두고 있다.

김민정은 1962년 광주광역시에서 태어나 서예와 수채화를 익히고 홍익대학교에서 동양화를 전공한 후 르네상스 미술에 관한 관심으로 이탈리아로 유학을 떠났다. 30년 이상 유럽과 미국을 중심으로 활동을 하고 있다.

2018년 런던 화이트큐브에서 개인전을 열어 매진을 기록하기 전에도 2015년 베니스 비엔날레 부대 전시 '빛, 그늘, 깊이The Light, The Shade, The Depth'로 세계적인 주목을 받았다. 국내에서는 2015년 OCI미술관에서 '김민정 : 결', 2017년 갤러리현

우리나라에서 동양화를 전공한 그는 현재 한지를 재료로 독창적인 작품을 선보이고 있다. 또한 수묵화의 대가로 런던 대영박물관에서 작품을 소장하는 등 세계적인 작가로 자리잡고 있다.

힐예술재단 제공

대에서 '종이, 먹, 그을음 : 그 후'를 통해 소개되었다.

구겐하임미술관의 이사회 회장이고 컬렉터이자 자선사업가인 제임스 힐James Tomilson Hil과 재니 힐Janine W. Hill 부부가 첼시의 갤러리 지구에 문을 연 힐예술재단Hill Art Foundation에서 2020년 개인전 '김민정MinJung Kim'이 열렸다. 작가가 호흡을 가다듬고 완성한 작품들은 코로나19로 인한 불안함을 위로하기에 충분했다.

# Nam Tchunmo

프랑스 생테티엔에 있는 세송&베네티에르에서 'Spring'이라는 타이틀의 전시가 2022년
12월부터 2023년 2월까지 열렸다. 유럽 미술계에서 주목하는 부조회화의 대가인 그가
척박한 땅을 일구듯 힘차게 그어 나가는 선들은 드로잉을 넘어 조형과 설치에 이르렀다.

리안갤러리 제공

# 밭고랑을 연상시키는 'ㄷ'자 부조회화

## 남춘모

"나는 어디서 왔는지에 대해 끊임없이 되묻게 된다. 이같이 근원적인 질문에 대한 답을 대지, 땅에서 찾아냈다." - 남춘모

남춘모는 평생의 예술적 과제로 어린 시절 기억에 남아 있는 시골의 밭고랑을 연상시키는 '선線'을 탐구했다. 그는 선을 그리는 평면 회화와 선을 입체화하는 부조회화, 조형, 설치까지 선을 주제로 한다. 특히 회화의 기본 요소 가운데 하나인 선을 통해 2차원인 캔버스 위에 1차원의 선을 이용해 3차원적 공간감을 부여하는 단색 부조회화가 대표작이다.

작가는 밭고랑을 주제로 1998년부터 부조회화로 불리는 빛줄기, 기둥, 평균대 등을 의미하는 산비탈 밭이랑의 직선은 '빔Beam', 달구지가 끄는 대로 생기는 이랑 위 검은 비닐의 움직임은 곡선 '스프링Spring'으로 표현했다.

2018년 대구미술관 전시 '남춘모 : 풍경이 된 선'에서 그는 이문열의 소설 『우리들의 일그러진 영웅』에도 나오는 경상북도 영양에는 평야가 없어 산비탈을 개간해 농사짓는 곳이라고 했다.

캔버스 바탕 위에 블록처럼 견고한 'ㄷ' 형태의 조각들은 건설 현장에서 쓰는 H빔 틀에 일정한 폭으로 자른 광목천을 고정하고 붓으로 합성수지를 바른 다음 말려서 굳힌 후 다시 일정한 크기로 자른다. 이를 반복적으로 나열해 만든 수직과 수평의 격자 골조 패턴으로 형성된 공간감에 검은색과 흰색, 빨강과 파랑 등 단색 아크릴 물감을 칠하면 직선 작업은 '빔', 곡선 작업은 '스프링'으로 완성된다.

이렇게 'ㄷ' 형태 조각들로 구현된 공간감은 평면을 부조로 변화시키고, 입체감 있는 선 사이의 공간감은 빛과 그림자를 따라 작품이 시시각각 변한다. 한옥 창문이나 창호지를 통해 느껴지는 빛 같은 오묘한 감동을 전한다.

회화 '스트로크 라인Stroke-Line' 시리즈는 농부였던 아버지가 갈던 밭의 에너지를 자신이 구축한 평면 공간에도 담기길 바란 데서 시작되었다. 작가의 소망을 담아 보다 직접적이며 강렬한 원색으로 구축한 선들이 힘차게 뻗어가는 모습을 볼 수 있다.

그의 작품은 전통 수묵화의 정신과 맞닿아 있기도 하다.

화선지에 먹선墨線 몇 가닥만 치고 남긴 여백을 서양에서는 미완이라 하지만 수묵화는 그 여백이 작품 일부라는 점이 닮았다. 작업 방식도 고도의 숙련된 선을 일필휘지로 긋는 예전 방식처럼 즉흥적으로 보일 수 있지만 수많은 상념과 고뇌와 깨달음의 결과다.

한마디로 그의 작업은 작가 개인의 기억, 선대 작가들의 예술적 의미와 함께 우리나라 근대사를 이끈 산업 현장의 H빔이나 합성수지 등을 재료로 사용하는 부분까지 한국적인 맥락과 닿아 있다.

개인사로부터 출발해 전통 수묵화의 정신을 담은 그의 작업은 국내외에서 주목받고 있다. 대구와 서울, 독일 쾰른에 작업실이 있고 국내는 물론 프랑스·독일·미국·중국 등에서 다수의 개인전과 그룹전을 열었다. 2024년에는 세송&베네티에르갤러리Ceysson & Bénétièr Gallery 룩셈부르크에서 전시할 예정이다. 그의 작품은 국립현대미술관, 금호미술관, 대구미술관, 서울시립미술관 등에 소장되어 있다.

# ART
# TOUR

# 컬렉터라면 꼭 알아야 할
# 해외 대표 아티스트 10인

3장

ART
TOUR

# Jean Michel Basquiat

1990년 7월 소더비 런던 경매에 나와 알려진 〈이퀄스 파이〉(1982). 뉴욕 5번가 티파니 플래그십 스토어 1층에 설치되어 있다. 티파니의 상징색인 민트색이 메인으로 사용되었지만, 바스키아가 티파니를 염두에 두고 그리지는 않았을 것으로 추측된다.

# 지저분한 낙서를 예술로 승화시킨
## 장미셸 바스키아

"내가 아프리카계 유색인인 게 내 성공과 무슨 상관인지 모르겠다. 날 아프리카계 아티스트들과 견줄 게 아니라 모든 아티스트와 비교해야 한다고 생각한다." - 바스키아

2020년 미국의 주얼리 하우스 브랜드 티파니Tiffany & Co.는 LVMH그룹에 인수되었다. 2023년 새롭게 개관한 뉴욕 5번가의 티파니앤코 더 랜드마크에는 티파니블루 컬러를 배경으로 바스키아 작품을 안쪽에 설치했다. 〈이퀄스 파이Equals Pi〉는 세계적인 팝스타 비욘세와 제이지가 출현한 2021년 광고 캠페인을 통해 처음 세상에 공개되었다.

검은 피카소, 팝아트 계열의 천재적인 자유구상화가인 장미셸 바스키아는 약물 과다로 요절했다. 죽고 나서 유명해진 고흐와 달리 20세에 세계 아트 컬렉터들에게 인정받았다. 무일

푼에서 부를 얻은 그가 억만장자들 사이에서 선풍적인 인기를 얻은 이유로 《뉴욕타임스》는 타고난 날것 그대로의 재능과 설득력 있는 이력, 한정적인 작품 숫자를 들었다.

국내에서 바스키아 전시는 2006년과 2013년 국제갤러리에서 열렸지만, 2020년 10월에 열린 서울 잠실롯데몰점 성수미술관 전시는 초창기 시절부터 전성기와 유작을 모두 아우르는 국내 최대 규모였다.

2022년 제이지가 비욘세로부터 돈으로 구매할 수 있는 가장 값비싼 선물인 약 470억 원의 바스키아 작품을 생일 선물로 받아 다시 한번 입에 오르내렸다. 제이지는 바스키아에게 영감을 받은 대표적인 인물로 손꼽힌다.

제이지는 레오나르도 다빈치, 마크 로스코, 제프 쿤스, 바스키아 등 소장한 작품들을 노래 가사에 언급하며 자신이 이 예술가들과 같은 선상에 있다고 주창하고 있다.

패션 브랜드 발렌티노의 공동 창업자가 2007년 가고시안갤러리Gagosian Gallery에서 구매한 작품, 더브로드The Broad가 소장한 작품, 일본의 일론 머스크로 불리는 마에자와 유사쿠가 소더비에서 낙찰받았다가 판매한 〈무제Untitled〉는 현재까지 바스키아의 작품 가운데 최고가인 1,000억 원대를 넘어섰다. 이것으로 바스키아는 앤디 워홀Andy Warhol이 보유하던 미국 작품 최고가 기록을 경신했으며 1980년대 이후 제작된 작품 중 최초

로 1억 달러를 넘긴 유일한 작품이 되었다.

바스키아가 처음 세간의 관심을 끈 시기는 고등학생 시절 브루클린과 로어 맨해튼에 그라피티를 하며 스트릿 아트 그룹 SAMO SAMe Old shit로 활동하면서다.

1980년 첫 전시를 한 후 바스키아는 앤디 워홀을 만났다. 당시 신인이던 마돈나와 데이트를 하며 본격적으로 인지도를 쌓기 시작해 1988년 마약 중독으로 세상을 떠날 때까지 그 인기는 이어졌다.

바스키아가 작품에 그려 넣는 '왕관'은 백인 위주의 미술사를 공격하고 그에게 영향을 미친 작가, 기념비적인 운동선수, 음악가들을 영웅으로 기리고자 함이었다. 빈부 격차, 인종 차별, 마약 등 미국의 사회 문제나 자전적 이야기, 죽음을 특유의 자유분방한 붓 터치로 낙서하듯이 담아내며 20대 초반에 카셀 도큐멘타 Kassel Documenta와 뉴욕 휘트니 비엔날레 Whitney Biennale에 최연소 출품했다.

20대 중반 친했던 앤디 워홀이 갑작스럽게 죽자 바스키아는 '죽음'을 다루게 되는데 이전의 다채롭던 색감이나 붓 터치와 다르게 어둡고 황폐한 분위기를 담고 있다. 당시 바스키아는 유명세와 여러 구설에 휘말려 심리적으로 지친 상태에서 작품 약 3,000점을 남기고 세상을 떠났다.

# David Hockney

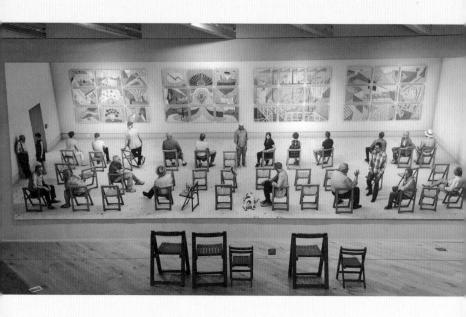

—
서로 다른 시점과 시간을 한 공간에 담아내 관람객의 걸음을 멈춰 세우는 데이비드 호크니의 〈전람회의 그림〉. 양평 구하우스미술관에 설치되어 있다.

# 피카소와 고흐의 영향을 받은
# 데이비드 호크니

"나는 항상 그림이 우리로 하여금 세상을 볼 수 있게 만들어준
다고 생각했다. 세계가 어떻게 생겼는지에 매료된다면 당신은
마주한 그림의 작업 방식에 흥미를 느낄 것이다."

– 데이비드 호크니

〈전람회의 그림Pictures at an Exhibition〉은 미술관에서만 소
장할 수 있는 273×871센티미터 크기의 25개 에디션 작품으로
2019년 로스앤젤레스에 방문한 구하우스미술관 측에서 소장,
전시하고 있다.

경기도 양평에 있는 구하우스미술관은 국내에서 드물게
데이비드 호크니의 대작을 만날 수 있는 의미 있는 장소다. 이
작품은 호크니의 로스앤젤레스 스튜디오를 배경으로 실존 인
물의 모습을 포토샵으로 담아 제작했다. 다양한 시간과 공간을

함축한 호크니의 주요 시기 작품인 포토 콜라주 시기가 발전된 디지털 버전이다.

데이비드 호크니는 2018년에 〈예술가의 초상〉(1972)이 뉴욕 크리스티 경매에서 1,019억 원에 낙찰된 작가다. 사람들이 호크니를 찾는 데는 2017년 테이트갤러리에서 50만 명이 본 후 순회전까지 100만 명 이상이 본 전시 탓도 있을 것이다.

영국 출생으로 미국 캘리포니아에서 오랜 시간을 보낸 그는 1960년대에 활동을 시작해 60여 년간 대담하고 색채감 있는 작품을 그렸다. 대중적인 작품 〈더 큰 첨벙A Bigger Splash〉(1967)은 2019년 서울시립미술관 전시로 국내에 소개되었다.

테이트 전시를 구성했던 큐레이터는 호크니를 이해하려면 회화·사진·드로잉을 각각 보는 것이 아니라 다양한 매체의 작품을 봐야 한다고 했다. 그는 20세기를 빛낸 판화가이기도 하며 한 매체나 스타일이 묶여서는 안 된다고 생각해 의도적으로 다양한 미디어를 활용했넌 작가이기도 하다.

한평생 '3차원의 세상을 어떻게 평면에 구현할 것인가'라는 문제에 천착해 그 답을 찾는 중인 호크니는 1978년에 현대 회화는 카메라가 볼 수 없는 것을 그려야 한다며 우리의 눈이 시차를 두고 인식하는 공간에 대한 인지를 표현하기 위해 네모난 캔버스가 아닌 독특한 모양의 캔버스를 쓰기도 했다.

하지만 그의 관심은 항상 주변의 인물과 장소를 표현하

는 데 있었다. 그런 그에게 오랫동안 영향을 끼친 인물은 고흐다. 호크니의 삶과 작품을 소개한 미술평론가 마틴 게이포드Martin Gayford의 책 『다시 그림이다』에서 고흐의 〈꽃 피는 아몬드나무Almond Blossom〉(1890)와 호크니 작품의 상관관계를 알 수 있다. 여러 번의 봄을 보내면서 호크니는 보다 많은 것을 새로운 시각으로 느낄 수 있었으며 이를 통해 '꽃이 피는 순간Blossom'을 인식하게 되었다고 했다.

꽃이 피는 순간과 함께 호크니가 늘 면밀하게 관찰하며 관심을 둔 분야는 '물'이다. 고흐는 우키요에의 영향을 받아 비 오는 날씨의 물을 표현하는 데 뛰어났으며, 호크니 역시 물을 표현하고자 노력했다.

많은 작가가 미술관과 박물관에서 영감을 얻지만, 그는 테이트갤러리와 미술관을 자주 들락거렸고 이를 현대적으로 재해석하는 것을 즐겼다. 사진, 입체파, 중국 서화를 탐구한 호크니는 피카소와 마티스는 세상을 흥미롭게 보이도록 만드는 반면, 사진은 따분하게 만든다고 했다.

코로나19로 록다운 끝에 영국 왕립예술아카데미에서 대중에 공개한 전시 '2020년 노르망디, 봄의 도래'는 물론 2021년 휴스턴미술관의 전시 '자연이 주는 즐거움The Joy of Nature' 역시 호크니가 존경해온 고흐와 현시대에 공존하는 생존 작가에 끼친 영향을 알 수 있는 대표적인 사례가 아닐까 싶다.

# Jeff Koons

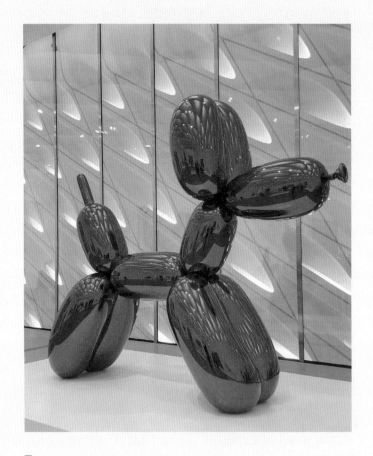

현대 미술의 상징적인 작품이라고 할 수 있는 〈벌룬 독(블루)〉은 LA의 더브로드에 설치되어 있다. 제프 쿤스의 '축하' 시리즈 일부다.

# 대형 메탈 동물 조각도 예술인가요?

## 제프 쿤스

"내게 예술이란 어떤 감각과 사상을 즐기고, 나 자신과 타인을 받아들이고, 사람들과 함께 삶을 축하하는 방법이다."

– 제프 쿤스

로스앤젤레스 더브로드에 가면 제프 쿤스의 여러 작품을 만날 수 있다. 대표 작품은 세상에서 가장 비싼 풍선 강아지 〈벌룬 독(블루)Balloon Dog(Blue)〉이다. 총 799개만 제작한 세라믹 에디션을 2022년 미국 마이애미에서 열린 아트 윈우드 페어에서 한 관객이 전시물을 가리키려다 그만 전시물 받침대에서 떨어뜨리는 해프닝이 일어나기도 했다.

제프 쿤스는 장난감을 대형 조각품으로 만드는 키치를 통해 데미안 허스트 같은 신세대 미술가들에게 영향을 끼쳤다. 말쑥하게 비즈니스 슈트를 차려입고 저속하고 진부한 대중문화

와 포르노 같은 문화를 비싸게 팔리는 예술로 승화시켜 엄청난 부를 누리고 있다.

이 흥미로운 인물의 대표 작품은 '브랑쿠시 토끼'라는 별명이 붙은 104센티미터 스테인리스 〈토끼Rabbit〉다. 토끼 모양 풍선에 바람을 넣은 모습을 강철로 주조해 마치 빛나는 금속 풍선처럼 보인다. 우리가 일상적으로 생각하는 크기와 무게에 대한 선입견을 일순간 무너뜨렸다고 보면 된다.

한 영화는 저택에 손님으로 가장한 도둑이 같은 풍선 토끼를 그 자리에 두고 해당 작품을 쓰레기 봉지에 고이 담아 나온 다음 날 아침, 바람이 빠진 토끼의 모습에 저택 주인이 놀라는 에피소드로 다루기도 했다.

2018년 미술 경매에서 생존 작가 가운데 최고가를 찍은 사람은 데이비드 호크니다. 이어 2019년 최고가를 기록한 〈토끼〉는 1,097억 원에 뉴욕 매디슨가에서 므느신갤러리Mnuchin Gallery를 운영하는 유내인 아트 딜러 로버트 므느신Robert Mnuchin이 낙찰받았다.

당시 경매사는 미켈란젤로의 〈다비드상〉이 상징하는 가장 완벽한 남자의 반대이자 조각의 종말을 나타내는 작품이라고 평했다. 인기를 반영하듯 2015년 제프 쿤스의 휘트니미술관Whitney Museum 회고전은 미술관 역사상 최다 관람객인 26만 명을 넘겼다. 퐁피두센터도 65만 명이 방문해 생존 작가 전시 중

가장 많은 방문자 수를 기록했다.

제프 쿤스는 아이디어만 제공하고 전문가들을 고용해 작품을 제작한다. 앤디 워홀 팩토리처럼 본인의 스튜디오를 공장처럼 가동하려고 마련한 뉴욕주 첼시의 작업 공간에는 숙련된 전문가가 100명 이상 있다. 그는 잡지와 광고에서 아이디어를 얻으면 컴퓨터를 이용해 디지털 작품을 만든다. 조수가 이 작품을 제작하기 시작하고, 그는 완벽한 처세술과 마케팅 실력을 발휘해 투자를 받는다.

1976년에 대학을 졸업하고 뉴욕으로 간 제프 쿤스는 뉴욕 MoMA 멤버십 영업사원으로 인정받은 1980년대부터 풍선 장난감을 작품의 모티프로 사용했다. 장난감이나 키치적인 상품들을 스테인리스나 세라믹 등 다양한 재료를 사용해 대형 조각품으로 제작한 다음 미디어를 이용한 마케팅으로 고가의 작품으로 격상시켰다.

그는 일상의 사물을 미술관이라는 공간에 위치시키면 새로운 가치가 창출된다는 데 주목했다. 이 점에서 마르셀 뒤샹Marcel Duchamp과 앤디 워홀의 후예로 평가받는다. 1990년대 중반 이후에는 팽창하는 세계를 기념하는 대형 작품들을 제작했는데 〈행잉 하트Hanging Heart〉(2006)와 〈벌룬 플라워Balloon Flower〉 등을 선보이기도 했다.

국내에서는 2009년 리움미술관에서 가장 먼저 〈리본 묶

은 매끄러운 달걀〉(2008)을 구매했다. 2011년에는 신세계백화점 본관 옥상정원 트리니티가든에 높이 3.7미터의 보라색 포장에 하트 모양 캔디를 금색 리본으로 묶은 〈성심Sacred Heart〉(2006)을 설치했다. 물론 해당 이미지를 활용한 아트 마케팅도 함께 전개했다. 스테인리스 스틸에 고광택 특수 처리를 한 이 시리즈는 무게가 무려 1.7톤에 달하는 300억 원대 작품이다.

　　인천 파라다이스시티 아트스페이스는 〈게이징 볼-파르네스 헤라클레스Gazing Ball-Farenese Hercules〉를 전시하고 있다. 이 작품은 2013년부터 시작한 '게이징 볼Gazing Ball' 시리즈 가운데 하나다.

　　어린 시절 독일인이 많이 거주하던 펜실베이니아주에서 쿤스가 집집마다 초콜릿과 포장지를 팔러 다닐 때 누군가 자신을 집 안으로 데리고 들어갔던 따뜻한 기억을 담은 것이다. 당시 정원에 있던 360도 반사되는 원형 거울은 이 순간 우리가 어디에 소속되어 있는지뿐 아니라 시간 여행을 통해 작품 속 인물들과의 관계를 느낄 수 있다.

　　메트로폴리탄미술관The Metropolitan Museum of Art 행사에서 레이디 가가가 쿤스에게 어릴 적부터 동경의 대상이었다며 뮤직비디오 협업을 제안하기도 했다. 쿤스는 그의 조각이 되길 원한다는 레이디 가가의 메시지에 블루 게이징 볼을 앞에 둔 그녀의 모습을 새로운 미니멀리즘 조각으로 창조해냈다.

이렇듯 유행에 민감한 예술가 제프 쿤스는 2022년에 NFT 시장에도 뛰어들었다. NASA와 일론 머스크가 설립한 스페이스 X가 만든 로켓에 실을 미니어처 조각 125점을 제작했다. 이 '문 페이즈Moon Phases' 프로젝트는 예술품 역사상 처음 달에 상륙하며 스테인리스 스틸로 제작해 투명하게 비치는 형태다. 페이스갤러리가 NFT 사업을 위해 운영하는 페이스베르소PaceVerso를 통해 발표했다.

조각의 디지털 이미지는 NFT로 발행해 판매했으며, 수익금 일부는 국경없는의사회에 기부했다. 그는 휴머니즘적이고 철학적인 생각에 뿌리를 둔 역사적으로 의미 있는 NFT를 만들고 싶었다고 했다.

# Alex Katz

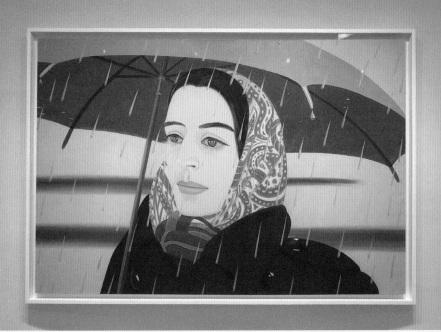

2022년 뉴욕 구겐하임미술관에서 열린 '알렉스 카츠: 개더링Gathering'. 100세 가까운 작가의 80년 발자취를 짚어보기 위해 1940년대 초기부터 최근 작업까지 연대순으로 기획한 회고전이다. 아내에 대한 애정을 담은 작품은 많은 이의 공감을 얻었다. 그의 작품은 초상 회화가 주를 이루고, 풍경과 정물은 추상표현주의가 유행하던 시절에 자신만의 길을 선택한 일생을 담아내 극찬을 받았다.

# 인물, 꽃과 풍경으로
## 사랑받는

### 알렉스 카츠

"자신의 건전함을 믿으라Trust the sanity of the vessel." 알렉스 카츠
의 오랜 벗인 시인 겸 평론가 프랭크 오하라Frank O'Hara, 그는
삶을 긍정하는 자신의 시선을 사랑하라고 한다.

　　현존하는 유명 작가 중 데이비드 호크니와 함께 세상에
서 가장 아름다운 작품이라고 평가받는 알렉스 카츠. 수십 년
간 아내 에이다Aida를 주제로만 250점을 그린 로맨티시스트다.
그는 연인이자 아내, 영원한 뮤즈인 에이다를 피카소의 지적인
뮤즈 도라 마르Dora Maar에 비견한다.

　　1950년대부터 거의 70년 동안 매일 작품에만 집중해 현
재 90세가 훌쩍 넘은 나이에도 왕성하게 활동하고 있다. 그는
한 번에 최대 4시간까지 그림을 그릴 체력을 유지하기 위해 50
년 넘게 매일 수영과 조깅을 거르지 않고 있다.

카츠의 작품은 인물·풍경·꽃 등 자연을 바탕으로 한다. 그 세련됨이 고령을 의심케 할 정도다. 주말도 조수도 없이 작업하는 작가는 예쁜 그림과 달리 집념 있고 성격이 까칠하다. 2023년 2월 프리즈 로스앤젤레스 기간에 카츠의 전시 VIP 오프닝에서 작가를 마주쳐 사진을 요청하는 일이 있었다. 인파에 지친 그는 쩌렁쩌렁한 목소리로 사진 촬영을 단호하게 거절했다. 작품 외의 시간을 뺏기기 싫어 인터뷰도 싫다는 그의 일화가 떠오르는 순간이었다.

알렉스 카츠가 대학을 졸업한 1960년대 미술계는 잭슨 폴록Jackson Pollock을 필두로 한 추상이 대세였다. 그는 세태와는 달리 독자적인 순수 회화를 고집하며 다른 추상 화가들처럼 대형 캔버스를 이용해 대상을 크게 그려 넣는 자신만의 방식을 찾는다.

파워풀한 추상에 눌리지 않는 가장 크고 멋진 작업을 완성하기 위해 그는 수 미터짜리 대형 작업을 주로 한다. 그렇다고 대상 전체를 보여주지는 않는다. 나누고 잘라내서 가장 멋진 장면을 보여주는 TV의 화면 구성에서 영감을 받았다.

가장 아름다운 부분만 확대한 작품 속 인물·자연·풍경은 제목도 심플하다. 당대에는 깊이가 없다는 이유로 좋은 반응을 얻지 못했지만, 그는 꾸준히 세상에 없던 장르의 회화를 해왔다. TV와 전광판을 보고 '코카콜라 걸' 시리즈나 'CK' 시리

즈를 탄생시키기도 했다. 모두가 심오한 주제에 몰두할 때 패션 등의 키워드로 모던한 작품을 이어왔다. 그의 작품은 차분하면 서도 활력 있는 붓질과 간결한 매력이 있지만, 당시만 해도 양감 을 제거하고 대상만 부각한 일러스트레이션처럼 예쁜 그림은 철학이 없다는 비판을 면치 못했다.

카츠의 작품이 연필 자국도 보이지 않을 만큼 우아하고 깨끗한 이유는 대작을 그리기 전에 '스터디'라는 작업을 하기 때문이다. 미국 메인주 스코히건조각스쿨에서 여름을 보내며 드로잉을 배운 그는 야외로 나가 직접 본 풍경을 묘사하며 특 정 순간을 포착하는 방식에 흥미를 느꼈다.

과거도 미래도 실존하지 않는 오직 이 순간만 표현하고 싶어 감흥을 불러일으키는 장면을 보았을 때 빠르게 종이나 캔 버스에 그린다. 그다음 갈색 종이에 아웃라인을 옮겨서 캔버스 를 덮고 아웃라인을 따라 뚫은 구멍 위에 목탄 가루 주머니를 두드려 연필보다 희미한 윤곽을 따라 색을 칠한다. 이 세밀한 작업을 한 후에는 물감 흔적이 딱딱해지는 것을 싫어해 몇 시 간이 걸리더라도 한 번에 작품을 완성한다. 5시간 만에 완성한 대작들이 미술관에 걸리게 되는 이유다.

이 작가는 처음 붓칠을 시작한 후 중간에 쉬지 않고 한 달음에 캔버스의 모든 면을 채우는 스타일이다. 물감이 뭉친 흔 적이라고는 찾아볼 수 없는 그의 깨끗한 페인팅은 간결함과 우

아함을 발휘하면서 보는 이를 매혹한다. 얇은 바탕색에 주인공의 얼굴이나 몸짓만 자유자재로 확대해 재구성하므로 작품은 마치 영화 속 한 장면처럼 스타일리시하다.

물감이 마르기 전에 다른 물감을 더해 2색이 자연스럽게 합쳐지는 그만의 기법도 완성했다. 새로운 컬러와 기운을 만들어내는 웻 온 웻Wet-on-wet, 두 얼굴을 캔버스 하나에 나란히 배치하는 더블더블Double double, 합판이나 금속판에 그림을 그리고 윤곽에 따라 잘라낸 컷아웃Cut out 등.

인물의 크기와 비유를 화폭에서 자유롭게 조정하는 파격적인 구성은 그 누구보다 앞서 있다. 회화의 속도와 움직임, 그 순간의 에너지를 담기 위해 이미지를 크롭하고 화면 구도를 뒤엎는 등 그만의 독자적인 방식을 완성한 것이다.

알렉스 카츠는 2018년 여름부터 야경을 주로 그리고 있다. 그리고 풀의 움직임을 표현하는 데 힘쓰고 사람들의 움직임에 주목한 에드가 드가Edgar De Gas를 오마주한 작품을 해보고 싶어 스튜디오에서 무용수의 움직임을 촬영한 다음 사진을 인화해 자르고 붙이며 색다른 구성을 실험하고 있다.

2022년 뉴욕 구겐하임미술관에서 열린 회고전은 그의 이름을 전 세계에 알리는 계기가 되었다. 그의 에디션 작품은 국내에서 코로나19 동안 데이비드 호크니와 함께 가장 많이 소장되는 기록을 남겼다.

# Damien Hirst

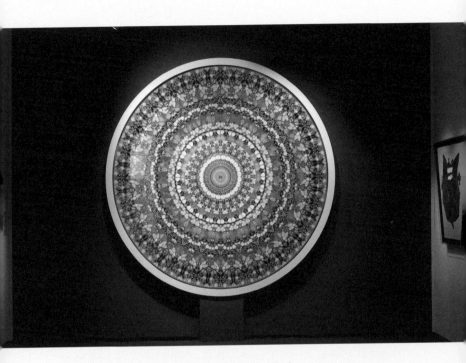

2022년 프리즈 서울 기간에 런던 로빌란트보에나Robilant+Voena에서 데미안 허스트의 작품 〈하이 윈도〉를 출품했다. 멀리서 보면 스테인드글라스 같지만, 지름 5미터의 캔버스에 나비 수천 마리를 빼곡하게 채운 작품이다. 삶과 죽음을 파격적으로 다루는 작가답게 죽음에서 아름다움을 느낀다는 아이러니를 다뤘다.

# 예술계의 악동부터
# 상업적인 성공까지
## 데미안 허스트

"삶에서 끔찍한 것은 아름다운 것을 가능하게 하고, 또 더 아름답게 한다." - 데미안 허스트

지름 5미터에 달하는 〈하이 윈도High Windows(Happy life)〉(2006)는 실제 나비로 만들었다. 기존 소장자는 구찌의 크리에이티브 디렉터였던 톰 포드Tom Ford다. 뉴욕 소더비 이브닝 경매에서 낙찰된 후 수년 만에 모습을 드러낸 귀한 작품이다. 프리즈 서울 기간에 인증샷을 찍으려고 부스에 방문한 인파로 붐볐다.

데미안 허스트는 생존하는 미술가 가운데 가장 상업적인 성공을 거둔 예술가라고 해도 과언이 아니다. 죽음을 주제로 한 설치 작품과 회화, 조각 등을 통해 미술과 과학 등 다양한 분야를 아우르며 활동하고 있다.

그는 1990년대 영국 현대 미술을 대표하며 갤러리 화이트큐브를 이끈 제이 조플링Jay Jopling과 당시 영국 현대 미술 신을 만드는데 주도적인 역할을 한 yBayoung British Artist(1980년대 이후 나타난 영국의 젊은 예술가들을 통칭하는 용어)를 이끌었으며, 프리즈의 큐레이터로도 활약했다.

가장 유명하고 상업적으로 성공을 거둔 만큼 그는 유명세와 구설수에 자주 오르내렸다. 그는 죽음을 표현한 설치 작품 〈살아 있는 자의 마음속에 있는 죽음의 육체적 불가능성The Physical Impossibility of Death in the Mind of Someone Living〉에서 죽은 상어를 포름알데히드에 가득 채웠고, 실제 18세기 유럽인의 두개골 표면에 백금을 입힌 다음 다이아몬드 8,601개를 박은 〈신의 사랑을 위하여For the love of God〉를 만들었다.

지나친 상업성에 대한 비난에도 불구하고 그는 동시대 미술 컬렉터이자 후원자인 프랑수아 피노François Pinault 회장과 손을 잡았다. 그의 베니스 전시장 두 곳에서 개인전 '난파선 '믿을 수 없는' 호號에서 인양한 보물들Treasures from the Wreck of the Unbelievable'을 열어 초대형 조각과 미키마우스 등 캐릭터를 이용한 조각 작품 등으로 대성공하면서 논란을 잠재웠다.

데미안 허스트를 둘러싸고 가고시안 같은 갤러리와 화이트큐브 사이를 오가며 심지어 경매사로부터 천문학적인 숫자의 작품을 직접 매입했다는 소문까지 있었다. 그는 이후에도 코

로나19 기간 동안 에디션 시장과 NFT 시장에 적극적으로 참여했다. 2020년 10월에 완성한 '체리 블로섬Cherry Blossoms' 시리즈는 까르띠에현대미술재단에서 한 전시로 작품성을 인정받았다. 해외 경매사에서 에디션 작품이 약 10배 이상 가격 상승을 기록하며 세계적으로 인기를 얻은 셈이다. NFT 시장에서는 구매자가 실제 작품과 NFT 가운데 한 작품을 골라 소장할 수 있는데 데미안 허스트는 실제 작품을 불태워버렸다. 이런 그의 행동은 새로운 세대에까지 어필하고 있다.

영국 브리스틀에서 태어난 데미안 허스트는 명문 아트 스쿨인 골드스미스대학에서 미술을 전공했다. 우리나라에 더 많이 알려진 광고계 거물 출신 찰스 사치Charles Saatchi가 허스트의 작품을 구매하며 유명세를 탔다. 1991년 작품 〈살아 있는 자의 마음속에 있는 죽음의 육체적 불가능성〉이 800만 달러에 팔리자 신선한 시도부터 사기꾼이라는 말까지 들었지만, 사치 갤러리Saatchi Gallery를 소유한 찰스 사치의 후원을 받게 된다.

2007년 〈신의 사랑을 위하여〉는 5,000만 파운드에 팔리며 다시 한번 이슈를 일으켰다. 2022년 3월 아트넷은 《뉴욕타임스》를 통해 작가가 본인의 작품가를 올리기 위한 자작극이었다고 말해 또 한번 파문을 일으켰다.

그는 무라카미 다카시와 함께 판화, 에디션 작품을 쉽게 구매할 수 있어 상업성이 도가 넘친다는 비난을 받기도 한다.

2021년 7월부터 2022년 1월까지 까르띠에현대미술재단에서 열린 전시회에 게시한 글은 그가 단순히 상업적인 인물이 아니라 생각이 있는 천재라는 이미지에 잘 어울렸다. '체리 블로섬' 시리즈는 국내에서 수천 달러에 출시되어 수만 달러에 이른 에디션 작품으로만 소개되었다. 그의 프랑스 파리 전시와 로스앤젤레스에 소재한 멀티 숍 원 아이드One Eyed를 방문하면 1,000호 이상 벽화 수준의 원화를 만나볼 수 있다.

그는 55년의 작가 생활 끝에 엄마를 기쁘게 할 수 있는 작품을 해냈다고 했다. 그 작품이 바로 '체리 블로섬'(또는 사쿠라) 시리즈이며 코로나19 기간 동안 모두에게 희망을 줄 수 있는 꽃을 그렸다. 이 시리즈는 정의·자비·정식·명예·의리·통제라는 이름으로 출시했고 NFT로도 제작했다.

허스트의 작품 시리즈 중 개인 소장으로 가장 유명한 도트 페인팅은 '죽음과 예술'이라는 그의 인생을 관통하는 주제에서 죽음에 맞서기 위한 인간의 노력을 약으로 표현했다. 스팟 페인팅을 통해 아름다운 색의 원들을 무수히 배열해 알약의 본질적인 형태를 묘사했다. 약품명을 딴 제목은 예술 역시 약품처럼 치유의 힘이 있다는 그의 생각을 담았다.

도트 시리즈를 재해석한 NFT 작품으로는 〈더 커런시The Currency〉가 있다. 1만 개 작품에 서명을 담아서 NFT로 제작했다. 2022년 7월 실제 작품과 NFT 중 하나를 선택해 소장할

수 있게 되었다.

2016년부터는 1만 개의 지폐 역할을 할 조금씩 다른 그림을 그려왔다. 이는 복제 방지 차원에서 이뤄진 작업이고 2018년부터 일부를 1개당 2,000달러에 판매했다. 런던에 위치한 허스트의 사무실이자 갤러리에서 이 지폐화를 의도한 NFT 작품은 물론 실제 작품을 내부 소각장에서 불태우기도 했다.

우리나라에서는 인천 파라다이스시티에서 그의 〈골든 레전드Golden Legend〉를 만나볼 수 있다. 미국 라스베이거스의 더 팜스 카지노 리조트The Palms Casino Resort에 위치한 한 객실은 허스트의 작품으로 디자인했는데 이 방의 하루 숙박비는 1억 원이 넘는다.

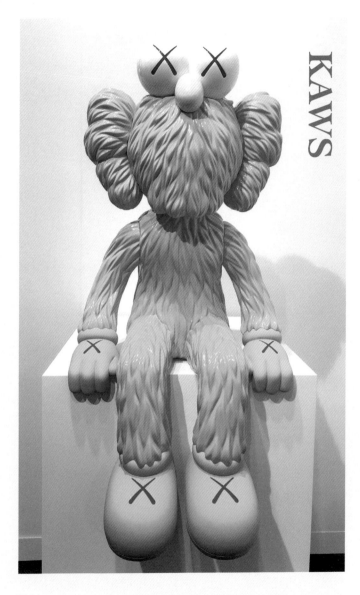

KAWS

—
2023년 프리즈 뉴욕 기간에 스칼스테드Skarstedt 프라이빗룸에 소개된 카우스 작품.
1.3미터에 달하는 대형 피규어는 미키마우스를 능가하는 유명세를 누리고 있다. 저스틴
비버, 퍼렐 윌리엄스, BTS 등 세계 최정상급 스타가 사랑하는 작품이기도 하다.

# 캐릭터 기반의 아트 토이로 고급 예술의 경계를 허문

## 카우스

"팔을 뻗고 바다에 누운 컴패니언은 여유를 상징한다. 세계가 긴장을 풀었으면 한다." – 카우스

카우스의 본명은 브라이언 도넬리Brian Donnelly다. 미국 뉴저지에서 태어나 뉴욕에서 순수 예술을 전공했다. 초기 그라피티를 시작으로 애니메이션, 포스터 등의 작업을 했으며 유명 브랜드와의 활발한 협업으로 순수 예술과 상업 예술의 경계를 허물고 있다. 그의 이런 행보는 마치 1980년대 뉴욕을 휩쓸던 앤디 워홀과 바스키아를 연상케 한다.

아트 토이의 시대에 작은 피규어부터 공공 미술작품까지 현대인들에게 폭넓은 공감대를 형성하고 있는 카우스는 캐릭터가 사람들에게 친숙한 대상이라고 생각한다. 캐릭터라는 소재를 통해 더 많은 사람이 자신의 작품을 이해하기를 원하는

것이다. 그의 시그너처 캐릭터인 컴패니언Companion에 영감을
준 미키마우스 외에도 스누피, 심슨, 스머프 등 대중문화의 아
이콘인 장난감을 고급 예술인 현대 미술에 접목했다.

레오나르도 디카프리오, 마돈나, RM 등은 카우스의 작
품을 열광적으로 수집하고 있다. 그의 인기는 2019년 홍콩 소
더비 경매에서 작품 1점에 167억 원의 낙찰 기록과 아트시에서
세계 아트 페어 구매 수요 2위를 차지하는 결과를 낳았다. 이를
통해 아트 토이를 통한 대중적 인기는 물론 주요 컬렉터가 주목
하는 작가임을 확고히 했다.

인천 파라다이스시티에서는 높이 6미터의 컴패니언 둘
이 서로 껴안고 있는 작품 〈투게더Together〉를, 광교 앨리웨이에
서는 높이 7미터의 컴패니언이 2개의 작은 컴패니언을 팔에 안
고 있는 〈클린 슬레이트Clean Slate〉를 만나볼 수 있다. 카우스 컴
패니언은 미키마우스에서 영감을 받은 자신만의 캐릭터에 그
라피티에서 자주 쓰던 ×를 더해 탄생했다. 2018년 여름, 잠실
석촌호수에 띄워져 인구에 회자된 컴패니언 〈카우스: 홀리데이
코리아KAWS : HOLIDAY KOREA〉는 물 위에 누워 하늘을 보는
것이 진정한 휴식이라고 생각한 작가의 의도를 담고 있는데 세
계 랜드마크를 돌며 순회전을 하고 있다.

카우스가 1999년에 만든 첫 아트 토이는 '컴패니언(친
구)'이라는 이름의 20센티 크기에 동그랗게 나온 배, 흰 장갑을

낀 손 등이 특징적이었다. 작가가 되기 전 디즈니사에서 일러스트레이터로 일했던 그가 미키마우스에서 영감을 받았음을 알 수 있는 대목이다. 그는 단지 알파벳이 모여 있는 모습이 미적으로 잘 어울린다고 생각해 이런 이름을 정했다.

뉴욕의 버스정류장, 공중전화 박스, 지하철, 광고 간판 등 공공시설의 광고물에 그라피티를 더하는 방식의 작업을 하다가 1999년 일본의 장난감·의류회사의 초청을 받아 제작한 첫 피규어 컴패니언 500개 에디션이 품절되고 말았다. 카우스는 이런 일본의 오타쿠 문화에 큰 영감을 받았다. 사람들의 수집욕과 캐릭터의 관심에 놀랐지만, 일본의 패션 디자이너들과 일하며 2006년 자신의 패션 레이블을 론칭했다.

스트릿 문화에 녹여낸 그의 작업은 손꼽히는 스트릿 브랜드 오리지널 페이크Original Fake와 일본 스트릿 패션의 조상 격인 베이프Bape와의 꾸준한 협업으로 대중적인 입지를 다졌다. 디올은 물론 나이키, 유니클로, 아디다스 등과 협업을 진행 중이다. 1999년 첫 아트 토이를 출시한 이래 현재도 초기 완판 신화를 이어가고 있다.

카우스의 아트 토이가 MoMA 아트숍에 출시되자마자 웹사이트는 마비되었으며, 2000년대 초중반에 작업한 '심슨The Simpsons' 시리즈는 2019년 소더비 홍콩 경매에서 약 190억 원에 낙찰돼 최고가를 기록했다.

# George Condo

—
2023년 프리즈 로스앤젤레스 기간에 조지 콘도 전시가 웨스트 할리우드 지역에 새롭게 개관한 하우저앤워스갤러리에서 열렸다.

# 신입체파를 이끈
## 조지 콘도

"아름다운 가면 뒤에는 추함이, 추한 가면 뒤에는 아름다움이 있을 수 있다. 작가가 아름다운 것만 그린다는 것은 끔찍한 일이다." –조지 콘도

조지 콘도는 세계에서 고가에 거래되고 있는 현존 작가 중 한 사람이다. 힙합 래퍼 카니예 웨스트의 앨범 커버는 물론 지드래곤의 애정을 통해 더욱 유명해졌다.

2022년 프리즈 서울에서 하우저앤워스갤러리Hauser & Wirth gallery를 통해 〈붉은 초상화 구성Red Portrait Composition〉이 첫날 38억 원에 판매되었다. 불타는 태양처럼 뜨겁게 이글거리는 조지 콘도의 신작은 가로세로 2미터가 조금 넘는다. 제1회 프리즈 서울의 열기를 상징하기에 충분했다. 그는 워낙 독특하고 파워풀한 작품으로 유명하지만, 이 그림은 근래에 나온 그의

유화 중에서도 완성도가 뛰어나다.

1957년 미국 동부 출신인 조지 콘도는 대학에서 미술사와 음악 이론을 공부하고, 바로크와 로코코 페인팅에 특히 감명을 받았다. 보스턴으로 이주한 후 펑크 밴드 활동을 했으며 뉴욕으로 이주해 앤디 워홀 팩토리에서 프린터로 일하기도 했다. 로스앤젤레스에서 1년간 올드 마스터의 유화 글레이징 기법을 수학했다.

당시 예술의 중심 뉴욕 앤디 워홀 팩토리에서는 바스키아, 키스 해링 등 다양한 팝아트 작가들과 친분을 쌓으면서 자신만의 스타일을 찾기 위한 시간을 보냈다.

1985년부터 프랑스 파리에서 미술사를 공부하기 시작했다. 콘도는 그 후 10년을 파리에서 지내며 올드 마스터의 회화에서 큰 영감을 받고 형태의 본질에 대한 객관적인 파악을 위해 사물을 입체적으로 표현하는 피카소로 대변되는 입체주의Cubism에 빠져들었다. 그 결과 여성의 누드를 새로운 시각으로 해석하기에 이르렀다.

그는 팝아트가 아닌 고전 회화에서 모티프를 찾았다. 그가 재해석한 구상과 추상의 경계를 넘나드는 현대 초상은 특정 인물에 대한 묘사가 아닌 작가가 상상한 허구의 인물을 표현한 것이었다. 사실 그대로 표현했다는 점에서 인공적 사실주의Artificial Realism와 심리적 입체주의Psychological Cubism로 불리기

도 한다.

　　조지 콘도는 유럽의 모더니즘에 미국의 팝아트를 더해 1980년대 뉴욕 이스트 빌리지의 감성과 유럽 거장의 작품을 융합하자고 주창했다. 실제 인물을 그대로 묘사하는 방식에서 벗어난 그의 인물들은 작가의 상상에 기반해 기이하게 뒤틀려 있다. 왜곡되고 기괴하면서도 유머러스한데 이는 감상자로 하여금 복잡한 인간 내면의 다층적 심리를 떠올리게 한다.

# Kusama Yayoi

2023년 프리즈 뉴욕 기간에 쿠사마 야요이 전시가 첼시 지구 데이비드즈워너갤러리
에서 열렸다. 호박이 여러 덩이로 이어지며 변주된 2023년 브론즈 신작 〈Aspiring to
Pumpkin's Love, the Love in My Heart〉는 관람객들의 시선을 사로잡았다.

# 환 공포증을 인류를 향한
# 힐링으로 바꾼
# 쿠사마 야요이

"나는 나를 예술가라고 생각하지 않는다. 유년기에 시작된 장애를 극복하려고 예술을 추구할 뿐이다. 내 예술은 곧 힐링이다." – 쿠사마 야요이

뉴욕에만 4곳에 공간을 둔 데이비즈즈워너에서 열린 쿠사마 야요이 개인전은 2021년 뉴욕 보태니컬 가든에서 있었던 대형 전시 이후 갤러리로서는 역대 가장 큰 규모였다. 2023년 프리즈 뉴욕에는 노란 호박들이 파도가 치는 듯한 초대형 설치 작품부터 공간을 압도하는 대형 플라워 조각이 군집되어 있었다. 인피니티 미러 룸 안에서 거울에 반사되는 컬러풀한 점의 향연을 즐기며 사진을 찍을 수도 있었다. 그녀의 시그너처 설치 작품은 테마파크에 온 듯 연일 거리에 긴 줄을 세웠다.

쿠사마 야요이는 루이비통과 두 번째로 협업한 첫 현대

미술 작가다. 아트 페어장에는 그녀의 옷과 백을 든 아트 피플들을 쉽게 마주칠 수 있었다. 세계 주요 도시의 루이비통 건물 파사드를 통해 얼굴을 알리기도 했다. 그녀는 3월 아트 바젤 홍콩 기간에 M+미술관에서의 회고전에 이어 100억 원대 낙찰과 판매를 기록했다. 국내에서는 제주 본태미술관, 인천 파라다이스시티, 한남더힐의 〈호박Pumpkin〉(2010), 청담 SSG 등에서 호박 조각을 만나볼 수 있다.

끝없이 반복되는 그물망 회화와 호박 시리즈를 선보이는 그녀는 어린 시절에 치료받지 못한 환 공포증으로 현재까지 정신병원에 종신 환자로 입원하고 있다. 그래서 병원 근처에 스튜디오를 마련하고 출퇴근하며 회화와 조각, 설치 등 장르를 넘나드는 예술가로 실험적이고 다채로운 활동을 하고 있다.

일본 나오시마는 이 호박 조각 2점을 랜드마크로 하는 예술의 섬이다. 수십 년간 세계 예술 애호가들은 이 작품을 보려고 나오시마를 찾고 있다. 코로나19 기간 동안 수학 강사 현우진이 경매에서 그녀의 '인피니티' 작품 총 4점을 120억 원에 낙찰받기도 했다. 역대 쿠사마 야요이 작품의 최고가는 143억 원이며 호박 페인팅과 조각들은 100억 원을 호가하고 있다.

'호박'은 그녀의 어린 시절부터 외관에서 유머러스함을 통해 마음의 안정을 얻었던 존재이자 생의 근원으로 인식하는 존재다. 그녀가 추구한 또 하나의 주제는 '무한 확장'이다. 무질

서하게 수많은 점이 대형 캔버스에 무한 반복되거나 거울과 전구를 이용한 설치 작품 속 끝없는 반복으로 그녀를 자아 소멸 상태에 이르게 함으로써 강박과 환영의 고통에서 벗어나게 하는 치유의 수단이 되었다.

일본 나가노현 부유한 가정에서 출생한 그녀는 전쟁으로 인해 어린 시절에 군수 공장에서 낙하산 재봉 일을 했다. 어려운 상황에서 성장하며 정신질환을 앓게 되었지만 이를 질병으로 인식하지 못한 부모의 훈육과 아버지의 가출로 강박증까지 얻었다.

어느 날 그녀의 눈에 들어온 빨간 꽃무늬 식탁보가 물방울무늬로 인식되면서 온 집 안과 몸을 잠식하는 환각을 경험하게 된다. 그녀는 현재까지 강박증과 환영이라는 자전적 주제를 대형 회화와 실크 스크린에 구현했으며 물방울무늬와 거울, 전구 등을 활용해 설치 작품, 조각, 영상을 제작하며 내면세계와 사적인 경험을 표현하고 있다.

"뉴욕에서 어느 날 캔버스 전체를 구성 없이 무한한 망과 점으로 그리고 있었는데 붓이 무의식적으로 캔버스를 넘어 식탁, 바닥, 방 전체를 망과 점으로 뒤덮었다. 빨간 점이 내 손을 점령했고 그 점들은 번지면서 내 몸을 장악했다. 너무 무서운 나머지 소리를 질렀고 응급차로 병원에 실려 갔다. 이 사건 후 조각과 퍼포먼스의 길을 택했다. 작업 방향은 언제나 내적인 상

황에서 나오는 불가피한 결과다."

그 잔상을 트레이드마크인 폴카 도트Polka-Dot와 망Net으로 구현해 여러 작품의 모티프가 되었다. 예술로 승화한 활동 덕분에 쿠사마 야요이는 내면세계를 치유할 수 있었다. 한마디로 그녀는 우주와 같이 무한히 확장하는 공간들을 창조하고 현실의 한계를 뛰어넘는 시도를 해온 것이다. 차별과 편견이 가득했던 뉴욕에서는 작은 동양인 여성에 불과했지만, 오늘날 동시대 최고의 예술가이자 경매 시장에서 여성 작가 가운데 역대 최고 낙찰가를 구가하고 있다.

1957년 태평양을 건너오던 그녀는 〈인피니티Infinity〉를 시작했고 뉴욕에 정착했다. 작가는 갤러리를 돌아다니며 당시 미술계의 주요 사조였던 추상표현주의 작가들과 교류했다. 회화·설치·퍼포먼스 등을 선보이며 아방가르드 예술가로 활동했고 국제 미술계에 이름을 알렸다. 1973년 일본으로 돌아와 거울을 소재로 한 작업 등을 시작하고 뉴욕에서의 작업을 확장해갔다.

1966년 베니스 비엔날레에 초청받지 못한 쿠사마 야요이는 전시장 앞 잔디에 물방울 모양 오브제 1,500여 개를 깔았다. '개당 2달러'라는 쿠사마 사인이 적힌 이 물방울이 관람객의 관심을 받은 결과, 다음 해 베니스 비엔날레 일본 작가로 선정되어 명성을 공고히 한다.

1998년 로스앤젤레스에서 회고전 '사랑은 영원히Love Forever : Yayoi Kusama, 1958~1968'를 시작으로 현재까지 퐁피두센터, 휘트니미술관, 더브로드 등 세계 대표 현대 미술관과 데이비드즈워너, 빅토리아미로Victoria Miro 등 메가 갤러리의 러브콜을 받고 있다.

2023년 3~5월 M+미술관에서 개관 1주년 기념 특별전으로 열렸던 '쿠사마 야요이 : 1945년부터 현재까지'는 그녀의 예술 인생 70년을 한자리에 모은 전시였다.

# Nara Yoshitomo

2023년 아트 바젤 홍콩 기간 열린 필립스 경매사 사전 관람에 대표 작품으로 출품되어
100억 원대에 낙찰된 나라 요시토모

# 저항과 반항에 대한 감정을
## 귀여운 아이와 동물로 표현한
### 나라 요시토모

"나는 내가 그리고 싶은 것을 그린다." – 나라 요시토모

나라 요시토모 하면 정확한 한국어 발음으로 내게 먼저 악수를 내밀던 친근한 모습이 떠오른다. 2019년 프랑스 엑상프로방스에 소재한 현대 미술관과 와이너리, 조각공원을 갖춘 샤토 라 코스테Château la Coste에서 그와 프랑스 예술가 장미셸 오도니엘의 전시 오프닝이 열렸다. 본인의 오프닝인데도 야구 모자를 눌러쓴 채 티셔츠를 입은 캐주얼한 모습이었다. 그가 먼저 이름을 말하지 않았다면 몰라볼 뻔했다.

2023년 봄, 4년 만에 재개한 아트 바젤 홍콩 기간에 세계 3대 경매사(크리스티·소더비·필립스)는 모두 나라 요시토모의 소녀 회화를 대표작으로 내세웠다. 연이어 168억 원, 140억 원에 낙찰되는 기염을 토하며 그는 쿠사마 야요이와 함께 명실상

부한 아시아를 대표하는 일류 작가임을 알렸다.

나라 요시토모의 소녀는 큰 눈에 담긴 순수함, 인간의 사악함과 일본의 완고한 사회적 관행을 표현해 약간 괴기스럽다. 유년기인 1960년대 만화나 애니메이션의 영향을 받은 탓이다. 저항과 거친 젊음의 이미지를 담은 로큰롤도 그의 작업에 큰 영향을 주었다.

베트남전이나 인도네시아 쓰나미, 2차 세계대전과 원자폭탄 피해에 대한 안타까움 등 예술의 사회적 역할, 역사적 사건에 대한 감정을 작품으로 표현하기도 한다. 그는 르네상스 화풍, 문학, 일러스트레이션, 우키요에, 그라피티 등의 영향도 늘 언급해왔다.

그는 일본 네오팝 세대 작가이기도 하다. 저항과 반항에 대한 감정적인 복잡성을 다양한 표정의 아이들과 귀여운 동물들로 표현한다. 커다란 둥근 얼굴에 반항심 어린 표정의 소녀는 우리 내면에 감춰진 두려움과 고독감, 반항심, 잔인함 등의 감정을 미묘하게 포착해내고 있다.

무라카미 다카시가 함께하는 일본의 네오팝은 3가지 특징이 있다. 오타쿠로 대변되는 '서브 컬처', 전후 축소 지향적이었던 시대 귀여움을 전략적으로 내세운 '카와이', 고대 일본 문화로부터 현재까지 파생되고 있는 '그로테스크' 미학이 주제다.

1987년 일본에서 대학원을 졸업하고 이듬해 독일 뒤

셸도르프국립미술대학에 입학했다. 1993년 독일 신표현주의 핵심 작가인 A. R. 펭크Penck에게 사사했다. 1998년에는 미국 LCLA 객원 교수로 있었고, 독일·일본·미국을 거점으로 활동하고 있다.

2010년 아시아 소사이어티Asia Society 전시를 통해 세계에 알려지기 시작했다. '아시아 소사이어티'는 미국-아시아 간 교류와 우호 증진을 위해 1956년 발족한 세계적인 비영리 기구다. 설립자는 존 D. 록펠러 3세로 동양 문화에 대한 각별한 관심으로 유명하며, 뉴욕의 아시아 소사이어티 본부에 빼어난 미술관을 설치했다. 이 미술관은 아시아 붐이 일기 시작한 2000년대 이전부터 동양의 아름다움을 미국, 나아가 서양 사회에 소개하는 역할을 톡톡히 해왔다.

2022년 3월 5일부터 9월 4일까지 개인전 '나라 요시토모Yoshitomo Nara'를 상하이 유즈미술관Yuz Museum Shanghai에서 열었다. 중국 본토에서 열리는 첫 개인전일 뿐 아니라 첫 국제 회고전이기도 하다. 이는 유즈미술관과 LACMA 작가이자 큐레이터인 미카 요시타케와 협력한 전시였다. 회화·조각·도자기·설치 작품 외에 직접 컬렉션한 음반 100장, 미발표작 드로잉 약 700점도 선보였다. 이 전시 덕분에 나라 요시토모는 세계적인 인기와 작품성을 재조명받고 있다.

# Murakami Takashi

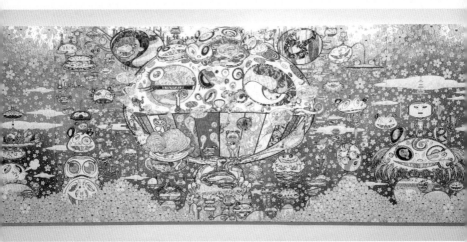

2023년 부산시립미술관에서 열린 이우환과 그 친구들 네 번째 시리즈 '무라카미 다카시
: 무라카미좀비' 전

# 동서양 문화가 동등하다는
## 무라카미 다카시

"나의 작품이 단순한 애니메이션 이미지를 통해 현재 인류가 겪고 있는 바보스러움과 죄책감을 시각적으로 탐색한다고 본다." – 무라카미 다카시

무라카미 다카시는 2008년 《타임》지가 선정하는 세계에서 가장 영향력 있는 인물 100인에 들었다. 일본을 대표하는 현대 미술가인 그의 회고전이 2023년 1월부터 4월까지 부산시립미술관에서 열렸다. 회화·조각·설치·영화 등 초기작부터 근작까지 173점을 소개했다.

오타쿠, 카와이, 슈퍼플랫에서 전통화로 이어진 그의 작업을 한눈에 볼 수 있는 전시로 14만 명의 방문객이 찾았다. 시그너처 캐릭터인 미스터 도브, 아바타 NFT, 증강현실AR로 만나는 무라카미 좀비까지 선보였다. 이우환 공간에 함께 선보인

'원상' 시리즈는 한 획으로 긋는 동그라미가 마음과 정신의 움직임을 보여주는 수행의 표본이라는 뜻인데 이우환 작품과의 철학적 동질성이 엿보였다.

귀여운 캐릭터로 일본 사회의 이슈를 말하는 그는 뉴욕 앤디 워홀 스튜디오에서 쌓은 경험을 살려 1996년 설립한 스튜디오를 2001년 카이카이 키키Kaikai Kiki로 바꾸었다. 마침 세계 현대 미술계에 일본이 진출하는 법을 연구했던 그는 매니지먼트와 교육 프로그램을 통해 아트 페어를 열어 신진 작가를 꾸준히 양성하기에 이른다. 현재까지 제자 30여 명을 국제 사회에 데뷔시켰다.

무라카미 다카시는 당대를 풍미한 일본 애니메이션에서 깊은 감명을 받고 자랐다. 그래서 일본의 대중문화가 낳은 오타쿠 문화가 서구에서 주도하는 현대 미술 세계에서 인정받지 못함을 안타깝게 생각했다. 서양과 일본의 문화는 동등하다는 슈퍼플랫Super-flat을 주창하게 된 배경이다. 동일본 대지진 후의 페인팅에서는 삶과 죽음을, NFT를 현물화한 작품에서는 현실과 디지털을 논하며 모든 것을 동등하게 표현했다.

1993년 왼쪽 귀에 D, 오른쪽 귀에 B가 그려진 동그란 (O) 얼굴이 등장한다. 도라에몽과 소닉을 결합해 탄생한 미스터 도브Mr. DOB로 고급한 서양 미술에 일본의 서브 컬처를 편입시킨 대표 사례다.

1990년대 일본 미술계는 물론 서구 미술계 역시 바버라 크루거Barbara Kruger, 제니 홀저Jenny Holzer 등 사회 비판을 담은 텍스트가 미술에 등장하기 시작했다. 때로 작가는 의미 없는 단어나 농담을 통해 우리 삶에 즐거움을 주고 활력을 찾고자 했다. 그렇게 창조한 미스터 도브는 무라카미의 작품에서 꾸준히 변형되어 나타난다.

2000년대에는 미스터 도브가 눈알 요괴 '탄탄보Tan Tan Bo'로 진화한다. 요괴는 그의 작품 전반에서 도깨비처럼 인간의 영혼을 구하는 존재로 등장하는데 그중 눈알 요괴에서 착안한 가래를 뱉는 소년 '탄탄보'는 화려한 작품에서 뭔가를 먹어치우다가 토하는 괴기스러운 모습이다. 이는 국제 분쟁, 기후 문제 등을 경시하고 물질만능주의로 앞만 보고 나아가며 탐욕만 추구하는 현대인을 비판한다.

작품 아래에는 "Are you all right"을 외치는 작은 탄탄보가 자리하고 있다. 인간의 불안을 그로테스크한 삼면화에 표현한 프랜시스 베이컨Francis Bacon을 오마주한 2010년대 작품에도 이 도브가 꾸준히 등장한다.

한편 무라카미 플라워로 알려진 '카와이' 시리즈는 코스모스, 즉 우주의 의미를 담고 있다. 귀엽고 해맑기만 한 것이 아니라 미성숙한 어른처럼 순진무구한 척하는 얼굴이 특징이다. 작품 아랫부분에 꽃들이 예쁘게 놓인 모습은 사회 문제에

방관적인 개인의 모습을 표현한 것이다.

1994년의 대규모 벚꽃 작업은 실크스크린의 정수를 보여준다. 앤디 워홀 팩토리를 경험한 그가 귀국한 후 조수들을 대동해 디테일을 보완하고 보다 완벽한 작업을 선보인 것은 남의 좋은 것을 가져와 더 잘 만드는 일본의 실험 정신을 보여준다. 한 작품에 무려 200여 명까지 분업하며 몇천 개의 판을 돌려 레이어를 쌓는 작업이다 보니 업무 매뉴얼을 통과해야 입사가 가능했을 정도다.

〈미스 코코Miss Ko²〉(1997)는 한때 100억 원대에 판매되어 세상에서 가장 비싼 피규어로 등극하기도 했다. 엘리트 작가로 뉴욕에서 성공하고자 했던 자신이 애송이임을 깨닫고 일본으로 돌아와 작업한 결과물이다. 일본의 팝아트와 서양 문화의 이상을 결합한 이 작품은 만화 주인공과 유사한 신체 비례, 세일러문, 미니스커트, 교복 등은 일본뿐 아니라 여성의 신체를 상품화하는 세계적인 강박 관념을 담고 있다. 세상에서 인정한 그의 최초의 작품이다.

2000년대 슈퍼플랫이라는 개념을 통해 뉴욕 블룸앤포 갤러리에 진출할 때도 무라카미 다카시는 우리는 미국에서 그린 그림에 색칠을 당하고 있다고 말했다. 당시 루이비통의 첫 아트 협업 작가로 선정되었을 때도 동시에 편의점에는 5,000원짜리 작품 30만 개를 배포해 모든 것은 동등하다는 슈퍼플랫 의

미를 담은 대중적 지지도를 끌어냈다.

2005년 '리틀 보이 : 폭발하는 일본의 서브 컬처 아트전'은 히로시마 원자폭탄의 코드명을 전면적으로 드러낸 전시회였다. 작품 속 해골과 연기는 원자폭탄을, 천태산 돌다리는 인간의 구원을 의미한다. 죽어서 극락으로 간 왕생자를 아미타불이 보살 25명과 함께 호위하며 내려오는 그림을 통해 삶의 의미는 물론 예술에 어떤 의미를 부여할지 고민한 흔적을 볼 수 있다.

이런 오타쿠와 서브 컬처라는 주제에서 2011년 동일본 대지진을 맞은 그는 전통·종교·철학으로 회귀해 예술이란 무엇인가에 대한 근원적인 질문부터 예술이 이 시대에 갖는 역할을 고민한다. 다카시는 이 시대의 고통을 진정시켜주는 것은 종교이며 예술 역시 하나의 종교와 같아야 한다고 생각한다. 이 시기 작품들은 원자폭탄 폐해와 동일본 대지진 등 일본 사회의 상처이자 극복할 주제를 담고 있다.

다카시는 도쿄예술대학에서 일본화를 전공했다. 전통화에 현대적인 캐릭터를 더하고 실크스크린 작업을 해도 표면에 사포질해 전통 회화의 느낌을 살리는 것이 특징이다.

1885년 관동대지진 당시 예술가가 부처의 가르침과 지침을 수호하는 오백나한을 그린 것처럼 본인만의 스타일로 오백나한을 제작해 살아남은 자와 그 후의 삶을 고민하도록 했다.

다름 아닌 2011년에 발생한 동일본 대지진에 대한 카

타르의 적극적인 도움에 대한 감사 의미를 담아서 2012년 2월 100미터짜리 실크스크린으로 제작한 오백나한을 도하에 보내 전시를 꾀했다. 작품 속 청룡·백호·현무·주작으로 산 사람을 위로하고 앞으로 나아간다는 의미를 담았다.

코로나19는 종교도 역할을 하지 못하는 대재앙이었다. 이 상황에서 사람들에게 위로를 주기 위해 그는 메타버스에서 새로운 현실을 찾는 세태를 반영해 가상 세계와 현실 세계를 논하게 된다. 그렇게 불교의 백팔번뇌에 픽셀 그래픽을 결합한 디지털 플라워를 탄생시켰다. 지금도 무라카미 다카시는 끊임없이 현실을 마주하며 예술을 통해 인류를 구원하려고 한다.

# ART
# TOUR

# 아트로 힐링,
# 1년 열두 달
# 세계 예술 도시 탐방

4장

ART
TOUR

# 멕시코 멕시코시티

절망 그리고 슬픔을 승화한 프리다 칼로의 고향

---

라틴아메리카의 가장 큰 아트 페어 조나 마코Zona Maco 하면 떠오르는 멕시코시티에는 예술이나 문화와 관련된 박물관이나 미술관이 참 많다.

생가에 지어진 미술관도 있고, 현대적인 건물의 박물관도 있으며, 식민지 시절 건물에 자리 잡은 박물관도 있다. 그리고 스페인의 영향을 받은 다양한 미술 작품과 디자인 가구들을 만날 수 있는 매력적인 곳이기도 하다.

16세기 중반에서 20세기 중반까지 멕시코 미술의 역사를 대표하는 대규모 컬렉션을 자랑하는 멕시코국립미술관MUNAL, 최대 규모의 오귀스트 로댕Auguste Rodin 작품을 소장한 소마야미술관Somaya Museum, 라틴아메리카에서 가장 많은 장식미술품을 소장한 프란츠메이어미술관Museo Franz Mayer, 프리다칼로미술관Frida Kahlo Museum, 국립역사박물관, 국립인류학

박물관, 국립문화박물관, 산카를로스국립박물관, 기억과관용
박물관, 예술궁전 등이 있다.

### 프리다 칼로가 태어나고 자란 곳, 프리다칼로미술관

소아마비와 교통사고 후유증으로 겪은 삶의 고통을 작
품으로 승화시킨 멕시코의 국보급 화가 프리다 칼로. 생가인 라
틴아메리카 특유의 코발트블루 벽으로 둘러싸인 집La casa azul
이 미술관이다.

프리다칼로미술관은 세계적인 소수의 미술관에서만 만
나오던 회화 소품은 물론 아버지의 초상화, 미완성 작품〈나의
가족〉, 그녀가 즐겨 입던 멕시코 전통의상과 액세서리도 만날
수 있다. 남편이자 멕시코 벽화 운동의 중요한 인물이던 디에고
리베라Diego Rivera, 동시대 화가 파울 클레Paul Klee 등의 작품과
유품도 소장, 전시하고 있다.

프리다 칼로가 말년을 보낸 침실과 작업실에는 사용했
던 휠체어 앞에 놓인 미완성 작품이 유골함과 놓여 있다. 노란
색과 파란색 타일로 꾸며진 멕시코 고전 양식 부엌과 식당에는
유명한 도자, 수공예 작품이 즐비해 멕시코 삶의 양식을 살펴
볼 수 있다.

**현대 미술을 이해하기 좋은 휴맥스미술관**

개발되지 않은 멕시코시티의 모습 뒤에 영국의 세계적인 건축가 데이비드 치퍼필드David Chipperfield의 첫 남미 건축물인 휴맥스미술관Museo Jumex이 있다. 이곳은 유제니오 로페즈 알론소Eugenio López Alonso 컬렉션을 기반으로 현대 미술을 널리 알리는 것을 목표로 2013년에 개관했다.

첫 컬렉션은 서도호의 근작을 포함해 데미안 허스트, 앤디 워홀, 제프 쿤스 등의 작품이다. 그는 처음부터 작품을 컬렉션하는 것보다 예술에 대한 자신의 관심을 다른 사람과 공유하는 것을 즐겼다. 1900년대부터 현대 미술을 공부하며 멕시코 동시대 작가들의 발전을 위한 방안을 연구하고 현대 미술 홍보를 위한 컬렉션·교육·연구를 목표로 휴맥스재단을 설립했다. 건물은 폴랑코Polanco 지역에서 멀지 않은 곳에 있다.

플라자 카르소Plaza Carso 일부로 쇼핑몰이 함께 있는 미술관 건물 건너편에는 멕시코의 통신 재벌 카를로스 슬림Carlos Slim이 사별한 아내를 위해 지었다는 1만 6,000개의 알루미늄 모듈로 만든 소마야미술관이 있다.

**차풀테펙 공원에 위치한 타마요미술관**

타마요미술관Museo Tamayo은 멕시코시티의 허파라 할

수 있는 차풀테펙 공원 내에 있고 1986년부터 국립으로 운영하고 있지만, 민간 자본으로 세운 멕시코의 첫 미술관이다. 멕시코 작가 루피노 타마요Rufino Tamayo가 기증한 소장품 300점을 기반으로 세워졌다.

루피노 타마요는 인디언 조상들이 그렸던 멕시코 전통 미술을 피카소와 앙리 마티스의 양식과 결합해 단순함과 강렬한 색채가 돋보이는 작업을 했다. 1960년대에 수집한 20세기 작품들을 대중과 공유하기 위해 이를 미술관에 기증한 것이다. 1972년부터 미술관 건축은 아브라함 자블루도프스키Abraham Zabludovsky와 테오도르 곤잘레스 데 레온Teodoro Gonzalez de Leon이 설계했으며 1981년에 완공했다.

강화 콘크리트와 백색 대리석으로 지어져 공원의 경관과 대비되는 듯하지만, 외부는 건물을 낮게 해 나무들 사이에 건물이 숨는 형식이다. 내부는 유리 벽들과 경쾌한 느낌을 주는 나무 바닥을 써서 현대적이고 개방적이다.

주요 소장품으로는 피카소, 호안 미로Joan Miro 등이 있으며 세계 현대 미술작품 850여 점을 소장하고 있다. 이 미술관은 동시대 작가들의 개인전과 특별전을 활발히 개최하고 있다.

# 미국 로스앤젤레스
# 스페인 바르셀로나, 마드리드

현대 미술 작가들의 집결지 LA 그리고 피카소와 미로와 달리의 나라 스페인

로스앤젤레스라면 할리우드와 코리아타운을 떠올리기 쉽지만 놀랍게도 몇 년간 뉴욕보다 더욱 활발하게 바스키아 이후 현대 미술을 만날 수 있는 도시로 성장했다.

스타 컬렉터 브래드 피트가 반갑게 웃으며 팬들과 사진을 찍어주는 프리즈 로스앤젤레스가 4년째 열리는 곳이기도 하다. 뉴욕의 주요 갤러리들이 물가가 오르고 살기 어려워지자 정착하는 곳도 로스앤젤레스다.

로스앤젤레스 미술계 뒤에는 몇몇 인물의 역할이 컸다. 세계 3대 갤러리 중 조 단위 매출을 기록하는 가고시안갤러리의 래리 가고시안Larry Gagosian은 UCLA에서 영문학을 전공한 캘리포니아주 출신으로 일찍이 베벌리힐스에 지점을 두고 있다. 유럽을 대표하는 하우저앤워스 역시 2016년 로스앤젤레스 다운타운의 밀가루 공장이었던 건물을 지역 커뮤니티와의 연

계를 위해 현대 미술 전시, 행사와 교육 프로그램을 선보일 미술관 규모의 갤러리로 개관했다.

공장 지대였던 서울의 성수동이 문화 중심지로 거듭났듯이 로스앤젤레스 다운타운에 갤러리 세 곳과 레스토랑, 아트숍, 서점을 미술관 규모로 개관한 하우저앤워스의 뒤를 이어 인근은 바스키아를 미술계에 처음 등장시킨 미국의 존경받는 아트 딜러인 제프리 다이치Jeffrey Deitch가 있다. 이렇게 로스앤젤레스는 이슈가 될 만한 작가들을 소개하는 젊은 갤러리와 멀티숍이 많아 문화예술의 중심이 되었다. 2016년 뉴욕 소호에 제프리다이치갤러리를 연 후 2023년 초 웨스트할리우드에 두 번째 지점을 개관했다.

같은 기간 동안 젠트리피케이션으로 다운타운은 엄청난 발전과 변화를 겪었다. 현재 비즈니스맨과 힙스터들을 위한 호텔, 바, 식당이 즐비한 문화적 중심지가 되었다. 매년 2월 중순 프리즈가 열리는 시기, 지루한 겨울을 피해 로스앤젤레스를 찾는다면 현대 미술계를 폭넓게 즐길 수 있다.

**미술작품을 감상하고 가든에서 산책을 즐기는 게티센터**

로스앤젤레스의 대표 미술관을 꼽자면 뭐니 뭐니 해도 산타모니카 정상에 있는 게티센터Getty Center가 첫 주인공이다.

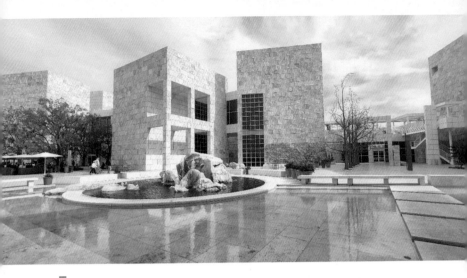

자연의 곡선미와 도심의 격자무늬가 모든 건축물의 주요 포인트인 게티센터

로스앤젤레스 전경을 한눈에 내려다볼 수 있는 브렌트우드 언덕에서 햇살을 맞으며 소풍을 가듯 들를 수 있다. 친근한 인상파 작품을 볼 수 있는 장폴게티미술관이 메인 빌딩이다. 이곳에서 차로 30분 거리의 말리부 비치에는 게티빌라Getty Villa가 있다. 게티센터를 짓기 전 그의 작품들을 전시했던 곳으로 바닷가를 바라보는 저택에 그리스 로마 시대 작품들이 많아 마치 고대 역사 속으로 여행을 하는 기분이 들게 한다.

장폴게티미술관은 게티오일컴퍼니Getty Oil Company로부터 축적한 장 폴 게티Jean Paul Getty의 미술관이다. 그의 뜻에 따라 수집품들을 기반으로 게티트러스트재단The Getty Trust Foundation이 12년간 1조 3,000억 원이라는 천문학적인 공사비

를 들여 1997년에 개관했다. 건축은 자연과의 조화를 중시하는 백색의 건축가 리처드 마이어Richard Meier가 담당했다. 직선과 곡선의 매력, 이탈리아에서 수입한 화강암과 대리석 표면의 아름다움이 뛰어난 미술관이다. 국내에서는 강릉 씨마크호텔SEAMARQ Hotel 건축으로도 알려진 인물이다. 미술관과 맞닿은 가든도 캘리포니아 예술가 로버트 어윈Robert Irwin이 총괄해 '꽃의 미로Miro of Flowers' 등 조경이 뛰어나다.

게티는 1957년《포춘》지에는 살아 있는 미국인 가운데 가장 부유하다는 기사가 실렸고, 1966년《기네스북》에는 세계에서 가장 부유한 인물로 꼽혔다. 1976년 세계 미술계에 미술관과 작품을 확장하는 데 기여해달라는 유언을 남겼다. 유괴된 손자의 귀가 잘릴 때까지 협상금을 보내지 않은 대부호 석유 사업가가 아트 컬렉션만큼은 돈을 아끼지 않았다. 수억 달러에 달하는 아트 컬렉션을 바탕으로 만든 게티재단은 현재까지 무료로 운영 중이다.

소장 작품은 게티 컬렉션과 경매를 통해 꾸준히 그 수를 늘려가고 있다. 400여 점 이상의 유럽 미술품, 이탈리아 르네상스부터 네덜란드 회화, 19세기 프랑스 회화, 고흐의 〈아이리스Irises〉(1890), 모네의 〈인상, 해돋이Impression. Sunrise〉, 폴 세잔Paul Cezanne의 〈정물Still life in front of a chest of drawers〉, 드가와 마네Edouard Manet 등 인상파 작품을 만날 수 있어 눈이 즐겁다.

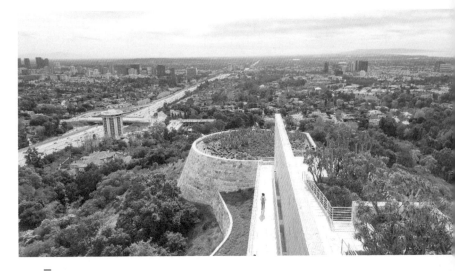

게티센터에서 내려다본 로스앤젤레스 시내

## 현대 예술을 보는 시야를 넓혀주는 더브로드

로스앤젤레스는 현재 그 어느 곳보다 미술계가 활발하다. 인상파 작품 감상을 넘어 아트 페어나 갤러리에서 소개하는 현대 미술에 관심을 둔 사람들에게 바스키아, 제프 쿤스, 무라카미 다카시, 쿠사마 야요이 등 1980년대 이후 미술사 책에서만 보던 작품들이 가득한 미국 서부 최대 현대 미술관 '더브로드'를 추천한다.

더브로드재단은 《포춘》지 선정 500대 기업에 오른 뉴욕계 유대인 엘리 브로드Eli Broad가 설립했다. 평생 1980년대 이후 현대 미술작품을 수집해온 그는 LACMA에 대다수 작품을 대여와 기증을 해 그의 이름을 딴 건물이 있다.

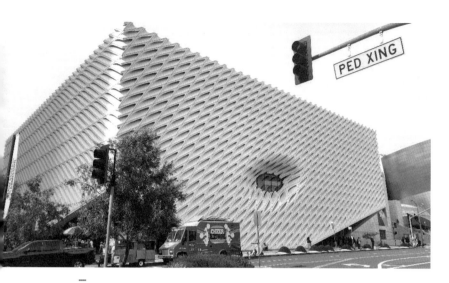

—
채광창 300개가 개별적으로 작동하며 공간을 밝히는 '더브로드'

그는 리투아니아 이민자 출신 페인트공 아버지와 재봉사 어머니 사이에서 태어났다. 24살에 만든 회사가 미국의 대표적인 주택건설사로 성장해 젊을 때 이미 백만장자에 올랐다. 이후 인수한 보험회사를 AIG에 매각하며 주택 건설과 보험업으로 거부가 되었다. 2010년 억만장자들의 기부 선언에 가장 먼저 서명하고 자산의 75%를 기부하겠다는 다짐을 《뉴욕타임스》에 밝혔다. 엘리 브로드는 한마디로 미국 노블레스 오블리주의 상징이다.

그는 유명인들의 자택을 방문하면서 집 안에 걸린 작품에 관한 대화를 나누는 과정에서 좋은 차나 집을 넘어 예술품

수집에 눈을 떴다. 브로드 부부가 예술작품에서 얻는 감동과 영감을 대중과 나눌 수 있도록 더 많은 대중이 현대 미술에 가까워지는 것이 목표다. 그리고 예술을 감상할 수 있는 기준이 경제 능력이 되어서는 안 된다고 주창하기도 했다.

이 부부는 브로드재단의 소장품을 LACMA 대여를 거쳐 2015년 자연광을 통해 예술품을 빛내고자 벌집 모양의 '더브로드'를 다운타운에 지었다. 대중에게 무료로 개방한 더브로드는 지금도 사람들의 발길이 끊이지 않는다.

더브로드는 허드슨 야드의 아트센터 더셰드The Shed를 건축하고 링컨센터, MoMA 등을 증축한 딜러 스코피디 랜프로Diller scorfidio+Renfro와 겐슬러Gensler의 합작품이다. 건축비로만 약 1,600억 원을 들여 완공했다. 높은 천장을 통해 들어오는 자연광이 미술관은 인공조명으로 어두침침하다는 선입견을 없애준다. 건물 3개 층에는 20세기 말부터 21세기를 아우르는 현대 미술작품들을 시대별로 전시해놓았다.

현대 미술을 처음 접하는 이들도 밝고 세련된 내부 공간과 컬러풀한 작품들을 보면서 친근하게 다가갈 수 있다. 1950년대 재스퍼 존스Jasper Johns, 로버트 라우센버그Robert Rauschenberg, 사이 트웜블리Edwin Parker Cy Twombly, 1960년대 로이 리히텐슈타인Roy Lichtenstein, 에드워드 루샤Edward Ruscha, 1980년대 바스키아, 키스 해링Keith Haring, 데미안 허스트, 제프

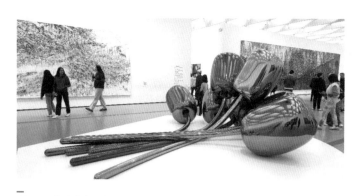

더브로드에 전시하고 있는 제프 쿤스의 〈튤립〉. 그에게 튤립은 "인생이 앞으로 나아간다는 상징 같은 것"이다.

쿤스 등이 주요 소장 작가다.

더브로드에서는 여러 작품을 한 장소에서 만나기 힘든 바스키아의 다채로운 작품 세계도 살펴볼 수 있다. 동시대 최고가 낙찰로 유명한 제프 쿤스의 〈벌룬 독〉, 〈튤립Tulips〉은 물론 〈토끼〉도 만나볼 수 있다. 2023년 1~4월 부산시립미술관에서 열린 '무라카미 다카시 : 무라카미좀비' 전시로 국내에 큰 반향을 일으킨 무라카미 다카시의 수 미터에 달하는 초대형 신작들 역시 압권이다.

높이가 3미터에 달하는 초대형 테이블과 의자 작품 아래 『걸리버 여행기』 속 소인국 주인공이 되어보는 로버트 테리언Robert Therrien의 〈언더 테이블Under table〉 (1994)은 포토 스팟으로 제격이다.

가장 줄이 긴 소장품은 1층의 쿠사마 야요이의 〈인피니티 미러 룸Infinity Mirror Room〉이다. 별도의 티켓을 예약해 긴 줄을 서서 문을 열고 들어가는 순간, 사방이 거울인 공간 속에서 반짝이는 LED 등 때문에 끝이 보이지 않는 몽환적인 경험을 45초간 하게 된다.

이렇듯 더브로드는 로스앤젤레스의 메디치로 불릴 만하다. 의료와 교육, 현대 미술에 큰 역할을 한 브로드의 기부는 루이비통 메종 서울을 건축한 건축가 프랑크 게리Frank Gehry의 디자인으로 유명한 '월트 디즈니 콘서트홀'은 물론 건너편의 로스앤젤레스현대미술관MoCA까지 손이 미쳤다. 다운타운을 문화적 메카로 성장시키고 로스앤젤레스를 현대 미술의 중심지로 만든 것이다.

## 캘리포니아의 상징 〈어반 라이트〉가 있는 LACMA

로스앤젤레스는 마크 로스코의 작품을 여러 점 만날 수 있는 MoCA, 이건희 컬렉션을 포함해 우리나라의 근대 미술을 알리는 데 기여하는 LACMA 등 가족 단위로 미국의 대표적인 미술품을 감상할 수 있는 장소들이 곳곳에 있다.

1965년에 개관한 LACMA는 현대자동차의 꾸준한 후원을 바탕으로 우리나라 미술을 연구해왔다. 매년 구찌의 후원

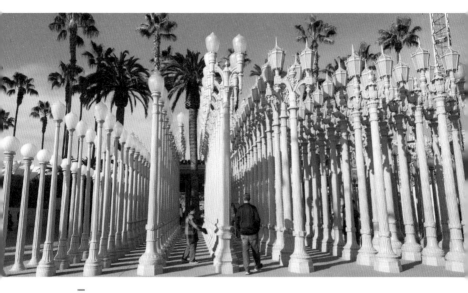

로스앤젤레스의 흥취를 물씬 풍기는 LACMA의 대표 작품 〈어반 라이트〉

으로 열리는 '아트 앤 필름 페스티벌'은 할리우드 배우들을 통해 LACMA를 대중에게 인식시킨 곳이다. 2009년 프리츠커상 Pritzker Architectural Prize을 받은 스위스 건축가 페터 춤토르가 설계한 신관은 2024년 완공할 예정이다.

미술관 입구의 〈어반 라이트Urban Light〉(2008)는 LACMA를 대표하는 공공미술을 넘어 로스앤젤레스의 상징이다. 크리스 버든Christopher Burden이 빈티지 가로등 202개를 모아서 설치한 작품이다. 게티센터의 아름다운 정원을 만든 로버트 어윈은 〈야자수 정원Primal Palm Garden〉(2008~2010)으로 광장을 변화

시켰다. 뒤편에는 인근에서 가져온 돌 340톤이 공중을 부유하는 듯한, 건축가 마이클 하이저Michael Heizer의 〈부유하는 물질 Levitated Mass〉(2012)을 만날 수 있다.

한때 브로드 부부의 컬렉션으로 채워져 있던 LACMA 내부에는 슈프림 로고의 모태가 된 개념미술가이자 사진 작가 바버라 크루거의 초대형 벽면 작품과 리처드 세라Richard Serra 의 초대형 설치 작업이 있다.

미니멀리즘 조각가 리처드 세라의 수 미터에 달하는 〈밴드Band〉(2006)는 철판이 휘어진 모습을 따라 주변을 걸으면 거대한 협곡을 만난 느낌을 받게 된다. 다른 전시관에서는 나라 요시토모 등의 대형 전시가 꾸준히 열리고 있다. 현대 미술 초보자로서 로스앤젤레스 시내에서 공원에 가듯 관람하기 적합한 곳이다.

2022년 2월 중순, 난 프리즈 측으로부터 초청을 받아서 스페인를 대표하는 아트 페어 '아르코 마드리드ARCO Madrid'로 향했다. 스페인은 20세기를 대표하는 피카소, 호안 미로, 살바도르 달리Salvador Dalí의 나라로 입체주의, 다다이즘, 초현실주의를 꽃피웠다.

그중에서도 마드리드는 루브르박물관에 견줄 만한 15세기 이후 왕가의 컬렉션을 소장한 프라도국립미술관Museo Nacional del Prado이 있는 도시다. 20세기를 대표하는 거장 피카

소가 스페인 내전의 참혹상을 표현한 〈게르니카Guernica〉(1937)가 있는 레이나소피아국립미술관Museo Nacional Centro de Arte Reina Sofía Madrid, 엘리자베스 여왕에 이어 개인으로는 세계 2위의 미술품 컬렉터로 유명한 티센-보르미네사 남작 부자의 1920년대 이후 컬렉션을 보여주는 티센-보르미네사미술관Museo Tyhssen-Bornemisza까지 프라도 거리를 따라 삼각형으로 위치한 '골든 트라이앵글'은 마드리드의 꽃이다.

가우디의 사그라다 파밀리아Sagrada Familia 건축으로 유명한 바르셀로나는 고풍스러운 매력이 있다. 세련되고 모던한 부티크 호텔과 식당들이 흔한 도시이기도 하다. 바르셀로나 피카소미술관Museu Picasso과 호안미로재단Fundacio Joan Miro은 몬주익 언덕에서 내려다보이는 정경이 매력적이기도 하다.

2022년 세계 디자인 수도로 지정된 지중해 연안의 해양 도시 발렌시아에서는 건축가 산티아고 칼라트라바Santiago Calatrava가 만든 국제회의장과 오페라 하우스 등이 반긴다.

이외에도 성공적인 도시 재생 사례로 손꼽히는 빌바오에 프랑크 게리의 건축과 현대 미술 컬렉션을 소장한 빌바오 구겐하임미술관Guggenheim Museum Bilbao, 피카소의 고향 말라가에 있는 퐁피두센터 등 세계적 미술관의 분점들이 있어 스페인은 미술 애호가라면 프랑스 파리 못지않게 반드시 방문해볼 만한 곳이다.

**피카소 출생지에서 만나는 바르셀로나 피카소미술관**

유년기를 바르셀로나에서 보낸 피카소는 1973년에 작고할 때까지 이 도시와 각별했다.

고딕 지구 좁은 골목길에 놓인 14세기 궁전을 현대적으로 개조한 고풍스러운 대리석 석조 건물에 세계 최대 규모의 피카소 컬렉션이 자리하고 있다. 1963년에 친구이자 비서였던 하우메 사바르테스Jaume Sabartes가 기증한 덕분이다.

후기 입체주의 작품들은 파리 피카소미술관에 전시되어 있다. 바르셀로나 피카소미술관에는 실제로 그가 이 도시에 살던 유년기의 습작 다수와 초기 청색 시대, 장미 시대 작업을 포함한 작품 3,500여 점을 전시 중이다.

피카소가 어린 나이에 여동생 콘셉시온의 임종 순간을 그린 〈과학과 자비Science et charité〉(1897)와 여동생 롤라가 첫 영성체를 받는 장면을 담은 〈첫 영성체First Communion〉(1896)가 유명하다.

프라도국립미술관에서 만날 수 있는 17세기 스페인 궁정화가 벨라스케스Diego Rodríguez de Silva y Velázquez에서 영감 받은 '시녀들' 시리즈 총 58점 가운데 40점과 엘 그레코El Greco의 영감을 받아 동일한 모티프로 작업한 작품들을 특별 전시관에서 만나볼 수 있다. 후자는 2022년 아트 바젤 스위스 기간에 바젤시미술관에서 소개했다.

## 젊은 예술가를 육성하기 위해 지은 호안미로재단

호안 미로는 살아생전에 피카소를 만나 오랜 우정을 쌓았다. 1893년 스페인 바르셀로나에서 출생했으며 20세기 추상미술에 초현실주의 사조를 더해 르네 마그리트René Magritte, 살바도르 달리와 함께 초현실주의 사조를 대표하는 작가다. 기존 부르주아적 사회와 예술에 도전하고자 보다 단순화되고 살아 있는 듯한 상징적인 작품을 선보였다.

1924년 프랑스 초현실주의 그룹에 합세해 의식이 생각을 지배하는 것이 아니라 잠재의식이 자신을 자유롭게 한다며 '꿈'이라는 주제에 두들링Doodling이라는 오토매틱 드로잉 기법을 쓰기 시작했다. 1983년 세상을 떠나며 회화 200여 점, 조각 150여 점, 드로잉 5,000여 점, 태피스트리 등 모든 작품을 바르셀로나시에 기증했다. 이 기증품을 바탕으로 바르셀로나는 호안미로재단을 건립했고, 작가의 뜻에 따라 신진 작가 육성을 위한 전시 위주로 운영하고 있다.

## 마드리드 왕가 컬렉션에 기반한 프라도국립미술관

1819년 개관한 프라도국립미술관은 16세기에 카를로스 1세가 제국을 통치하며 모은 스페인 왕가의 방대한 컬렉션을 기반으로 한 왕실 갤러리가 국립미술관이 된 예다. 세계에서 스

페인 회화 작품을 가장 많이 소장하고 있으며, 12세기부터 19세기 유럽 미술을 대표하는 작품 약 2만 점을 전시하고 있다.

1층에는 엘 그레코의 길쭉한 인체를 바탕으로 한 독자적 화풍이 돋보인다. 2층은 궁정화가 평균 연령 40세라는 룰을 깨고 무려 24살에 최연소 궁정화가가 된 벨라스케스가 그린 귀족들의 모습과 〈시녀들Las Meninas〉(1656년경)을 볼 수 있다.

2층과 3층에 걸쳐 미술사 최초로 일반인 누드를 그린 프란치스코 고야Francisco José de Goya y Lucientes의 〈카를로스 4세의 가족 The Family of Charles IV〉(1800)과 그를 종교재판에 회부시킨 〈옷을 입은 마하Maja vestida〉, 〈옷을 벗은 마하Maja desnuda〉(1800~1805)와 〈사투르누스Saturn〉(1821~1823)까지 우리를 반긴다.

프라도국립미술관은 네덜란드와 이탈리아 화가들의 작품도 대거 보유하고 있다. 네덜란드 작가 히에로니무스 보쉬Hieronymus Bosch, 루벤스Peter Paul Rubens의 〈삼미신The Three Graces〉, 렘브란트Rembrandt Harmensz, 이탈리아 화가 카라바조 Michelangelo da Caravaggio, 독일의 화가 겸 조각가 알브레히트 뒤러Albrecht Dürer의 작품을 만날 수 있다.

다큐멘터리 영화 〈프라도 위대한 미술관The Prado Museum: A Collection of Wonders〉은 박물관 200주년을 기념해 2019년에 제작되었다. 발레리아 파리시Valeria Parisi가 감독을, 제레미 아이언스Jeremy Irons가 해설을 맡았다.

## 〈게르니카〉가 있는 레이나소피아국립미술관

1992년 마드리드에 개관한 레이나소피아국립미술관은 스페인 근현대 작품을 가장 많이 소장하고 있다. 프라도국립미술관, 티센-보르네미사와 함께 마드리드 3대 미술관으로 꼽힌다. 종합병원으로 쓰이던 공간을 강철과 유리를 사용해 그림자와 빛의 형태를 만드는 건축가 장 누벨Jean Nouvel이 확장했다. 19세기부터 20세기 근현대 작품들은 물론 마주하기 불편하고 어려운 현대 미술작품들도 전시 중이다.

이곳에서 사진 촬영을 유일하게 금지하는 피카소의 초대형 작품(782×351cm) 〈게르니카〉(1937)를 보기 위해서라도 방문해야 한다.

1937년 나치 군대가 바스크 지방의 작은 마을 게르니카를 비행기 24대로 폭탄 5만 개를 사용해 폭격했다. 인구 6,000명의 4분의 1인 약 1,600명이 죽거나 다쳤고, 마을의 70% 이상이 파괴되었다. 프란시스코 프랑코는 이렇게 내전에서 승리해 독재를 시작한다.

피카소는 이 학살에 가까운 사건을 한 달에 걸쳐 흑백 톤의 입체주의로 완성했다. 불이 난 집, 죽은 아이의 시체를 안고 절규하는 여인, 부러진 칼을 쥐고 쓰러진 병사, 분해된 시신 등 전쟁의 참상을 고스란히 담았다.

〈게르니카〉는 〈아비뇽의 처녀들Les Demoiselles d'Avignon〉

(1907)과 함께 피카소의 2대 걸작으로 손꼽힌다. 이 작품은 독일 현대 미술의 거장 게오르그 바젤리츠Georg Baselitz 등에 영향을 끼치기도 했다. 오랫동안 MoMA가 소장하고 있었으나 피카소의 뜻에 따라 1981년에 스페인으로 반환되었다.

### 개인 컬렉션을 기반으로 한 티센-보르네미사미술관

티센 가문은 독일을 중심으로 유럽에서 영향력을 행사하던 유서 깊은 명문가다. 17세기 말부터 18세기 후반까지 철강 산업을 통해 엘리베이터, 에스컬레이터, 은행을 설립한 아우구스트 티센August Thyssen이 로댕의 조각을 보관하면서 미술관 사업을 시작했다. 미술관 정원에는 '모든 사람을 위한 미술관EL MUSEO DE TODOS'이라는 간판이 있고, 사진 촬영도 자유롭다.

한스 하인리히 티센-보르네미사Hans Heinrich Thyssen-Bornemisza 남작은 대규모 예술품을 수집한 선친의 뜻을 받들어 미술품을 적극적으로 컬렉팅하고 대중에 공개했다. 르네상스부터 인상주의, 표현주의, 입체주의까지 작가 600명 이상의 작품 1,000점 이상을 소장하고 있었다.

그는 네덜란드에서 태어나 세금 회피를 위해 스위스 이중 국적을 유지하고 있었고, 모나코에 살며 영국과 스페인 등에 오래 거주했다. 선친으로부터 조선과 석유, 미술품 컬렉션을 물

려받은 후 일부를 기증하겠다고 의사를 밝혔다.

　미국·영국·독일·스페인 정부가 티센의 컬렉션을 유치하려고 경쟁을 벌였다. 우선권을 얻은 스페인 정부가 임시 미술관을 설립했다. 마드리드에서 가장 아름다운 공공 자산이자 시내 한복판의 대형 신고전주의 건물 빌라에르모사Villahermosa 궁전을 제공해 티센-보르네미사의 마음을 얻었다.

　컬렉션을 되팔거나 뿔뿔이 흩어두면 안 된다는 조건으로 스페인 정부는 작품값의 20%만 지불하고 정식 인수했다. 1992년 마드리드에 미술관을 개관해 소수가 아닌 대중에게 이 컬렉션을 처음 공개했다. 마거릿 대처 전 영국 총리가 재임 기간 동안 가장 아쉬웠던 일 하나로 티센 미술관을 놓친 것을 꼽을 정도다.

　이 컬렉션은 13~14세기 이탈리아 회화부터 팝아트까지 유럽과 미국을 아우른다. 미술사조를 대표하는 작품을 다수 보유하고 있어 대표작을 꼽기조차 쉽지 않다.

　르네상스를 이끌었던 이탈리아 화가, 15세기 네덜란드 플랑드르의 거장 얀 반 에이크Jan van Eyck의 〈수태고지 Annunciatio〉로 대표되는 북유럽 르네상스 화가, 인상주의 고흐, 폴 고갱Paul Gauguin, 에두아르 마네, 클로드 모네, 에드가 드가의 〈몸을 기울인 발레리나Bailarina basculando〉(1877~1879)부터 표현주의 작가 에드바르 뭉크Edvard Munch, 피카소와 페르낭 레제

Fernand Léger의 입체주의, 살바도르 달리, 호안 미로, 르네 마그리트의 초현실주의는 물론 마크 로스코, 잭슨 폴록, 로버트 라우센버그 같은 추상표현주의와 에드워드 호퍼Edward Hopper까지 이른다.

## 미술품보다 '미술관'이 더 유명한 빌바오 구겐하임미술관

순전히 구겐하임미술관을 보려고 스페인 바스크 지방의 빌바오로 향하는 이들이 많다. 이곳은 미술관을 통한 도시 재생 산업의 성공 사례로 꼽히기도 한다.

1997년 침체된 공업 도시를 살리고자 문화 산업을 육성하려는 바스크 자치 정부와 미국 철강 산업 거물이자 세계적인 미술재단의 수장인 솔로몬 구겐하임Solomon R. Guggenheim의 합작품이다. 그의 애장품을 보관하고 전시하는 것에서 출발한 뉴욕 구겐하임미술관의 분관으로 기획했지만, 뉴욕 구겐하임과 페기구겐하임보다 훨씬 넓다.

1997년 1억 달러를 투자해 개관한 이 미술관은 현대 건축의 거장 프랭크 게리가 건축물 외관을 화려한 곡선으로 구성했다. 현재 프랑스 루브르박물관, 영국 테이트모던Tate Modern에 이어 유럽에서 세 번째로 연회원이 많다. 외관 건축에 쓰인 티타늄 강판의 두께가 0.3밀리미터여서 바람의 움직임에 따라 자연

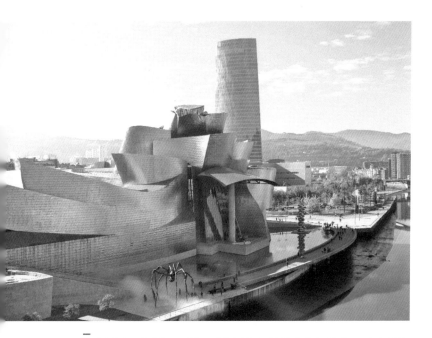

쓰러져가던 도시 빌바오는 이제 구겐하임미술관 덕분에 해마다 관광객 100만 명이 찾는
명소로 바뀌었다.

스럽게 움직인다. 광원의 반사를 다채롭게 해 물고기 형상을 패
러디한 50미터 높이의 이 거대한 건물은 보는 사람의 위치에 따
라 다양한 형태를 나타낸다.

　　네르비온강을 끼고 지어진 구겐하임은 건물 자체가 하
나의 위대한 조형물이다. 강을 따라 산책하면서 유명 작가들의
조형물을 감상할 수도 있다. 미술관 입구에 높이 13미터에 달
하는 제프 쿤스의 〈퍼피Puppy〉(1992)를 화분 2만 개로 장식해놓

았는데 시기마다 이 화분을 교체하고 있다. 건물 외관 주변으로 제프 쿤스의 다채로운 컬러로 코팅된 크롬 스테인리스 스틸 작품 〈튤립〉, 어머니를 생각하며 구상했고 도쿄 모리타워 66플라자에도 있는 루이스 부르주아의 대형 거미 조각 〈마망Maman〉을 만날 수 있다.

리움미술관 앞마당에도 높이 서 있는 아니쉬 카푸어 Anish Kapoor의 작품도 눈에 띈다. 최고의 포르투갈 예술가 조안나 바스콘셀로스Joana Vasconcelos 작품이 미술관 내외부를 장식하고 있다. 내부 대표작으로는 리처드 세라의 〈시간의 문제The Matter of Time〉와 제니 홀저의 빌바오를 위한 설치 작품 〈빌바오를 위한 설치Installation for Bilbao〉를 꼽을 수 있다.

# 홍콩

서구권 미술품 경매가 열리는 아시아의 주요 시장

홍콩은 아트 바젤과 크리스티, 소더비, 필립스 등 세계 3 대 대표 경매사들의 상륙으로 아시아 미술 시장의 허브로 자리 잡았다. 그런 아트 바젤 홍콩이 2023년에 10주년을 맞았다.

2010년대는 우리나라 추상미술이 전 세계 트렌드로 자 리 잡은 때다. 국내에만 머물던 우리나라 미술 중 단색화라는 장르가 현재의 흑인, 여성, LGBT처럼 세계 미술 시장의 스포 트라이트를 한 몸에 받았다.

분기별로 홍콩, 인도네시아 등과 아시아미술원AAA이라 는 아트 페어를 공동으로 몇 년째 주최하던 케이옥션이 독립적 인 경매를 시작하기 전, 서울옥션은 홍콩에 지사를 설립해 김 환기 등 우리나라 미술을 적극적으로 소개하고 있었다. 2013년 홍콩은 '홍콩 아트 페어Art HK'를 인수한 아트 바젤과 함께 아 트 센트럴Art Central을 설립해 매년 3월 유럽과 미국까지 전 세

계 컬렉터가 집결하는 큰 시장으로 자리매김한 상태였다.

요즘 우리나라에서 자주 열리는 작가의 최초 아시아 전시가 모두 홍콩에서 열렸다. 특히 유튜브로 세계 경매 실황을 라이브로 볼 수 있기 이전에는 홍콩 컨벤션센터만이 가까운 거리에서 수준 높은 해외 작품을 감상할 수 있는 최고의 창구였다. 2010년대에는 나라 요시토모, 쿠사마 야요이 등 현재 100억 대를 구가하는 대작들이 불과 수억 원대에 거래되었다. 아야코 로카쿠Ayako Rokkaku 같은 10억 원대 작가는 심지어 수백만 원에 불과했다.

태즈메이니아의 모나예술박물관Museum of Old and New Art, MONA을 방문하려고 오스트레일리아 멜버른에 갔었다. 운 좋게 데이비드 호크니의 아이패드 전시를 볼 수 있었다. 감동에 못 이겨 2017년 아트 바젤 홍콩에서 만난 호크니의 인기 시리즈 '봄이 오다The Arrival of Spring'를 가져와 관람객에게 이미지로 소장하기를 제안했다.

대부분이 캔버스에 붓으로 정성스럽게 그린 원화가 아닌 컴퓨터로 그려서 25장을 프린트한 아이패드 드로잉이 3,000만 원대라고 하자 고개를 저었다. 2010년대에만 해도 유튜브 자료 등이 많지 않아 그 감동을 말로 전할 수 없었다. 작품의 매력을 발견한 몇몇은 소장을 선택하고, 대다수는 거절했다.

쿠사마 야요이는 1970년대부터 뉴욕에서 활동해왔다.

십수 년 전만 해도 현재 억대에 달하는 작가의 150개 에디션 〈호박〉은 원화를 구매하면 선물로 증정하기도 했다. 내가 옥션에 있었을 때 0호 원화 작품가가 5,000만 원에서 7,000만 원대로 움직이며 억대를 바라보게 되자 작가의 탄탄한 이력과 세계적인 인지도는 환금성 면에서 좋은 사례로 남아 있다.

2019년 더브로드에서 열린 쿠사마 야요이의 전시 기간에 그녀의 설치 작품을 경험하기 위해 수 시간 동안 줄을 서서 관람하는 것을 목격할 수 있었다. 2021년 뉴욕 보태니컬 가든에 설치한 대형 조각 작품들은 관람객에게 환상적인 경험을 선사하기에 충분했다.

작가가 인지도는 없이 작품만 많이 하면 좋지 않지만, 그녀는 어린 시절 상처는 물론 시대 정신을 담아 다양한 작품을 선보여왔다. 그래서 쿠사마 야요이는 아시아는 물론 미국과 유럽에 갤러리들을 통해 소개될 수 있었다.

니콜라스 파티Nicolas Party, 조나스 우드Jonas Wood, 게리 시몬스Gary Simmons, 조지 콘도 등 코로나19 이전에도 스타가 된 작가들은 갤러리 전시와 아트 페어를 통해 세계 미술관과 주요 컬렉터들에게 소개되어 오늘에 이르렀다. 여기서 컬렉터는 어떤 작가를 세계적 인물로 키워낼 힘을 가진 미술관급의 개인 미술재단을 말한다. 그러니 평상시에 안목을 키워야 한다. 취향이 맞는 갤러리에서 새로 발견해 제안하는 작가들에 주목해보자.

## 미술관 이상의 미술관, M+미술관

　홍콩의 구룡반도 서쪽 서구룡문화지구WKCD 중심인 M+미술관은 2021년 11월 '아시아 최초의 동시대 시각 문화 박물관'이라는 슬로건을 내걸고 개관했다. 코로나19 여파로 최근까지 홍콩 시민들만 관람할 수 있었다.

　2013년 아트 바젤 홍콩이 들어서며 세계적 경매사와 갤러리들이 모여 아시아 아트 마켓의 허브로 거듭났지만, 문화 불모지인 홍콩에서 아시아 최초의 세계적인 미술관이 될 수 있을지 기대를 한 몸에 받았다.

　M+미술관은 전시 기획뿐 아니라 디지털, 에디토리얼 콘텐츠 팀까지 다국적 큐레이터 약 250명이 미술관을 이끌고 있다. 'M+'라는 이름은 '미술관 이상의 미술관More than Museum'이라는 의미에서 가져왔다. 20~21세기 시각 문화Visual culture, 즉 현대 미술부터 근대 미술, 시네마, 건축, 디자인까지 전시 공간만 무려 33곳에 달한다. 영화관, 리서치센터, 레스토랑, 카페 등 문화 공간도 충분히 들어서 있다.

　미술관 설계는 스위스의 유명 건축회사 헤어초크 & 드뫼롱Herzog & de Meuron이 맡았다. 거대하고 반듯한 외관에 낮에는 대규모 공원이 펼쳐지고 저녁이면 LED 파사드를 통해 미디어아트를 상영하고 있다. 건물 자체가 작품이 되어 작품 감상 외에도 산책과 휴식이 가능한 전천후 문화 공간을 지향한다.

—
70년에 걸쳐 뜨거운 열망으로 작품 세계를 확장해가는 쿠사마 야요이의 〈자기 소멸Self-Obliteration〉(1966~1974)은 M+미술관 회고전에서 선보였다.

M+미술관은 2023년 아트 바젤 홍콩을 맞아 영향력 있는 생존 작가로 꼽히는 쿠사마 야요이의 대규모 회고전을 선보였다. 전시는 작가의 1945년(초기)부터 최근까지 시기별 변화에 초점을 맞췄다. 유명한 작품 '호박' 시리즈는 최소화하고, 초기작과 근작 이외 중간 시기 작업에 집중했다. 그녀의 예술적 성취를 조망한 회고전을 4년의 준비 끝에 연 것이다. 해당 전시는 종료한 후 빌바오 구겐하임미술관으로 순회전을 떠난다.

## 예술과 상업의 조화를 꾀하는 K11예술재단

K11은 부동산 재벌 그룹인 뉴월드그룹New World Development의 CEO이자 억만장자인 애드리안 쳉鄭志剛이 운영하는 곳이다. 그는 문화예술을 통해서 가치를 만드는 창조적 기업가이

자 아시아에서 손꼽히는 슈퍼 컬렉터다. 소수만을 위한 예술이 아닌 대중을 위한 예술로써 예술의 민주화에 앞장서고 있으며 중국 예술가들을 후원하고 중국의 현대 미술을 세계에 알리기 위해 2010년 K11예술재단K11 Art Foundation, KAF을 설립했다. KAF는 중국 정부 소유권이 없는 최초의 비영리 조직이다. 2018년에는 K11크래프트&길드재단을 설립했다.

K11은 애드리안 쳉이 모은 작품을 다수 배치한 복합문화센터다. 갤러리나 미술관이 아닌 쇼핑센터와 문화 공간에서 미술작품을 감상할 수 있다는 점이 남달랐다. KAF는 전시를 기획하고 chi-K11 ART SPACE에서 매년 한 나라를 정해 그 나라의 디자인을 집중 조명하는 전시를 한다. 살바도르 달리, 클로드 모네, 런던 서펜타인갤러리Serpentine Galleries, 메트로폴리탄미술관 등 세계적인 작가와 미술관과 함께하는 특별전도 꾸준히 한다.

K11은 세계적인 건축회사 KPFKohn Pedersen Fox와 건축가 100명 이상이 참여해 10여 년 이상 공을 들인 건축물이다. K11은 홍콩에 기반을 두고 중국·유럽·미국에 투자와 다양한 비즈니스를 펼치고 있다. KAF는 2026년까지만 해도 중국 전역 10개 도시에서 38개 프로젝트를 준비하고 있다. 격식에 얽매이지 않은 공간에 작품을 자유롭게 전시하는 것으로 유명한 팔레 드 도쿄Palais de Tokyo와 파트너십을 체결해 중국과 프랑스의

—
제프리 다이치의 기획으로 중화권에서 처음 열리는 대규모 그라피티와 스트리트 아트 전시회 '스튜디오로서의 도시City As Studio'가 K11 뮤제아Musea에서 2023년 3월에서 5월까지 열렸다.

신진 작가들을 발굴하고 지원도 한다.

애드리안 쳉은 유년기부터 아시아 각국의 문화예술에 관심이 있었고, 하버드대학에서 인문학을 전공하면서부터 본격적으로 문화에 집중하게 되었다. 이후 아시아뿐 아니라 세계 여러 나라의 문화와 예술에 관한 관심이 증폭되었고, 식견을 바탕으로 비엔날레에 초대받는 유명 작가는 물론 신진 작가의 작품에도 과감히 투자하며 자신만의 컬렉션을 확장하고 있다. 그의 예술에 관한 관심은 재력을 바탕으로 단순히 예술을 향유

하는 데 그치지 않고 KAF를 세우기에 이른다.

K11 건물 곳곳에 설치예술이나 역동적인 예술 활동이 가능한 대형 공간을 두어 공공미술을 위해 활용하고 있다. 오스트리아 조각가 에르빈 부름Erwin Wurm, 엘름그린 & 드라그셋 Elmgreen & Dragset의 9미터에서 달하는 〈고흐의 귀Van Gogh's Ear〉(2016)도 대표작 중 하나다. 우주와 빅뱅을 연상시키는 35미터의 웅장한 아트리움과 곳곳에 전시된 유명 예술가들의 작품과 컬렉션도 눈여겨볼 만하다.

K11은 애드리안 쳉이 생각하는 좋은 작품과 아트 컬렉션 관점에서 예술품 수집이란 후대에 많은 정보를 줄 수 있는 중요한 자료임을 시사한다. 그는 2014년부터 아트리뷰 파워 100인에 이름을 올렸고, 젊은 나이임에도 불구하고 프랑스와 중국의 문화 교류 발전에 기여한 공로를 인정받아 프랑스 정부로부터 문화부 장관 표창을 받았다.

예술가들의 작품을 적극적으로 사들여 K11 쇼핑몰과 접목해 예술과 상업의 조화를 꾀하는 그는 우리나라 예술가들과도 교류하고 있으며 서서히 우리나라 미디어에도 얼굴을 드러내고 있다.

## 4월

# 일본 나오시마·도쿄

쿠사마 야요이 등 현대 미술과 안도 다다오 건축의 만남

일본에는 2차 세계대전 이후 축적한 부를 아트 컬렉션에 쏟아부은 재벌들이 많다. 문화적으로 서로 이어져 있는 일본과 유럽은 현대 미술뿐 아니라 인상파 작품 전시가 특히 주를 이룬다. 도쿄에는 국립서양미술박물관National Western Art Museum, NMWA과 '팀 랩 보더리스teamLAB Borderless'로 대변되는 디지털 아트 전시를 내세운 모리미술관森美術館이 있다. 우리나라에 아직 자리 잡지 못한 사진 장르까지도 일본 갤러리에서는 자주 다루고 있다. 도쿄는 그런 면에서 홍콩과 달리 서양 미술에 대한 목마름을 달래줄 수 있다.

가가와현 나오시마는 1980년대 섬의 주력 산업이던 구리제련소가 문을 닫은 후 산업 폐기물이 쌓이면서 오염이 심해 방치되었다가 1985년 후쿠다케출판사(현 베네세그룹)의 후쿠다케 데쓰히코福武哲彦가 이를 아름다운 섬으로 되살리려고 했다.

아들인 후쿠다케 소이치로福武總一郎가 약 100억 원을 들여 나오시마의 절반을 사들인 다음 섬 전체를 예술작품으로 만드는 '나오시마 프로젝트'의 첫발을 내디딘다. 그는 일본의 때 묻지 않은 풍경이 남아 있는 섬에 현대 사회의 메시지를 담은 예술을 배치한다면 활력을 잃어가는 지역을 바꿀 수 있다고 생각했다. 덕분에 세계 최초의 섬과 예술의 공생을 나오시마에서 탄생시킬 수 있었다.

맨 먼저 1987년 건축가 안도 다다오를 영입해 섬 전체를 미술관으로 만드는 아트 프로젝트를 가동했다. 1989년에 어린이 국제캠프장이 문을 열었고 1992년에는 베네세하우스Benese House, 2004년에는 지추미술관地中美術館, 2010년에는 이우환미술관Lee Ufan Museum 등이 잇따라 개관했다.

섬 곳곳에 현대 미술작품을 설치했으며, 인구 약 3,000명의 이곳은 한 해에만 국내외 관광객 50만 명 이상이 찾는 섬이 되었다. 현재 나오시마는 일본 관광청이 선정한 4대 관광지 중 하나이며, 세계적인 여행 잡지《내셔널지오그래픽 트래블러 National Geographic Traveler》가 선정한 '죽기 전에 가보고 싶은 세계 7대 명소' 중 하나다.

또한 '집 프로젝트'를 통해 마을 사람들이 떠나면서 늘어난 빈집의 역사와 스토리를 이용해 작품화했다. 마을 곳곳에 자리한 예술작품을 통해 섬 전체를 미술관으로 만들었으며, 주

변 섬과 연계해 3년에 한 번씩 세토우치 트리엔날레를 열고 있다. 2009년에는 나오시마를 넘어 인근 섬 이누지마, 데시마까지 프로젝트가 이어져 이누지마제련소미술관, 데시마미술관이 개관했다.

나오시마는 관광지에 있을 법한 유적이나 온천이 없다. 두드러진 경관도 없다. 일상에 가까운 풍경은 어디에라도 있을 것 같지만 이미 사라져버린 광경이다. 예술가들은 나오시마에서 그들이 정말로 하고 싶은 것을 환경과 함께 생각하고 최대한 살리는 시도를 했다. 그래서 이 섬의 예술작품을 본 후에는 세상이 조금 변한 것처럼 느낄지도 모르겠다.

## 자연·예술·건축의 공생을 주제로 한 베네세하우스

베네세하우스는 안도 다다오가 설계한 나오시마의 유일한 호텔이다. 베네세하우스는 '자연·예술·건축의 공생'을 주제로 건립했고, 노출 콘크리트 기법을 이용해 전체 외경이 미술관의 내경과 조화를 이루도록 배치했다. 이 시설은 세토나이카이가 내려다보이는 고지대에 지었으며 내부를 멋진 자연환경으로 개방하는 데 도움이 되는 큰 구멍이 특징이다.

이곳에는 그림·조각·사진·설치 전시 외에도 예술가들이 건물을 위해 특별히 만든 해당 장소에 맞게 디자인해 상설

전시하는 설치 작품들이 있다. 미술관 작품은 갤러리뿐 아니라 건물의 모든 곳, 단지와 접한 해변과 인근 숲에까지 있다. 섬의 자연환경을 고려해 만들었지만, 거주 공간에서 영감을 받은 작품이 많아서 환경·자연·예술·건축이 어우러진 보기 드문 장소라고 할 수 있다. 단, 미술관과 호텔의 경계가 뚜렷하지 않은 데다가 미술관은 호텔 내부에 있어 투숙객이 아니면 작품을 온전히 즐기기 어렵다.

### 자연의 빛을 담은 디자인과 작품이 어우러진 지추미술관

안도 다다오가 설계한 지추미술관은 섬의 자연과 풍광을 해치지 않기 위해 지하 3층에 자리하고 있다. 이 건축 디자인의 중요 포인트는 자연의 빛이다. 자연광을 고려해 건물 형태, 전시 작품을 치밀한 계산과 의도에 따라 기획하고, 구성하고, 연결했다. 그 결과 하루의 시간과 사계절에 따라 작품과 공간이 변한다.

미술관에 들어서면 동굴 같은 내부와 개방된 천장 덕분에 관람객은 자신이 외부에 있는지 내부에 있는지 인식하기 힘들다. 내부 어디서나 통하는 자연광은 끊임없이 주변 환경과 조화를 이루고 소통을 통해 살아가는 인간의 삶을 성찰하게 만든다. 특히 이 미술관은 인상파 화가 클로드 모네, 대지 미술가 월

터 드 마리아Walter De Maria, 빛의 작가 제임스 터렐James Turrell 작품만 전시하는 명상적인 공간으로 유명하다.

미술관을 설계하기 전에 작가들이 직접 나오시마를 방문해 건축가와 논의해 해당 작품만을 위한 공간을 설계했다. 작품과 건축, 전시 공간이 자연과 완벽하게 조화를 이루게 된 배경이다. 빛을 중시한 모네의 작품을 자연광 아래서 볼 수 있도록 전시 공간에 이탈리아 대리석 70만 개로 바닥을 장식했다. 모네가 수련을 작업하던 때도 이렇게 햇빛을 받아 피운 꽃이 영감을 주었음을 반영한 것이다.

월터 드 마리아의 거대한 구 모양의 〈타임, 타임리스, 노 타임Time. Timeless. No Time〉(2004) 역시 천장에서 들어온 빛의 각도에 따라 다른 느낌을 줘서 그 공간의 엄숙함이 종교적인 신성함을 방불케 한다. 빛 자체를 작품 소재로 써온 제임스 터렐의 〈오픈 스카이Open Sky〉(2004)는 전시 공간 전체가 그의 작품이다.

## 아시아의 문화적 배경을 담은 이우환미술관

이 미술관은 후쿠다케 소이치로가 2007년 베니스 비엔날레에서 이우환의 전시를 본 것이 계기가 되어 안도 다다오가 이우환과 협업해 만든 또 하나의 작품이다. 작품과 관람객의 만

남을 통한 대화와 공간의 확장을 얘기하는 이우환은 일반 미술관은 자신의 작품과 맞지 않는다고 생각한다. 평생 미술관 건립은 생각조차 하지 않았는데 그의 작품 세계를 이해하고 존중하는 건축가와의 공동 작업이란 데서 마음이 움직였다.

이우환은 조용히 명상할 수 있는 공간을 바랐다. 동굴이나 사당 같은 콘셉트를 기대했고, 건축가 역시 바다의 완만한 골짜기를 따라 땅속으로 들어가는 지형을 살린 미술관을 만들고자 했다. 베네세하우스에서 지추미술관으로 올라가는 바다에 접한 골짜기에 있는 동시에 땅속에 가라앉아 있어 쉽게 눈에 띄지 않는다.

이 미술관은 자연과 건물, 작품이 조화를 이루며 감상과 사색이 가능한 공간으로 디자인했다. 건물 자체가 하나의 작품이다. 작가가 직접 설치한 오벨리스크와 자연석, 철판이 놓인 약 1만 평의 야외 공간을 지나면 노출 콘크리트로 지은 건물이 반긴다. 맨 먼저 '조응의 공간'에서는 철판이 자연의 질문에 응답하는 듯 보인다. 내부는 '만남의 방', '침묵의 방', '그림자 방', '명상의 방'으로 구성되어 있다.

서구식 가치관의 지추미술관과는 달리 아시아의 문화적 배경을 지닌 작품을 전시하고 싶었던 이우환. 그의 그림이나 조각이 무엇을 의미하고 지시하기보다는 관람객과 만나는 작품과 공간이 자아내는 느낌이 고스란히 전달된다. 자연과 돌을 원

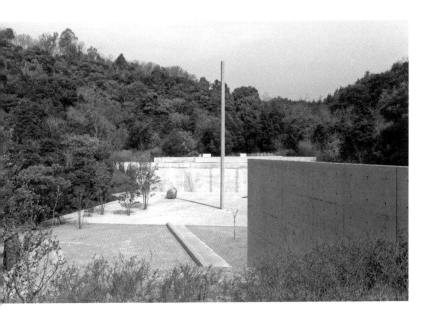

—
이우환 작품의 돌은 그냥 놓아두면 입을 다물고 말을 하지 않는데 돌을 비스듬히 하거나
세우면 가벼워지면서 말을 하기 시작한다.

료로 한 20세기의 대리석 콘크리트 벽이 만나 묘한 긴장과 적막
함도 자아낸다. 끝이 살짝 들어 올려진 철판은 그 적막함을 깨
는 의식처럼 작용하기도 한다.

## 세상에서 가장 높은 곳에 있는 모리미술관

2003년 10월 부동산 개발 사업가인 모리 미노루森稔가
도쿄 롯폰기힐스 모리타워 53층에 설립한 사립미술관이다. 동

시대 모든 이와 교감하는 미술관을 만들겠다는 꿈을 가지고, 어떤 관람객이든 생활에서 예술을 즐길 수 있는 사회를 만드는 것을 지향했다. 정치·경제·사회에 대한 목소리를 내고자 하는 동시대 예술보다 관람객 시각으로 작품을 이해하는 참여 예술을 전시하는 미술관으로 자리 잡았다.

예술가를 위한 플랫폼이 되는 것을 사명 중 하나로 생각해 소장품도 아시아 현대 미술작품이 주를 이룬다. 주요 소장품으로는 쿠사마 야요이의 〈무한그물QZOWA〉(2007), 오노 요코의 〈꿈〉(2011), 서도호의 〈인과관계〉(2008), 이불의 〈오바드Aubade〉(2007), 함진의 〈애완〉(2005), 아이웨이웨이艾未未의 〈실수失手〉(1995/2009) 등이 있다.

2018년에는 자연을 모티브로 디지털 기술을 이용해 공간 전체를 변모시키는 프로젝트를 했다. 일본의 미디어아트 콜렉티브 그룹 팀 랩과 손잡고 도쿄 오다이바에 있는 모리빌딩 디지털 미술관에 '팀 랩 보더리스'를 열었다.

'보더리스'라는 이름처럼 예술과 예술이 아닌 것, 작품과 관람객, 너와 나 등 나뉘어 있던 존재 사이의 간극을 무너뜨리는 것을 목표로 기획했다. 넓은 공간에 프로젝터 470대, 제어 컴퓨터 520대를 동원해 보더리스 월드Borderless World, 엔 티 하우스En Tea House, 램프 포레스트Forest of lamp, 퓨처 파크Future Park, 팀 랩 애슬레틱스 포레스트Teamlab Athletics Forest 등 5개 공간이

있다. 전시장은 자연, 일본 문화와 관련한 이야기에 기반한 반응형 작품들로 구성했다. 개장 첫해에만 250만 명이 찾는 명소가 되었다.

2020년 7월부터 2021년 1월까지 'STAR : 현대 미술의 스타들-일본에서 세계로'라는 이름으로 무라카미 다카시, 나라 요시토모, 쿠사마 야요이, 이우환, 미야지마 타츠오, 스기모토 히로시 등 대표 작가 6명을 조명해 인기를 끌었다.

# 미국 뉴욕

세계 미술사를 한눈에 볼 수 있는 미술관으로 가득한 도시

5월 초 뉴욕에 간다면 할리우드 스타들이 찾는 곳이기도 한 소더비, 크리스티, 옥션의 사전 관람을 볼 수 있다. 옥션 사전 관람의 장점은 국내외를 막론하고 예약이 필요 없고 무료라는 점이다. 웬만한 상업 전시에서 보험 가액이 두려워 국내에 들여오기 어려운 작품들이 많다. 최근에는 웹사이트와 유튜브를 통해 컬렉션들을 보여주고 경매까지 유튜브로 생중계해주니 이보다 더한 재미가 있을까 싶다.

뉴욕과 런던의 메가 갤러리들은 작가가 타계한 후 명성과 작품을 관리해주며 세계 미술관이나 개인 재단을 대상으로 작가와 작품을 소개한다. 경매는 주로 죽음이나 이혼 등의 이유로 한 사람의 컬렉션이 세상에 나오게 되는 곳이다.

생존 작가가 최고가를 경신하는 등 철저히 숫자에 입각해 경매를 진행하지만 이에 상관없이 사전 관람 기간에 해당 도

컬렉터처럼, 아트투어

뉴욕을 대표하는 도심 재탄생 사례인 허드슨 야드의 복합문화공간 더셰드

시를 찾는다면 다양한 작품을 만날 수 있다. 현장 경매는 은행 잔고나 신용카드 한도가 일정 금액 이상 가능한, 등록된 사람만 참여 가능했는데 최근에는 추가적인 룸을 열어 영상으로 이를 중개해준다.

　　같은 기간에 뉴욕을 방문하는 컬렉터들을 대상으로 크고 작은 아트 페어가 열린다. TEFAF The European Fine Art Fair 는 네덜란드 마스트리히트에서 델프트 도자기를 시초로 유럽의 앤티크와 올드 마스터는 물론 현대 미술품까지 소개해온 아트 페어다. 2016년 가을부터 이 아트 페어는 140년의 역사를 지닌 뉴욕 파크애비뉴 아모리빌딩에서 만날 수 있다.

　　5월 중순부터는 프리즈 뉴욕이 허드슨 야드의 더셰드에서 열린다. 공원에 텐트를 치고 열리는 프리즈의 특성을 살려

랜달스 아일랜드 공원에서 열리던 프리즈 뉴욕은 접근성을 높이기 위해 2021년부터 더셰드로 옮겨왔다. 전 세계 총 70여 개 갤러리를 선보인다.

프리즈 서울 덕분에 프리즈 뉴욕은 우리나라 관람객들의 관심을 더욱 많이 받고 있다. 하이라인 주변에는 더 베슬The Vessle과 더 몰The Mall이 함께 있다. 산책 겸 예술가들의 조형물을 설치해놓은 하이라인 공원을 걸어서 15분이면 첼시 지구에 닿을 수 있다. 뉴욕의 대표 갤러리들이 집결해 있는 첼시 지구는 미술 애호가들이라면 꼭 들러야 하는 곳이다.

2015년 맨해튼 하이라인 공원 입구에 이탈리아 건축가 렌조 피아노Renzo Piano가 설계한 건물로 이전해 허드슨강의 뷰를 자랑하는 휘트니미술관이 있다. 2023년 서울시립미술관에서 열린 '에드워드 호퍼 : 길 위에서Edward Hopper: From City to Coast' 전시회나 국제갤러리에서 열린 알렉산더 칼더의 'CALDER' 전시는 물론이고 앤디 워홀 회고전 등으로 호평받는 곳이다.

첼시 지구에는 국내에도 진출한 페이스갤러리와 리먼모핀갤러리Lehmann Maupin gallery 등의 본사가 있다. 뉴욕 미술 시장의 역사가 세워진 유서 깊은 곳으로 19번가에서 25번가에 걸친 주요 갤러리 투어를 하다 보면 아트 트렌드를 한눈에 파악할 수 있다. 세계 메가 갤러리의 대명사 가고시안, 하우저앤워스,

데이비드즈워너 등도 첼시 지구에 있다. 이 갤러리들은 센트럴 파크 주변 어퍼이스트 매디슨가와 미드타운 가까이에 두세 곳씩 지점을 두고 있다.

**미국을 통틀어 가장 큰 메트로폴리탄미술관**

메트로폴리탄미술관은 규모나 내용 면에서 세계 굴지의 종합 미술관이라고 할 수 있다. 뉴욕 맨해튼 어퍼이스트 사

—

루브르박물관과 대영박물관 등이 왕실 수집품이나 제국주의 시대 전리품에서 출발한 데 비해 메트로폴리탄미술관의 소장품은 수많은 기업가의 기증품으로 구성되어 있다.

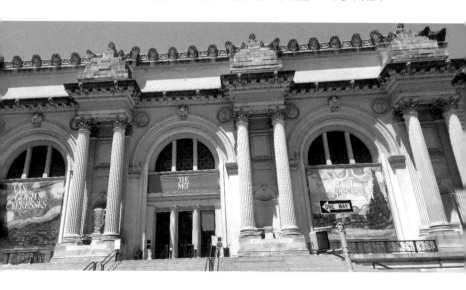

이드에 위치한 센트럴 파크를 배경으로 고대부터 현대 미술까지 동서양을 넘나드는 300만 점의 컬렉션을 소장하고 있다. 이 수치는 400여 점 이상의 우리나라 미술품도 포함한 것이다. 메트로폴리탄미술관은 조각과 회화는 물론 건축·드로잉·판화·공예·직물·가구·갑옷까지 일주일 이상 시간을 쏟아도 모두 관람하기 힘든 규모를 자랑한다.

## 현대 미술계에서 영향력이 큰 MoMA

MoMA는 1929년 뉴욕에 문을 연 세계 최초의 현대 미술관이자 세계에서 가장 영향력 있는 미술관이다. 대부호 록펠러의 며느리 애비 앨드리치 록펠러Abigail Greene Aldrich Rockefeller와 메리 설리번Mary Quinn Sullivan, 릴리 블리스Lillie P. Bliss가 세웠다.

이곳은 19세기 말부터 현대까지의 회화·조각·사진·영화·그래픽 아트 등 약 14만 점을 소장한 근현대 미술의 메카다. 세잔, 고흐, 고갱, 쇠라 등 4명의 작가로 '근대 미술의 아버지'라는 개관전도 열었다. 이후 모네, 고흐, 피카소, 앤디 워홀 등의 작품을 포함해 미국과 유럽 미술품을 폭넓게 소장하고 있다. 디자인 요소를 지닌 가구를 포함해 영화·사진·건축 등 모든 영역을 아우르는 최초의 미술관이기도 하다.

2006년부터 현대카드 후원으로 더욱 잘 알려졌고 2019년 90주년을 맞아 4개월간의 재단장과 증축 프로젝트를 진행했다. 그 결과 뉴욕 미드타운의 모습을 반영해 외부에서도 내부 전시 작품을 들여다볼 수 있는 구조를 갖추게 되었다. 미디어아트와 퍼포먼스 분야를 강화해 새롭게 거듭났다고 할 수 있다.

## 미국 현대 미술 중심의 솔로몬구겐하임미술관

솔로몬 구겐하임은 1920년대부터 근대 미술에 관심을 가지고 작품을 수집했다. 처음에는 자택에 작품을 두었으나 컬렉션이 늘면서 소규모 전시회를 기획해 여러 도시에서 임대 전시를 했다. 이후 컬렉션이 방대해지면서 미술관 건립의 필요성을 느낀 그는 1937년에 재단을 세운 다음 뉴욕 시의회와 계약을 맺고 미술관을 기획한다.

그는 프랭크 로이드 라이트Frank Lloyd Wright에게 비구상 회화를 위한 영혼의 사원을 지어달라고 부탁했다. 1959년 라이트는 고대 메소포타미아에서 여러 층으로 쌓아 올린 신전 지구라트에서 형태를 따와 로마의 판테온처럼 둥근 원형 지붕인 로톤다를 도입해 천장을 중심으로 계단 없이 나선형으로 연결된 달팽이 모양의 솔로몬구겐하임미술관The Solomon R. Guggenheim Museum을 완성했다.

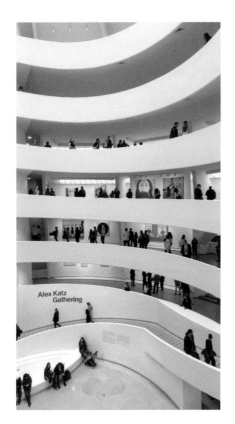

프랭크 로이드 라이트가 지은 솔로몬구겐하임미술관의 내부. 하늘을 향해 계단 없이 빙글빙글 올라가는 나선형 경사로를 따라 구부러진 벽에 작품이 걸려 있다. 엘리베이터를 타고 꼭대기로 올라간 관람객이 6층부터 경사로를 걸어 내려오면서 작품을 둘러볼 수 있게 디자인했다.

개관 당시는 사각형 빌딩 사이에 둥그런 형태는 어울리지 않는다며 뉴욕 시민들과 예술가들의 반대와 비판이 심했지만, 현재는 미술관 자체가 예술품이 되었다. 1976년 현대 미술품 수집가인 탄호이저Justin K. Thannhauser 부부가 소장하고 있던 후기 인상파 작품을 미술관에 대거 기증하면서 소장품이 비약적으로 늘었다.

1990년에는 뉴욕시가 지정한 '뉴욕을 대표하는 랜드마크' 가운데 하나로 선정되었다. 2019년에는 20세기 중요한 건축물로 유네스코 문화유산에 등재되었다.

주 컬렉션은 현대 미술의 장려와 진흥을 표방한 창립자의 의도에 따라 20세기의 비구상, 추상 작품이 대부분이나 피카소의 초기작과 샤갈 등의 작품도 전시되어 있다. 구겐하임 컬렉션 중에서도 약 180점에 육박하는 바실리 칸딘스키Wassily Kandinsky 컬렉션, 피카소 〈우먼 위드 옐로 헤어Woman with Yellow Hair〉(1931), 모네, 샤갈 등이 유명하다.

**맨해튼 속 작은 유럽, 노이에갤러리**

로널드 로더Ronald S. Lauder는 어린 시절부터 에곤 실레 등 독일과 오스트리아 미술에 관심이 많았다. 그래서 독일과 오스트리아 회화와 디자인 전문 딜러면서 큐레이터였던 세르주 사바스키Serge Sabarsky와 미술관을 구상한다.

2001년 메트로폴리탄미술관과 솔로몬구겐하임미술관 인근의 미술관 마일Museum Mile에 기업가의 저택을 개조해 노이에갤러리Neue Galerie를 선보였다. '미술관 마일'은 메트로폴리탄미술관을 비롯해 솔로몬구겐하임미술관, 휘트니미술관 등 유명 미술관이 한곳에 모여 있어 붙은 이름이다.

노이에Neue는 독일어로 '새로운New'이라는 뜻이다. 20세기 초 독일과 오스트리아에서 '분리파'로 불린 새로운 세력의 예술가들이 기성 미술에 반발하고자 제시한 새로운 예술의 방향을 뜻한다. 오스트리아의 구스타프 클림트Gustav Klimt, 에곤 실레, 오스카 코코슈카Oskar Kokoschka, 독일의 에른스트 키르히너Ernst Ludwig Kirchner, 오토 딕스Otto Dix 등과 독일에서 활동한 러시아 출신 작가 바실리 칸딘스키, 파울 클레 등 독일과 오스트리아 미술이 황금기였던 시절의 작품을 전시하고 있다.

로널드 로더는 2006년 소더비 경매에 출품된 클림트의 〈아델레 블로흐 바우어의 초상 IPortrait of Adele Bloch-Bauer(woman in Gold)〉(1862~1918)을 당시 회화 부분 최고 낙찰가인 1,300억 원에 사들여 전시하고 있다.

클림트는 요하네스 브람스Johannes Brahms와 구스타프 말러Gustav Mahler 등 당시 오스트리아 빈의 예술계 인사들을 후원했던 유대인 기업가로부터 부인 아델레의 초상을 의뢰받았다. 나치가 이 작품을 몰수해 오스트리아에 귀속하자 조카가 소송 끝에 승소해 더욱 유명해졌다.

작품 전반에 물결치는 황금빛은 불멸의 아름다움, 부와 명예를 상징한다. 아델레의 몸 전체가 당시 유행하던 섬세한 곡선, 꽃과 자연 등 아르누보 양식을 띠는데 클림트 작품 중 금을 가장 많이 사용했다.

## 르네상스 이후의 서구 회화 컬렉션이 가득한 프릭 컬렉션

뉴욕시 맨해튼에 자리한 프릭 컬렉션Frick Collection은 미국의 석탄왕 헨리 클레이 프릭Henry Clay Frick 저택에 소장되어 있었다. 대규모 리모델링으로 프릭 컬렉션은 문을 닫았다가 2021년 3월 21일부터 원래 컬렉션 위치에서 얼마 떨어지지 않은 매디슨가의 마르셀 브로이어Marcel Breuer 건물에서 전시하고 있다.

30살에 철강 사업으로 억만장자가 된 그는 강철왕 앤드류 카네기Andrew Carnegie와 한때 함께 일했었다. 파업 사태를 겪으며 예술에 관심을 돌려 컬렉터가 되었다. 1910년대 미국의 신흥 부자 그룹이 유럽에서 그랜드 투어를 마친 다음 그 영지를 모방한 저택을 맨해튼 5번가에 지었다. 저택 곳곳에 회화, 조각, 18세기 프랑스풍 가구, 리모주Limoges 도자기 등 13세기에서 19세기까지 유럽 미술품으로 채웠다.

프릭은 J. P. 모건이 사망한 후 메트로폴리탄미술관에 전시한 그의 소장품들을 대거 매입해 컬렉션을 늘렸다. 1919년 프릭이 사망하자 딸이 이 저택을 미술관으로 대중에 공개했다. 아늑한 느낌을 주는 이곳에서 프라고나르Jean-Honoré Fragonard의 '사랑의 과정' 시리즈(네 작품), 요하네스 페르메이르Johannes Jan Vermeer의 〈여주인과 하녀Mistress and Maid〉(1666~1667년경) 등을 만나볼 수 있다.

—
1960년대부터 '유리'를 소재로 로스앤젤레스 미술계를 대표해온 래리 벨Larry Bell
작품

**미니멀리즘과 개념미술의 집합소 디아예술재단**

뉴욕주 비컨이라는 작은 도시, 허드슨 강가의 녹음에 숨겨진 이 미술관은 방탄소년단 RM의 솔로 앨범 'Indigo' 라이브 퍼포먼스 영상을 통해 알려졌다. 광활한 공간과 전시물이 압권이다.

1974년 미국 휴스턴을 기반으로 활동한 예술 후원자 도미니크 드 메닐Dominique de Menil의 딸이자 석유 시추 재벌인 슐룸베르거 상속녀인 필리파 드 메닐Philippa de Menil과 예술품 딜러이자 수집가로 명성이 높은 남편 하이너 프리드리히Heiner Friedrich가 설립했다.

—
자동차를 구겨놓은 폐품을 활용해 과감하게 칠한 조각으로 유명한 존 챔벌린John Chamberlain 작품

현대 미술을 이해하고자 하는 데서 오는 창의적 사고가 세상을 한 단계 진보시킨다고 믿는 메닐과 프리드리히는 예술 재단 명칭도 그리스어로 '~을 통해'라는 뜻의 '디아Dia'를 선택 했다. 디아예술재단Dia Art Foundation을 통해 실험적인 작업을 하 는 예술가를 후원하고, 작품 성격과 규모 탓에 전시할 엄두를 내지 못하는 파격적인 예술 프로젝트를 지원한다.

1960~1970년대 미니멀리즘과 개념미술 소장품으로 유 명한 디아예술재단은 뉴욕 다운타운 첼시와 비컨 두 곳에 미술 관을 운영한다. 첼시에서는 전시가 어려운 실험적인 작업을 하 는 작가의 전시회를 열고, 비컨에서는 미니멀리즘과 개념미술

소장품을 선보인다.

디아예술재단은 형광등을 이용한 조각을 시도한 댄 플래빈Dan Flavin, 개념미술의 선구자 솔 르윗Sol LeWitte, 미니멀리즘의 대가 도널드 저드, 단색의 추상적인 회화를 시도한 아그네스 마틴Agnes Martin, 팝아트의 아이콘 앤디 워홀, 철판 조각의 대가 리처드 세라, 대지미술 장르를 개척한 월터 드 마리아는 물론 설치미술, 장소 특정적 설치 작품 등을 소장하고 있다.

**지속적인 예술 프로그램을 제공하는 힐예술재단**

우리나라에도 진출한 리먼모핀갤러리와 같은 건물에 있는 힐예술재단 창밖으로는 하이라인 공원이 내다보이고, 중정에는 층고만 수 미터에 달하는 공간이 하늘과 맞닿고 있어 공간 자체만으로도 힐링이다.

뉴욕주 첼시에 있는 힐예술재단은 뉴욕을 대표하는 컬렉터이자 빌리언에어 헤지펀드 매니저, 자선 사업가인 톰 힐이 2019년 2월에 설립했다. M&A 전문가로 일을 시작한 그는 올리버 스톤 감독의 영화 〈월 스트리트〉(1987)의 주인공 고든 케코Gorden Gekko라는 인물에 영감을 주기도 했다. 힐예술재단을 통해 현대 미술을 대중에 무료로 선보이는 것은 물론 청소년 프로그램과 출판 지원에 힘쓰고 있다.

힐예술재단은 르네상스와 바로크 시대의 소품, 올드 마스터 회화, 전후 현대 거장들, 떠오르는 동시대 예술가들 등 4가지 콘셉트로 운영한다. 동시대 작품 외에는 프릭 컬렉션, 폴게티미술관, 메트로폴리탄미술관, 우피치갤러리The Uffizi Galleries 등에 대여하고 있다. 개관전으로 크리스토퍼 힐을 선택한 후 2020년 유럽과 미국에서 김민정의 전시를 열어 뉴욕 예술계의 주목을 받았다.

# 스위스 바젤, 이탈리아 베니스

세계 최초로 아트 페어가 시작된 도시 바젤과
격년으로 열리는 베니스 비엔날레

1970년 스위스 아트 딜러들로부터 시작한 아트 바젤 스위스는 가장 오랜 역사를 자랑한다. UBS와 협력해 2002년 마이애미 비치, 2013년 홍콩, 2022년 프랑스 파리 등 4곳에 거점을 두고 수준 높은 메가 갤러리 작품들을 소개하고 있다. 2년에 한 번씩 열리는 베니스 비엔날레와 함께 미술계의 주요 행사 가운데 하나로 자리 잡았다.

스위스 취리히에서 기차에 몸을 싣고 1시간을 달리면 만날 수 있는 바젤은 페어 외에는 다른 일이 벌어지지 않는 라인강이 흐르는 작은 중세 도시다. 프랑스와 독일 국경에 접해 있는 유럽 교통의 요지이기도 하다.

아트 페어 기간만큼은 매년 세계 300개 갤러리가 참여한다. 이 규모 있는 행사에 10만 명이 몰리고 유럽 지역 큰손들이 모여서 바젤은 활력이 차고 넘친다. 프랑스 대표 아트 페어

2023년 아트 바젤 스위스 기간에 전시한 바스키아의 〈모데나 페인팅The Modena Paintings〉

FIAC을 제치고 아트 바젤을 소유한 스위스의 MCH그룹이 파리의 상징 그랑팔레를 개최 장소로 차지했다.

스위스 바젤은 '언리미티드Unlimited'라는 이름으로 작품의 크기와 형식에 제한을 두지 않고 부스에서 탈피해 넓은 공간과 높은 층고에 미술관 수준의 대형 설치·조각·미디어·퍼포먼스를 선보인다. 최근에는 베니스 비엔날레에서 선정된 작가들이 아트 바젤에 많이 참여하는 추세다. 신진 작가들과 미술사에 영향을 끼친 거장들을 소개하는 섹션 등도 준비되어 있다.

'디자인 마이애미 섹션'은 가구와 조명을 다루는 세계

유수의 갤러리, 디자인 스튜디오 컬렉터가 모여드는 디자인 페어다. BMW 등 주요 후원사는 디지털 아트 작품을 매년 특별전으로 선보이고 있다. 이렇게 바젤은 전 장르를 활발하게 접할 수 있는 열린 페어로 새롭게 거듭나는 중이다.

바젤에서 방문해야 할 미술관으로는 맨 먼저 바이엘러 예술재단Fondation Beyler을 꼽을 수 있다. 아트 바젤 스위스 창립자 중 한 명인 바이엘러가 바젤의 작은 갤러리 오너로 시작해 일군 대가들의 작품을 만나볼 수 있다. 예술재단답게 매년 아트 바젤 기간에는 피카소와 고야 등의 전시만 진행한다. 아트 바젤 VIP들을 위한 가든파티와 디너도 열린다.

이외에 바젤시립미술관Kunstmuseum Basel, 샤우라거미술관Schaulager, 팅겔리미술관Museum Tinguely 등이 있으며 디자인 팬이라면 독일 국경의 비트라하우스Vitrahaus도 꼭 방문해보자.

스위스 취리히에서 비행기로 1시간, 바젤에서 기차로 4시간 거리의 이탈리아 베니스(베네치아의 영어 이름)는 격년으로 아트 바젤 스위스를 관람한 후 찾기 좋다. 1895년에 시작한 베니스 비엔날레는 세계 각지에서 2년마다 열리는 국제 미술 전시 가운데 역사가 가장 오래되었다. 그만큼 높은 권위를 인정받는 곳이다.

2022년 코로나19로 3년 만에 열린 제59회 베니스 비엔날레는 축제 분위기로 가득했다. 국영 조선소이자 무기고 아르

세날레Arsenale에서 열린 총감독(세실리아 알레마니) 기획의 58개 국 213명 작가를 초청한 본 전시, 지아르디니 공원에서 열린 국가별로 작가를 소개하는 국가관 전시, 곳곳의 병행 전시까지 아트 트렌드를 한눈에 파악할 수 있었다.

여성 작가의 숫자가 남성 작가를 앞지른 것은 이번 비엔날레가 처음이었다. 최고 영예의 황금사자상 역시 흑인 여성 시몬 리Simone Leigh가 받았다. 한국관은 물론 박서보를 중심으로 단색화 작가들의 전시도 곳곳에서 열려 의미가 깊었다.

## 아트 바젤 창립자의 유산, 바이엘러예술재단

1997년 '아트 바젤'을 창시한 에른스트 바이엘러Ernst Beyeler와 힐다 쿤즈Hilda Kunz 부부가 60년간 컬렉션 해온 현대 미술품 약 250점을 만날 수 있는 미술관이 개관했다. 바이엘러는 대학에서 경영과 미술사를 공부하고, 고서점에서 견습생으로 일했다. 1945년에 규모는 작았지만, 신뢰가 깊은 단골을 확보한 서점 주인이 사망하자 은행 빚을 내어 인수했다.

잘 팔리는 것을 재배치하고 잘 팔리지 않는 것을 처분하는 과정에서 고서점은 판화와 프린트 판매점으로, 미술품 전문 갤러리로 거듭난다. 20세기 최고의 화상으로 성장한 그는 1989년에 레이나소피아국립미술관에서 소장품전을 열 정도가 되었

다. 이후 개인 미술관을 건립할 계획을 세우고 수집품을 사회에 환원하기 위해 예술재단을 만든다.

바젤은 소도시에 불과했지만, 예술을 사랑하는 사람들이 모여 살고 있었다. 바젤시립미술관은 지역의 예술 애호가들의 기증품을 받아 세운 세계 최초의 지역 미술관이다. 이런 도시의 긍지에서 출발한 바이엘러의 예술에 대한 사랑은 1970년 트루디 브루크너Trudi Bruckner, 발츠 힐트Balz Hilt와 함께 아트바젤을 조직하기에 이른다.

1982년 갤러리를 재단으로 전환하고 바젤시에 작품을 기증하기 시작한다. 1997년 10월 재단은 수집품을 대중에 공개했다. 약 400점 이상의 고전과 고흐, 세잔, 모네, 자코메티, 피카소, 몬드리안, 마티스, 베이컨, 게오르그 바젤리츠 등 약 200점의 현대 작품을 소장·전시하고 있다.

이 미술관은 퐁피두센터와 뉴욕 휘트니미술관을 설계한 렌조 피아노가 맡았다. 계단을 오르내리지 않고 1층에서 모든 전시물을 관람할 수 있도록 디자인된 낮고 긴 직사각형 형태의 건물은 이중 구조로 만든 지붕을 통해 부드러운 자연광을 끌어들여 창밖의 경치와 조화롭게 어우러져 작품을 감상하기에는 최상의 환경이다.

미술관 남쪽으로는 아담한 연못을 두고 수련을 심어놓아 모네의 작품 〈수련〉을 감상하는데 제격이다. 미술관 앞 정원

에는 알렉산더 칼더Alexander Calder의 대형 조각품이, 정원에는 제니 홀저의 대리석 벤치 작품이 있다. 2020년부터는 과학과 예술의 연결 고리를 찾고 예술을 통해 브랜드의 사회 공헌에 앞장서는 라프레리가 바이엘러예술재단의 몬드리안 전시 복원 프로젝트에 2년간 단독 후원을 했다.

—
미술품의 가치를 살리고 주변 환경까지 고려한 바이엘러예술재단미술관

wikicommons

수장고 미술관으로 전시하기 어려운 실험적인 작품들을 소개하는 샤우라거

## 미술을 다르게 보고 생각하는 곳 샤우라거미술관

미술 애호가 에마누엘과 마야 호프만 부부는 현재는 이해하기 어려워도 미래를 내다보는 새로운 표현 방식을 구현하는 작가들의 작품을 수집한다는 철학을 기반으로 신혼 시절부터 미술품을 수집해왔다. 1933년 남편이 갑작스러운 사고로 죽고, 에마누엘호프만재단Emanuel Hoffmann Foundation을 기반으로 샤우라거미술관을 개관했다.

샤우라거는 독일어 '샤우Schau(보다)'와 '라거Lager(창고)'를 합성한 단어다. 작품 관람이 가능한 수장고를 의미하며 그 이름에 걸맞게 한적하고 넓은 물류 창고 지역에 외관은 자갈과 콘크리트를 섞어 울퉁불퉁한 흙담 같다.

콘셉트부터 독특한 샤우라거는 재단의 방대한 예술작

품 컬렉션 중 99%에 해당하는 미디어아트와 설치미술 등을 바젤시립미술관에 더는 전시할 수 없게 되었다. 고민 끝에 2003년 세계적인 건축가 헤어초크 & 드 뫼롱이 설계한 수장고를 대안형 미술관으로 개방한다.

이름처럼 컬렉션을 최상의 컨디션에서 보관하는 수장고 역할이 중요하므로 연중 5월부터 9월에는 한 작가의 전시를 기획하며 그 외에는 상설전시만 한다. 3층에 총 유효 공간의 절반인 45개 셀에 작가 약 150명의 작품 약 650점을 전시 보관하고 있다.

작품 규모나 설치가 어려운 로버트 고버Robert Gober의 〈살아 있는 연못〉(1995~1997)이나 카타리나 프리치Katharina Fritsch의 〈꼬리가 얽힌 쥐들〉(1993)은 영구 설치돼 있다.

## 현대 미술계의 올림픽, 베니스 비엔날레

1895년에 시작한 베니스 비엔날레는 매년 6월에서 11월 격년으로 열린다. 미국 휘트니 비엔날레와 브라질 상파울루 비엔날레와 함께 세계 3대 비엔날레로 손꼽힌다. 100년이 넘는 유서 깊은 역사를 통해 현대 미술의 흐름을 보여주므로 모든 비엔날레의 어머니로 불리며 전 세계에서 영향력이 크다.

베니스 남동쪽 카스텔로 공원에는 중앙 전시관과 국가

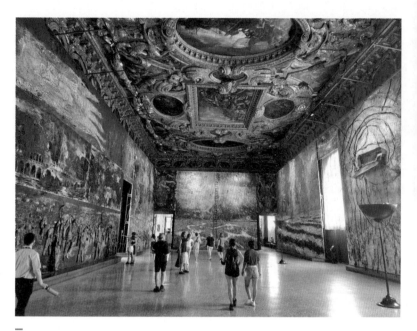

2022년 베니스 비엔날레 기간 중 두칼레 궁전에서 16세기 르네상스 거장들과 독일 신표현주의의 대가 안젤름 키퍼Anselm Kiefer의 작품을 함께 전시했다.

별 전시관이 있고 각 국가관은 독립적으로 큐레이터나 기관을 선정해 전시 기획을 한다. 개별 주제를 설정해 전시를 개관하고 미술계 인사들로 구성된 심사위원단은 축제 개막일에 황금사자상 등을 발표한다. 옛 조선소와 무기 제작소 건물을 개조하고 복원한 아르세날레에서는 본 전시가 열린다.

우리나라 작가는 1986년에 처음 참가했다. 1993년 백남준, 1995년 한국관을 개관한 이후 강익중과 이불 등이 특별상을 연속으로 받았다.

## 팔라초 그라시와 푼타 델라 도가나, 그리고 피노 컬렉션

구찌로 대변되는 글로벌 기업 케링그룹 창업주 프랑수아 피노는 2000년 프랑스에 미술관을 세우겠다는 계획이 중단되자 이탈리아로 향했다.

건축가 조르조 마사리Giorgio Massari가 1748년에서 1772년에 건축한 팔라초 그라시Palazzo Grassi는 베네치아공화국이 무너지기 전 대운하에 세운 마지막 궁전이다. 1983년부터 2005년까지 피아트그룹 지아니 아그넬리Gianni Agnelli 컬렉션의 미술관으로 쓰였다.

아그넬리가 사망한 후 2005년 프랑수아 피노가 건물을 인수하고 안도 다다오가 리모델링을 맡았다. 2006년 4월 '우리는 어디로 가는가?'라는 전시회를 열며 개관했다.

팔라초 그라시가 옛 건축 양식을 복원하는 데 집중한 프로젝트였다면, 푼타 델라 도가나Punta Della Dogana는 프랑수아 피노의 야심을 보여주는 건축물이다.

이 건물을 동시대 미술관으로 전환하며 공개 입찰을 했는데, 구겐하임재단과의 경쟁에서 피노가 이겼다. 2007년 피노 컬렉션이 해당 건물을 낙찰받고 안도 다다오가 건물을 복원하며 미술관으로 사용하기 전까지 버려진 곳이었다. 2013년 팔라초 그라시의 테아트리노도 재건되면서 200석이 넘는 오디토리움이 형성된다. 베니스 운하 끝의 이 미술관은 비엔날레와 함께

베니스를 현대 미술의 메카로 거듭나도록 했다.

팔라초 그라시와 푼타 델라 도가나에서 열린 전시는 2017년 10년 만에 재개한 데미안 허스트가 피노의 스폰서십으로 거액을 투입한 기획전이었다. '2,000년 전 바다에 수장된 고대 유물들을 건져 올렸다'라는 현실감 있는 픽션이 주는 감동을 미술관에서 재탄생시켰다. 전시한 건축물이 16세기 해양 유통이 발달한 기간에 세관 건물로 쓰이던 것이라서 스토리에 힘을 더했다. 작가의 상상력에 의해 만들어진 픽션은 현실과 헷갈릴 정도의 현장감을 표현해냈다.

## 베니스에서 가장 아름다운 페기구겐하임미술관

페기구겐하임미술관Collezione Peggy Guggenheim을 얘기하려면 미술관이 생기기까지 다이내믹했던 그녀의 인생부터 살펴봐야 한다. 그녀는 미국 철강 사업으로 거부가 된 솔로몬 구겐하임의 조카딸이자 타이태닉호의 침몰로 애인과 사망한 벤저민 구겐하임의 둘째 딸이다.

구겐하임 가의 아버지와 금융 부호 셀리그먼 가의 어머니 사이에서 태어났지만, 친구가 없었다. 유년기 이후에도 페기는 첫 남편의 가정폭력과 이혼, 출산 사고로 사망한 언니, 딸의 자살, 예술가 남편의 외도 등을 겪으며 힘든 삶을 겪었다.

정식으로 미술 교육을 받은 적이 없었던 그녀는 21살에 재산을 상속받았다. 현대 미술에 대한 탁월한 안목과 재력을 바탕으로 작품을 수집하고 여러 예술가를 후원했다.

현대 미술의 중심지는 유럽에서 미국으로 이동했는데 그 흐름에는 항상 그녀가 있었다. 출생지인 뉴욕을 떠나 1921년부터 1938년까지 파리에 머물던 그녀는 몽파르나스 카페를 중심으로 예술가·문인·비평가들과 활발히 교류하며 지식과 안목을 키웠다. 마르셀 뒤샹, 만 레이Man Ray, 막스 에른스트Max Ernst 같은 전위예술가들과도 친분을 맺는다.

초현실주의와 입체주의의 매력에 빠진 그녀는 피카소, 달리, 마그리트 등과 교류하며 1938~1939년 런던 코크가에 '구겐하임 죈Guggenheim Jeune'을 연다. 2차 세계대전 기간에 나치는 현대 미술을 퇴폐 미술이라며 탄압했으나 그녀는 보란 듯이 전시회를 열었고, 파리에서 싼값으로 하루에 1점씩 예술품을 사들인다.

이때 수집한 작품들을 루브르박물관에 보관하려 했으나 피카소 작품이 보존 가치가 없다고 거절당했다. 결국에 예술품을 미국으로 보내는데 피난시킨 수많은 작가 중 막스 에른스트와 미국에서 결혼한다.

1943~1947년 페기는 뉴욕 최초의 국제적인 갤러리 '금세기 미술 화랑The Art of This Century Gallery'을 57번가에 열었다.

미국 미술의 시대를 연 그녀는 뉴욕화파(1940년대와 1950년대에 뉴욕에서 작업한, 주로 독자적인 스타일의 혁신적인 화가들)를 이루는 윌렘 드 쿠닝Willem De Kooning, 로버트 마더웰Robert Motherwell, 마크 로스코 등을 소개했다.

당시 뉴욕 구겐하임미술관에서 목수로 일하던 알코올 중독자이자 무명이던 잭슨 폴록을 발굴해 금전적 지원과 후원을 아끼지 않았다. 그는 집 앞마당에 캔버스를 놓고 공업용 페인트를 떨어뜨리는 드리핑 기법을 창안했는데 이는 액션 페인팅이라 불리며 미국의 대표적인 표현양식으로 자리 잡았다. 페기구겐하임미술관은 20세기를 대표하는 작가로 성장한 그의 그림 수십 점을 소장하고 있다.

1947년 뉴욕의 화랑을 닫고, 1951년 18세기 중엽에 지어진 베니스의 흰 저택에 미술관을 개관한다. 1979년 사망할 때까지 30년간 살았는데 이 저택이 바로 '페기구겐하임미술관'으로 현재까지 운영하고 있다.

아름다운 정원을 거니는 동시에 대운하를 바라보며 미술품을 감상할 수 있는 이곳은 초현실주의와 추상주의를 바탕으로 한 전위예술을 사랑하던 페기 구겐하임의 취향에 따라 입체주의, 미래주의, 다다이즘을 표방하는 피카소, 미로, 마그리트, 달리는 물론 잭슨 폴록까지 20세기를 대표하는 유럽과 미국 작가들의 작품이 가득하다.

## 앞선 취향과 브랜드 철학이 가득한 프라다재단미술관

패션 디자이너에게 예술은 영감을 주는 수단이지만 미우치아 프라다Miuccia Prada는 정치학을 전공한 좌파 운동가 출신답게 '패션에 이어 예술은 두 번째 직업'이라고 말할 정도로 예술에 임하는 태도가 진지하다. 그녀가 바라는 건 어디서도 볼 수 없는 기상천외한 프로젝트다. 건축가 렘 콜하스Rem Koolhaas와 형태를 바꾸는 사면체 건축물을 만들어 세상을 놀라게 한 '트랜스포머' 프로젝트가 그 예다.

프라다 창립자 마리오 프라다Mario Prada의 손녀 미우치아 프라다와 남편 페트리지오 베텔리Patrizio Bertell 부부는 예

술·문학·철학 분야에 관심이 깊었다. 1993년 문화재단 프라다 밀라노 아르테Prada Milano Arte를 설립했다. 일반적으로 유명 브랜드들의 예술재단은 브랜드 가치를 높이고 이윤을 창출하기 위해 건립하는데 프라다는 출범 초기부터 재단미술관과 프로젝트에 비즈니스가 얽히는 것을 지양했다.

초기에는 컨템포러리 조각을 위한 전시 공간을 밀라노에 만들었다. 1995년 프라다재단미술관Fondazione Prada으로 명칭을 바꾸며 아니쉬 카푸어, 루이스 부르주아 등의 첫 이탈리아 개인전을 열었다. 그 어떤 브랜드 홍보나 예산 감축에 대한 강요 없이 전시 평론집까지 출간했다. 역사적인 건축물에 대한 심미적인 설계와 역사적 보존 연구를 지속하는 프라다는 2011년부터 베니스, 밀라노, 상하이에 미술관을 개관해왔다.

프라다재단미술관은 도심에서 벗어난 라르고 이사르코에 있다. 네덜란드 건축가 렘 쿨하스가 기존 건물을 리모델링하며 곳곳에 새로운 재료와 마감재를 사용해 프라다가 추구하는 철학을 이미지로 실현했다. 리움미술관과 서울대학교 미술관을 설계한 건축가로도 알려진 그는 심플해 보이지만 넓고 커다란 창문을 통해 실내외의 경계를 허문 건축물들을 설계한다.

렘 콜하스가 이끄는 건축회사 OMA는 밀라노 남부의 1910년대 양조장을 보존하면서 새 건축물을 지었다. 건물 내부에는 영화 〈그랜드 부다페스트 호텔〉(2014)의 웨스 앤더슨Wes

Anderson 감독이 디자인한 카페도 있다. 추가로 지은 3동은 과거와 현재의 시간을 연결하고자 했다. 이 복합 공간은 입구에서 연결된 포디엄Podium과 헌티드 하우스Haunted House, 빌딩 토레Torre로 나뉘어 각기 다른 주제의 전시와 컬렉션을 보여준다.

'유령의 집'이라는 뜻의 헌티드 하우스는 24캐럿 황금으로 도금한 화려한 외관과 달리 내부는 마감을 최소화해 거칠고 투박하다. 엘리베이터는 창살 디자인이고 계단 역시 마감을 덜 한 느낌이며 '거미' 작품으로 유명한 루이즈 부르주아 등을 설치해놓았다.

토레 건물은 2층부터 8층으로 연결된 큰 공간이다. 2층부터 제프 콘스, 데미안 허스트, 카스텐 휠러Carsten Höller 등 현대 작가들의 작품을 한 층에 2명 정도만 전시한다. 난해한 현대 미술을 대표하는 전시 작품은 엘름 그린 & 드라그셋으로 기존의 사회적 관념을 뒤집는 냉소·유머·철학을 담았다.

2011년에는 팔라초 카 코너 델라 레지나Palazzo Ca'Corner della Regina를 12년간 복원했다. 인근의 카 페사로와 근대 아트센터 건축 디자인의 영향을 받았고 지상 3층, 지하와 1층 사이에 중층이 2개 있어 전시에 적합하다. 2016년에는 밀라노 갤러리아 엠마누엘레 II에 사진 전문 전시관 오세르바토리오 밀라노 Osservatorio Milano를 개관했다. 2개 층이며 1943년 2차 세계대전 당시 훼손된 것을 복원했다.

# 프랑스 생폴 드 방스·니스·아를

푸른 지중해를 배경으로 한 예술가들의 안식처

프랑스 파리에서 비행기로 1시간 거리의 니스에서 다시 차를 타고 1시간가량 이동하면 생폴 드 방스에 다다를 수 있다. 이곳에 매그재단미술관과 마르크샤갈미술관Musée National Marc Chagall, 마티스미술관Musée Matisse이 있다.

인근에는 100년의 역사를 자랑하는 호텔 라 콜롬브 도르La Colmbe D'or가 있다. 피카소, 샤갈, 칼더 등이 숙박비와 식사비를 그림으로 대신 지불해 머물던 곳이기도 하다. 수영장에는 칼더의 대형 조각이, 레스토랑에는 입체파의 대가 조르주 브라크Georges Braque가 직접 만든 분수에서 흐르는 음악을 들으며 식사할 수 있다. 호텔 내부에는 대가들의 작품이 많아서 웬만한 현대 미술관을 방불케 한다.

피카소가 사랑했던 성벽으로 둘러싸인 해안가 마을 앙티브의 피카소미술관을 거쳐 엑상프로방스에서 생 빅투아르

산을 바라보면 세잔이 생각난다. 폴 세잔이 회화로 승화시킨 고향 엑상프로방스Aix-en-Provence에서 엑스Aix는 물을 뜻한다. 분수의 도시 엑상프로방스 중심가의 로통드 분수 앞에는 세잔의 동상이 있을 정도이다.

시가지에서 조금 벗어나 북쪽으로 가면 고지대에 나무로 둘러싸인 세잔이 죽기 직전까지 그린 생 빅투아르 산이 내다보이는 노란색 별장이 있다.

2층에는 세잔이 쓰던 가구와 정물을 재현해둔 아틀리에가 있다. 큰 유리창을 통해 햇살이 들어오는 방에서 천을 깔고 사과 한 알이 말라 비틀어질 때까지 매일 작업에 몰두했던 그를 떠올려볼 수 있다.

1902년부터 생을 마감한 1906년까지 아틀리에에서 나와 15분만 걸으면 생 빅투아르 산이 보이는 지점에서 그 풍경을 캔버스에 담던 그는 이 산을 주제로 한 작품만 유화 44점, 수채화 43점을 남겼다.

이어 고흐의 작품 약 300점이 탄생한 아를을 찾아 〈별이 빛나는 밤The Starry Night〉(1889)이 탄생한 론강을 걷고, 그의 작품에 등장하는 랑글루아 다리를 찾고, 그가 고갱과 살았던 노란 집을 찾아보고, 〈밤의 카페 테라스〉 배경이 된 카페 고흐의 테라스에 앉으면 풍경과 역사가 가득한 프랑스가 더욱 특별한 기억으로 남을 것이다.

## 프랑스 최초의 사립미술재단인 매그재단미술관

1930년대부터 재능은 있지만 덜 알려진 신진 작가들을 발굴하는 데 주력해온 컬렉터이자 딜러, 출판업자로 활동하던 매그 부부는 20세기 유명 예술가와 전후 현대 미술가의 작품 1만 3,000점을 소장하고 있었다. 당시 유럽은 2차 세계대전 이후 예술가들을 위한 미술관이 거의 없는 상태였다.

매그 부부는 작가들을 위한 재단과 현대 미술관의 필요성을 느끼고 있었는데 당시 문화부 장관 앙드레 말로Andre Malraux의 제안으로 니스에 프랑스 최초의 사립 문화재단을 설립하기로 한다. 그러자 부부와 친구였던 미로, 브라크, 칼더, 알베르토 자코메티Alberto Giacometti, 샤갈, 엘스워스 켈리Ellsworth Kelly 등이 자발적으로 나서서 재단 설립에 참여했다.

소나무 숲속에 자리한 매그재단미술관은 호안 미로의 스튜디오를 설계하던 건축가 서트Josep Lluis Sert가 1964년에 지었다. 백혈병으로 일찍 죽은 부부의 아들을 기리기 위해 아들의 이름을 따 지은 작은 예배당이 정문에 있다.

자코메티가 꾸민 외부 정원에는 그의 다양한 인물상이 있고, 호안 미로의 이름을 딴 정원에는 그가 직접 만든 미궁과 조각상이 곳곳에 있다. 조르주 브라크, 페르낭 레제, 샤갈은 미술관 벽을 장식하기 위한 모자이크 타일을 만들어 건물 벽과 야외 분수를 장식했다.

이 미술관은 피카소의 작품을 전혀 전시하지 않는 것으로 유명하다. 재단 측은 이에 대해 "피카소는 스스로 작품 마케팅을 잘 해낸 유명 작가이기 때문"이라고 했다. 매그 부부는 1969년부터 매그프로덕션을 운영하면서 예술가들의 생애와 작업 과정을 영화화하기도 했다.

2021년 10월부터 2022년 3월까지 대구미술관이 10주년 기념 해외교류전을 기획해 매그재단미술관과 '모던 라이프' 전시회를 열었다. 모더니즘을 주제로 양 기관의 소장품을 공동 연구하는 프로젝트의 일환이었다. 예술을 추구했던 양측 작가 78명의 대표작 144점을 선보였다.

**샤갈이 직접 건축에 참여한 마르크샤갈미술관**

샤갈은 생폴 드 방스를 제2의 고향이라 여기며 세상을 떠날 때까지 약 20년간 이곳에서 보냈다. 니스에 세워진 마르크샤갈미술관은 1973년 문화부 장관 앙드레 말로가 주도했고 샤갈이 직접 건축에 참여했다. 이 미술관은 『성경』과 종교에 기반을 둔 작품만 선별해 전시한다. 구약성서에 관한 유화 시리즈 17점 등 샤갈 작품 450점을 소장하고 있다.

이 미술관에서 샤갈이 직접 디자인한 〈푸른 장미La Rose Bleue〉(1964)라는 스테인드글라스가 볼 만하다. 규모는 아담하

고 외관은 단출하지만, 콘서트홀, 야외 수영장, 도서관 등이 있어 복합 문화 공간으로도 쓰이고 있다. 샤갈은 멀리서 바라본 마을의 전경을 담은 〈파란 풍경 속 부부Couple in a Blue Landscape〉(1969~1970)를 그렸는데 높이 솟은 교회당과 마을을 둘러싼 외곽 성벽 마을은 신비로우면서도 외로운 느낌을 준다.

**니스와 사랑에 빠져 직접 작품을 기증한 마티스미술관**

야수파의 거장으로 20세기를 대표하는 화가 앙리 마티스를 두고 작가 루이 아라공Louis Aragon은 이렇게 말했다.

"마티스의 창은 니스를 향해 열려 있다. 경이롭게 열린 창 너머에는 안경 너머 마티스의 눈동자처럼 파란 하늘이 있다. 거울과 거울의 대화가 펼쳐진다. 니스는 화가를 바라보고 화가의 눈에 투영된다."

1917년부터 1954년까지 니스에 거주했던 마티스는 세상을 떠날 때 이 매혹적인 도시에 작품을 기증했는데 이를 기반으로 1694년에 미술관을 개관했다.

마티스미술관은 니스의 고급 주택가인 시미에 언덕 위에 있다. 17세기에 지어진 로마풍의 오렌지색 건물은 이보다 큰 올리브나무 정원에 둘러싸여 있고 입구에는 로마 시대 유적지가 있다. 미술관에는 작가 본인이 기증한 회화·조각·소묘 등의

작품을 비롯해 마티스 부인이 기증한 작가가 살아생전에 쓰던 소품과 가구를 전시해놓았다.

미술관 외부는 물론 내부에서도 창밖으로 보이는 정원 중앙에 우뚝 선 대형 키네틱 조각은 알렉산더 칼더의 작품이다. 2023년 초에는 그의 작품에 영향을 받은 데이비드 호크니 특별전을 진행하는 등 마티스 작품 외에 설치 작품을 순환 전시도 한다.

### 고흐의 도시 아를에 있는 빈센트반고흐재단미술관

1888년 9월, 고흐는 "내가 더 못나고, 늙고, 아프고, 가난해질수록 나는 잘 배치된, 눈부시게 빛나는 훌륭한 색채로 복수하고 싶어진다"라는 글을 남겼다.

고대 로마 시대의 유적지를 흔하게 볼 수 있는 아를은 고흐가 죽기 직전인 1888년 2월부터 1889년 5월까지 거주한 도시로 그의 흔적으로 가득하다.

1983년에 설립된 빈센트반고흐재단미술관Foundation Vincent Van Gogh Arles은 〈카페 테라스〉의 모델이 된 포럼 광장의 반 고흐 카페Café Van Gogh와 함께 이 도시에서 가장 유명하다. 2014년 컬렉션과 함께 15세기에 지어진 흰 저택으로 이전한 고흐재단미술관은 고흐의 미술사적 업적과 도시의 흔적을 보존

하고자 설립했다. 암스테르담 반고흐미술관에서 대여해 온 그의 작품을 정기 전시한다.

아를은 고흐가 실제로 입원해 그림을 그렸던 장소로도 유명하다. 그는 아를을 떠난 지 얼마 되지 않아 자살로 생을 마감했지만 말이다. 에스파스 반 고흐Espace Van Gogh 병원 건물 내부에는 고흐의 삶과 예술 세계를 이해하게 해주는 문서와 작품을 다양하게 진열해놓았다. 외부는 관광객을 위해 〈아를 요양원의 정원Le jardin de le maison de santé a arles〉(1889)을 토대로 복구해놓았는데 입구에 걸린 실제 작품과 비교해볼 수 있다.

# 오스트리아 빈, 네덜란드 암스테르담

클림트, 실레, 고흐 컬렉션을 만날 수 있는 곳

오스트리아 빈은 약 100개 미술관이 들어선 복합예술문화지구 빈 MQMuseums Quartier가 있는 도시다. 합스부르크 왕가의 마구간 터를 개조한 이 거대한 미술관 지구에는 넓게 펼쳐진 광장을 중심으로 빈루트비히재단 현대 미술관 무목 MUMOK, 쿤스트할레 빈Kunsthalle Wien, 어린이 미술관 '줌', 댄스지구Tanzquartie, 빈건축센터, 젊은 예술가들을 후원하는 21지구 Qaurtier21 등이 들어서 있다.

## 클림트의 대표작을 만날 수 있는 벨베데레 궁전

바로크 건축 양식의 진수인 벨베데레 궁전Belvedere Palace은 합스부르크 가문에 헌신적이고 오스트리아 역사의 중요 인물이던 오이겐 폰 사보이 대공의 여름 별장이었다. 마리아 테레

지아 여왕이 왕족들을 위한 별궁으로 매입하면서 이탈리아어로 '아름다운 전망'이라는 뜻의 벨베데레가 되었다.

궁전은 상궁과 하궁으로 나뉘며, 그 사이에는 시민의 산책 공간이 된 유럽 역사상 중요한 프랑스식 정원이 있다. 전체가 유네스코 세계문화유산에 등재되었다. 상궁은 오스트리아 현대 미술품, 하궁은 중세·바로크 미술품으로 궁전을 미술관으로 사용하고 있다. 드가, 르누아르, 모네 같은 프랑스 인상파는 물론 '빈 모더니즘'(19세기 근대 사회에서 20세기 현대 사회로 넘어오는 문턱에서 생겨난 예술·철학 사상)을 대표하는 에곤 실레와 오스카 코코슈카의 작품을 동시에 감상할 수 있다.

컬렉션 하이라이트는 클림트의 대표작 〈키스The Kiss〉(1907)다. 4미터 이상의 크기에 특유의 황금빛 찬란한 색채로 절벽 위에서 키스하는 연인을 표현했다.

## 야경이 아름다운 국립미술관 알베르티나

합스부르크 왕가의 소장품과 유물을 전시하는 빈미술사박술관Kunsthistorisches Museum Vienna 인근에 고풍스러운 건물과 현대식 장식을 결합한 듯한 알베르티나미술관The Albertina Museum Vienna & The Albertina Modern이 있다. 이 미술관은 영화 〈비포 선라이즈〉(1996)의 배경으로 여행객들에게 유명하지만

큰 규모와 작품들로 현지에서도 인기가 많다.

알베르티나는 1805년에 세워졌다. 합스부르크 왕가의 마리아 테레지아 사위였던 알베르트 공이 브뤼셀에 있었던 소장품을 전시하면서 명성을 얻었다. 1919년 오스트리아공화국 정부가 이 건물과 소장품을 매입해 합스부르크 황실 도서관 소장품과 통합하며 알베르티나미술관이 되었다. 2차 세계대전 중 심하게 파손되었다가 건축가 한스 홀라인Hans Hollein이 외관과 천장을 리모델링해 2008년에 재개관했다.

2017년에는 에슬 컬렉션Essl Collection의 현대 미술품 1,323점을 기증받아 알베르티나 모던Albertina Modern을 착공했다. 현재 알베르티나와 알베르티나 모던은 판화 약 100만 점, 드로잉 약 6만 5,000점, 현대 미술작품 약 6만 점을 비롯해 광범위한 회화와 사진 등 유럽 미술작품을 소장하고 있다.

알베르티나미술관에 들르면 레오나르도 다빈치부터 피카소, 클림트, 실레는 물론 세잔, 렘브란트, 모네까지 시대와 장르를 넘나드는 작품을 만날 수 있다. 한때 귀족의 생활 공간이어서 그들이 쓰던 가구나 샹들리에 등이 남아 있어 당시 모습을 엿볼 수 있다.

대표작은 르네상스 시대 거장이자 북유럽의 다빈치라 불리는 알브레히트 뒤러의 판화들과 손 그림 습작이다. 특히 〈토끼Der Hase〉(1502)는 섬세함의 극치를 보여준다.

**에곤 실레 컬렉션을 만날 수 있는 레오폴트미술관**

레오폴트미술관Leopold Museum은 빈 MQ에서 가장 유명한 국립미술관이다. 오스트리아의 큰손 루돌프 레오폴트Rudolf Leopold, 엘리자베스 레오폴트Elisabeth Leopold 부부가 50년 동안 수집한 약 6,000점을 소장, 전시하고 있다.

클림트, 에곤 실레, 오스카 코코슈카 등 19세기 말부터 20세기 초까지 오스트리아 빈 분리파, 아르누보, 표현주의 작가들의 작품이 주를 이룬다. 특히 세계 최다 규모의 에곤 실레 미술관답게 그의 작품 약 220점을 소장하고 있다.

클림트와 동시대에 활동한 예술적 동지이자 그의 계보를 잇는 제자였던 에곤 실레는 16세에 빈미술아카데미에 입학할 정도로 천재적인 소질을 지녔었다. 기존의 아카데미 미술에 반기를 들고 빈 분리파의 일원으로 활동하며 성공을 거둔 인물이기도 하다. 1918년 스페인 독감으로 사망하기까지 28년간 그는 왜곡되고 과장된 육체로 표현한 자화상들, 인간의 죽음에 대한 공포와 성적 욕망을 담은 날카롭고 뇌쇄적인 눈빛의 누드화들을 그렸다. 반려자와의 이별의 아픔을 표현한 〈죽음과 소녀 Death and the Maiden〉(1915), 실레와 클림트가 함께 서 있는 모습을 나타내는 〈은둔자들Hermits〉(1912)은 후견인 클림트의 그늘에서 벗어나고자 했던 그의 모습을 담고 있다.

레오폴트미술관은 나치가 원래 소유자에게서 빼앗은

〈발리 노이칠의 초상Portrait of Wally Neuzil〉(1912) 때문에 12년간 소송을 거쳐 상속인에 약 160억 원을 배상하도록 합의에 맞닥 뜨린 적이 있었다. 그래서 미술관은 소장품 1점을 런던 소더비 경매에 출품해 작가 최고가인 약 426억 원에 낙찰, 해당 배상금 을 지불했다. 이 분쟁으로 오스트리아에서는 나치가 강탈한 예 술품을 반환하는 법까지 제정하는 사례를 낳았다.

## 세계 최대 고흐 컬렉션을 소장한 암스테르담 반고흐미술관

반고흐미술관Van Gogh Museum은 고흐의 드로잉과 스케 치를 포함해 약 700점 이상의 작품을 소장하고 있다. 고흐는 생 애 마지막 4년 동안 약 400점을 남겼으므로 세계 대표 미술관 에서 한두 점씩은 볼 수는 있지만, 〈고흐의 방〉(1888), 〈아이리 스〉(1890), 〈노란 집The Yellow House(The Street)〉(1888) 등은 이 미 술관에서 관람이 가능하다.

고흐의 생애를 시기별로 나눠 전시하고 있으며 〈감자 먹 는 사람들De Aardappeleters〉(1885)을 포함해 그가 좋아했던 목가 적인 작품들을 만날 수 있다. 대미는 그가 사망하던 해 2월에 조카의 탄생을 축하하며 그린 〈꽃 피는 아몬드나무〉다.

뒤늦게 화가의 길로 들어선 고흐는 미술 공동체를 꿈꾸 며 동생 테오의 도움으로 고갱의 그림을 1점 사주고, 생활비를

대주는 조건으로 프랑스 아를로 고갱을 부른다. 고흐는 고갱이 거주하던 페루에 해바라기가 많음을 생각해 그를 환영하는 의미로 〈해바라기〉 2점을 그려 작업실을 장식했다. 그러나 둘은 성격적으로도 작품적으로도 맞지 않았다.

아를에 온 지 두 달 만에 고갱은 전시회를 핑계로 그를 떠났다. 이후 고흐는 충격과 정신질환으로 귀를 자르고, 자화상을 그리며 이를 극복하고자 했지만 스스로 생레미의 정신병원에 입원한다. 정신병원에서 동생에게 미안한 마음을 담아서 작업하던 중 병실 내부에서 동이 트는 모습을 그린 강한 붓질이 돋보이는 〈별이 빛나는 밤〉이 탄생한다.

고흐는 옥수수밭에서 권총 자살을 시도한 후 이틀 만에 사망한다. 테오도 6개월 후 세상을 떠난다. 고흐는 인지도가 겨우 형성되기 시작한 37세에 세상을 떠났는데 생전에 판매한 그림은 오직 1점, 〈아를의 붉은 포도밭Red Vineyards at Arles〉(1888)이었다.

약 900통의 편지를 주고받으며 고흐의 평생 후원자였던 테오는 자기 아들이 형처럼 단호하고 용감하게 자라기를 바라는 뜻을 담아 빈센트 빌럼 반 고흐로 이름 지었다. 델프트공과대학을 졸업하고 엔지니어로 활동하던 그는 1962년 반고흐재단을 설립하고, 물려받은 고흐의 작품을 네덜란드 정부에 기증해 1973년 반고흐미술관을 개관했다. 그의 부인은 고흐와 테오

의 편지를 책으로 만들고, 둘의 무덤을 가까이 옮기는 등 노력을 기울였다.

## 네덜란드 회화 컬렉션이 풍부한 암스테르담국립미술관

암스테르담국립미술관Rijksmuseum Amsterdam은 여러 박물관이 모여 있는 뮤지움플레인Museumplein 지구에 있다. 1800년 헤이그에 있던 미술관을 1808년 암스테르담으로 이전하면서 공식 개관했는데, 17세기 네덜란드 황금시대 때 그린 회화를 다수 소장한 것으로 유명하다.

2023년 4월부터 6월까지 요하네스 페르메이르 회고전이 암스테르담국립미술관에서 열렸다. 역사상 최초이자 최대 규모였는데 페르메이르의 현존하는 작품 37점 가운데 일본·독일·미국·영국에 흩어져 있는 28점을 한곳에 모아 전시했다. 대표작 〈진주 귀걸이를 한 소녀〉는 스칼렛 요한슨이 주연한 동명의 영화로도 유명하며, 레오나르도 다빈치의 〈모나리자〉처럼 신비한 모습에서 '북구의 모나리자'로 불리기도 한다.

이 미술관에서는 대표작 〈야경 경비대Night Watch〉(1642년경)를 포함해 렘브란트 작품을 시기별로 만날 수 있다. 렘브란트는 광원 위치와 그에 따라 반사되는 인물, 풍경을 오래도록 관찰해 그려낸 인물이다.

# 대한민국 서울

프리즈의 첫 아시아 교두보인 서울, 아트 허브로 거듭나다

2023년 현재 우리나라 미술 시장은 더는 해외 미술작품이라면 피카소와 고흐로 통하는 곳이 아니다. 코로나19와 점차 강화되는 중국의 정부 규제로 서울이 홍콩에 이어 차세대 아시아 미술 시장의 허브로 급부상하고 있다. 서울은 홍콩과 도쿄, 싱가포르를 제치고 아시아에서 프리즈를 처음 개최하며 세계 미술계의 주목을 받았다. 이를 반증하듯이 프리즈 전시장에는 발 디딜 틈이 없을 정도로 대성황이었다.

**시대와 장르를 초월하는 융합 미술관인 리움미술관**

설립자 이건희의 성인 'Lee'와 미술관을 뜻하는 영어의 어미 '-um'을 합성한 리움Leeum Museum of Art은 건축가 3인이 1996년부터 8년간 협업해 설계하고, 2004년에 개관한 국내 대

"모든 물질적 사물들은 비물질적 상태를 지니고 있다"를 여실히 보여주는 리움미술관의
아니쉬 카푸어 작품

표 사립미술관이다. 하나의 미술관을 위해 동시대 최고의 건축
가들이 모인 것은 세계에서도 보기 드물다. 한마디로 리움은 건
축물 자체로도 중요한 현대 건축 컬렉션이다.

　　한강이 내려다보이는 한남동에 자연과 건축의 조화를
이루는 3개 미술관은 각각 과거, 현재, 미래를 상징한다. 마리오
보타Mario Botta는 흙과 불을 상징하는 테라코타 벽돌로 우리 도
자기의 아름다움을 형상화한 고미술 상설전시관 M1을 지었다.

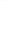

현대 미술 상설전시관 M2는 프랑스 건축가 장 누벨이 최초로 부식 스테인리스 스틸과 유리를 사용해 첨단을 표현했다. 입구에 위치한 동시대 중견 작가와 유망 작가를 소개하는 기획전시관 삼성아동교육문화센터는 네덜란드 건축가 렘 콜하스의 작품이다. 흔치 않은 블랙 콘크리트를 사용해 마치 공중에 떠 있는 듯한 미래적 건축 공간을 블랙박스로 구현했다.

2020년 이건희 회장이 세상을 떠나면서 약 40년간 수집해온 예술품 중 국내외 작품을 포함한 약 2만 3,000점을 국립중앙박물관과 국립현대미술관 등에 기증했다. 이로써 삼성은 우리나라 역사상 최대 규모의 미술품 기증 사례를 남겼다.

리움은 2021년 새로운 세대의 미술관으로 전환하고자 이서현 삼성복지재단 이사장이 운영위원장으로 부임하고, 전시 공간을 재단장해 '인간, 일곱 개의 질문Human, 7 questions'이란 주제로 국내외 작가 약 130점을 선보였다.

주요 소장품을 선보이는 상설전은 2014년 이후 처음이라 지금까지 전시하지 않았던 작품들을 대거 소개했다. 자코메티, 이브 클랭Yves Klein, 앤디 워홀, 데미안 허스트, 백남준 등 현대 미술사에 한 획을 그은 작가부터 최만린, 최욱경, 이승조, 이불 등 국내 작가와 로버트 어윈, 달리, 대니얼 그레이엄Daniel Graham 등 해외 작가들의 회화·조각·설치 작품이 조화를 이뤄 이전보다 젊고 새로워진 느낌이다.

한때 루이스 부르주아의 대형 거미 조각 〈마망〉이 있던 정원에는 아니쉬 카푸어와 알렉산더 칼더의 대형 설치미술 조형물이 있다.

아니쉬 카푸어는 장소 특정적 조각을 하는 조각가다. 인도에서 출생하고 영국에서 활동해 대형 추상 조각을 통한 '숭고함'을 주제로 동양 미술과 서양 미술의 간극을 연결하는 인물이다. 1990년 베니스 비엔날레에 영국을 대표하는 작가로 참가했다. 1991년 영국 최고 권위의 현대 미술상인 터너상을 수상해 MoMA를 비롯해 런던 테이트모던, 빌바오 구겐하임미술관 등에 소장되어 있다. 미국 시카고 밀레니엄 공원의 〈클라우드 게이트Cloud Gate〉(2004~2006)가 대중적으로 유명하다.

3개 미술관 건물 사이로 높이 솟은 아니쉬 카푸어의 〈큰 나무와 눈〉은 나뭇가지가 뻗듯이 76개의 서로 이웃한 스테인리스 스틸 구체로 만들었다. 표면에는 앞의 사물이 서로 반사되어 이 구체가 카푸어의 다른 작품들처럼 주위 환경을 반영하면서 형태와 공간에 대한 관계를 인식하게 하는 '눈'임을 유추할 수 있다.

카푸어는 현실과 신화의 영역을 넘나드는 릴케의 시 〈오르페우스에게 바치는 소네트〉의 첫 구절 "거기 나무가 솟아올랐노라 오 순수한 솟구침이여"에서 영감을 받아 이 작품을 제작했다. 그는 매일 참선과 독경을 한다. 자기 내면을 응시하고

수많은 갈등과 질문에 답하면서 이를 풀어내는 성찰을 통해 사물의 심층을 파고 들어가 또 다른 모습을 끌어낸다. 그는 조각의 물성을 뛰어넘는 정신적인 사유를 담아내는 것이 목표다. 그의 작품의 압도적인 규모와 특유의 표면 처리는 이처럼 우리를 지금까지 느껴보지 못한 낯선 감각의 세계로 이끈다.

**데이비드 치퍼필드 건축이 빛나는 아모레퍼시픽미술관**

아모레퍼시픽미술관APMA은 1979년 태평양화학 부설 태평양박물관으로 설립해 여성과 차를 주제로 한 고미술품을 수집하기 시작했다. 2002년 제주 오설록 티뮤지엄, 2004년 디 아모레뮤지움, 2009년 아모레퍼시픽미술관, 2018년 오산과 용인 미술관을 아모레퍼시픽그룹 용산 신사옥 미술관으로 통합해 서울의 랜드마크가 되었다.

해외 미술관의 한국관 지원에도 힘써 2007년 휴스턴미술관 한국관, 2008년 LACMA 한국관, 2010년 메트로폴리탄미술관 한국관에 소장품을 대여했다.

2008년부터 LACMA 한국관 확장과 우리나라 현대 미술품 구매를 위해 지속적으로 지원하고 있다. 고미술과 현대 미술을 아우르는 소장품 기획전시 진행은 물론 라파엘 로자너 해머Rafael Lozano-Hemmer, 바버라 크루거, 메리 코스Mary Corse 같

은 작가들을 국내에 앞장서 소개해왔다.

아모레퍼시픽미술관은 현대 문명의 특징을 날카로운 시선에 담는 독일 현대 사진의 거장 안드레아스 거스키Andreas Gursky의 전시를 국내 최초로 선보이기도 했다.

그는 필름 카메라로 촬영한 사진을 컴퓨터로 스캔해 편집하는 '디지털 포스트 프로덕션' 과정을 거친다. 촬영한 이미지들을 조합해 추상 회화나 미니멀리즘 조각의 특성을 더하고 실험적인 작품들을 통해 창조한 새로운 현실을 보여주는 것이다. 공장이나 아파트같이 현대 문명을 상징적으로 보여주는 장소를 포착해 거대한 사회 속 개인에 대한 통찰을 담은 대규모 작품들은 국내 관람객들에게 신선한 경험이었다.

2018년 '명상의 건축'으로 유명한 데이비드 치퍼필드가 아모레퍼시픽 용산 신사옥을 설계했다. 그는 2019년 웨스트번드그룹과 협력해 설립한 퐁피두센터 상하이 분관, 2022년에는 성수 크래프톤 신사옥 등 아시아에서도 프로젝트를 꾸준히 진행 중이다.

그의 건축은 차분하고 우아한 디테일이 돋보인다는 평을 듣는다. 그는 달항아리에서 영감을 받아 한국 도자기의 본질적인 아름다움과 역사적 미학을 표현하고, 건축 환경과 맥락을 존중하는 건축 스타일을 추구한다. 그 결과 아모레퍼시픽 사옥이 도시 풍경과 조화를 이루도록 설계했다.

건물 외부는 단순한 박스 형태의 직선적인 디자인이지만 내부는 외관의 절제된 실루엣과 달리 모든 방향으로 개방된 1층과 실내 광장 내 3개의 정원 등이 있다. 총 2만 1,500개의 수직 차양은 내적인 강인함을, 18미터에 이르는 층고에 쏟아지는 빛은 무게감 있는 공간을 완성시켜주었다.

사옥에는 기업 철학과 건물 디자인을 고려해 완공 수년 전부터 제작해온 대형 공공미술 2점이 세련된 건물과 완벽한 조화를 이룬다. 본사 바깥에 위치한 올라퍼 엘리아슨Olafur Eliasson의 〈오버디프닝Overdeepening〉(2018)부터 살펴보자.

덴마크 출신의 설치미술가는 지름 12미터의 미러 스테인리스 원반을 반원형 고리 2개가 지지하고, 지면에는 같은 크기의 원형 수반을 설치했다. 서로 얽혀 있는 원형으로 상이 무한히 반복되며 작품의 제목인 끝없이 이어지는 U자형 빙하 계곡을 연상시킨다. 거울과 수반의 표면 너머 공간이 무한히 확장되고 깊어지는 공간적 환영을 통해 보는 이들의 인식과 감각을 확장하는 데 초점을 두었다.

5층 루프가든 천장에는 레오 빌라리얼Leo Villareal의 〈인피니티 블룸Infinity Bloom〉(2017)을 설치했다. 그는 물의 흐름 등 자연의 움직임을 빛과 컴퓨터 프로그램을 통해 표현하는 미디어아트 작가다. 농구장 1.6배 크기의 LED 전광판이 매일 저녁 6시부터 8시까지 작가가 제작한 프로그램에 따라 2만 2,000개

의 LED를 통해 빛의 밝기, 방향, 속도, 지속 시간 등을 바꾸며 생명과 죽음, 자연의 생성과 소멸이라는 주제로 추상적 형상을 만들어낸다. 픽셀들이 만든 거대한 원은 작아졌다 커졌다를 반복하며 블랙홀 같은 형상을 이룬다. 작가는 시민들이 이 빛의 캠프파이어를 보면서 잠시나마 걱정을 잊고 따뜻한 에너지를 받기를 바랐다.

### 해외 현대 미술 소개에 앞장서는 스페이스K

코오롱의 문화예술재단 스페이스KSPACE K는 시각 예술의 흐름을 주제로 한 문화적 경험을 나누고자 2011년 코오롱 본사가 소재한 경기도 과천시에서 시작했다. 2021년 서울특별시 강서구 마곡동으로 이전하며 수준 높은 동시대 해외 현대 미술을 소개하는 데 주력하고 있다.

국내 예술 애호가들의 시야를 넓혀준 대표 전시로는 2011년 쿠바계 미국 작가 헤르난 바스Hernan Bas, 영국 출신 개념미술가 라이언 갠더Ryan Gander, 2022년 신 라이프치히 화파 네오 라우흐Neo Rauch와 로사 로이Rosa Loy 등을 꼽을 수 있다.

미국 마이애미 출신의 헤르난 바스는 명화·고전문학·영화·음악에서 영감을 받아 풍부한 상상력과 표현력을 바탕으로 장식적이면서도 낭만적인 분위기에 내면의 불안과 두려움

—
2023년 5월 우리나라 최초의 도나 후앙카 개인전이 열린 스페이스K

을 더한 작품들을 선보여왔다. 2000년대부터 로스앤젤레스 현대미술관, 베니스 비엔날레 등을 통해 알려졌는데 뉴욕 휘트니 미술관 등에 소장된 바 있는 인기 작가다.

2023년에는 볼리비아계 미국 여성 작가 도나 후앙카 Donna Huanca의 개인전을 통해 조각·설치·퍼포먼스 등 다양한 매체를 활용해 몰입감 넘치는 종합 예술 공간을 연출했다. 전시 오프닝 행사로 전신에 보디페인팅을 한 모델 둘이 공간을 배회하는 퍼포먼스를 했다. 모델의 신체가 남긴 흔적에 점토와 모래 같은 천연 재료, 플라스틱과 인조 가죽 같은 인공 재료를 혼합한 작품은 보는 이들에게 우리의 기억·감각·감정을 사회와 자연에 대한 통찰로 이어지게 하는 경험을 선사했다.

## 헤어초크 & 드 뫼롱의 첫 국내 건축인 송은

2021년 헤어초크 & 드 뫼롱이 우리나라에 처음 진행한 도산대로 프로젝트 송은SONGEUN은 1989년에 시작한 비영리 문화 기관이다. 취지는 '숨어 있는 소나무'라는 뜻의 이름에서 알 수 있듯이 국내 젊은 작가들의 활동을 지원한다. 2001년 ㈜삼탄 사옥에서 시작한 송은 갤러리는 매년 공모를 통해 작가들을 선정하고, 전시 공간과 도록 제작 등을 무상으로 후원한다. 우리나라 현대 미술의 미래를 이끌 신진 작가들을 발굴하고 지원하기 위해 송은미술대상을 제정하기도 했다.

2010년 청담동으로 이전한 송은아트스페이스는 국내외의 균형 잡힌 기획전시를 선보였다. 국내에서는 제대로 조명되지 않은 해외 작가들을 초대해 전시를 개최하거나 프랑스, 스위스, 이탈리아, 인도네시아 등의 젊은 작가와 큐레이터를 초대해 해당 국가의 현대 미술과 문화 전반의 흐름을 소개했다.

2010년 톰 웨슬만Tom Wesselmann 전시를 시작으로 2011년 구찌의 수장 프랑수아 피노 컬렉션, 2012년 레안드로 에를리치Leandro Erlich, 2013년 채프만 형제Jake and Dinos Chapman, 2023년 현재 율리 지그Uli Sigg 컬렉션까지 이어지고 있다. 스위스의 사업가이자 컬렉터인 율리 지그는 총 약 350작가의 작품 약 2,000점을 소장했는데 2012년에 이 컬렉션을 전부 홍콩 M+미술관에 기부했다.

# 영국 런던, 프랑스 파리

미술관과 갤러리로 가득한 도시 런던과 명실상부 예술의 수도 파리

프리즈는 1990년대 영국을 현대 미술의 최전선으로 이끈 일군의 실험적인 젊은 작가들의 작품을 선보이는 데서 시작했다. 당시 작가이자 큐레이터로도 활동한 데미안 허스트로 대표되는 yBa는 오늘날 영국을 대표하는 현대 미술사로 남기까지 숱한 파격과 논란을 몰고 다녔다.

당시 세계 최대의 광고회사를 운영하던 찰스 사치는 세상에 알려지지 않은 신진 작가들을 후원하며 사들이기 시작한 작품들로 오늘날 연간 120만 명이 관람하는 사치갤러리를 만들었다. yBa의 대표 주자인 데미안 허스트를 키운 화이트큐브 역시 '사방이 새하얀 공간'이라는 이름답게 작품에 집중하는 갤러리의 본질과 탁월한 기획력을 바탕으로 오늘날 영국을 대표하는 갤러리로 자리 잡았다.

영국은 보수적인 이미지가 있지만 앞선 사고를 한 덕분

—
2022년 프리즈 런던 기간 동안 미술관과 갤러리들이 자국 미술을 알리거나 주력하는 전시를 개최하면서 도시 전역이 문화예술 현장으로 활성화되고 있었다.

에 현대 미술이 발전할 수 있었다. 영국인들은 프랑스 인상파에 영향을 준 영국 근대 미술의 아버지이자 영국 회화의 자존심 윌리엄 터너Joseph Mallord William Turner에 자부심을 느낀다. 그의 이름을 딴 터너상은 1984년부터 테이트브리튼Tate Britain이 주관해오고 있다. 이 상은 정부의 예술 지원금이 줄어들자 개인 후원을 통해 현대 작가를 지원하고, 특히 아방가르드 작품들의 육성 방안으로 시작되었다.

테이트브리튼은 각설탕을 처음 만들어 큰 부를 얻은 19세기 영국의 기업가 헨리 테이트Henry Tate가 컬렉션한 영국 회화로 시작했다. 인상파를 비롯한 19세기 회화를 전시하기 위한 분관이 테이트모던이다.

터너상은 한 해 동안 가장 주목할 만한 전시나 미술 활동을 보여준 50세 미만의 영국 미술가(영국에서 활동하는 외국 출신 미술가와 외국에서 활동하는 영국 국적의 미술가를 총괄하는 의미)에게 수여한다. 매해 5월이면 후보 작가 4명을 지명하고, 10월부터 테이트브리튼에서 전시를 열어 12월 초에 논란이 될 만한, 도발적인, 예상을 뛰어넘는 충격을 주는 작가를 선정한다.

우리가 아는 데이비드 호크니, 데미안 허스트, 아니쉬 카푸어는 모두 터너상 수상자라는 공통점이 있다. 이렇듯 역대 수상자들은 모두 영국 현대 미술을 대표함과 동시에 세계 현대 미술사의 한 페이지를 장식하는 거장의 반열에 올라 터너상 역

시 영국 최고 권위의 현대 미술상으로 자리 잡았다.

현대 미술의 중심인 런던은 내셔널갤러리The National Gallery부터 월리스 컬렉션The Wallace Collection, 코톨드갤러리The Courtauld Gallery, 테이트모던, 헤이워드갤러리Hayward Gallery, 대영박물관, 빅토리아&알버트박물관V&A, 왕립미술아카데미RA까지 아트 스팟들이 무궁무진하다.

## 방치돼 있던 발전소를 리모델링한 테이트모던

2000년 템스강 아래 개관한 테이트모던은 방치돼 있던 발전소를 리모델링해 20년 만에 세계 최고의 현대 미술관으로 탈바꿈했다. 런던의 지역 불균형을 해소해 성공적인 도시 재생 사례로 손꼽힌다.

2016년 10층짜리 신관을 개관하며 전시 공간을 확장한 테이트모던은 현재 본관과 신관에서 1900년대부터 현대까지의 대표 작품을 전시한다. 신관 10층에는 런던 전체를 내려다볼 수 있는 전망대가 있어 인기다. 정기적으로 터빈홀에서 세계에서 가장 주목받는 현대 미술 작가의 전시를 개관해 매해 이슈다.

테이트모던은 2019년 연간 방문객이 600만 명에 달하는 대영박물관을 제치고 세계에서 방문객이 가장 많은 미술관

이 되었다. 이런 테이트모던의 인기는 1990년대 이후 영국 아트 마켓의 확장에 영향을 끼쳐 세계 대표 갤러리들이 런던에 집결하는 바탕이 되기도 했다.

**서양 미술의 흐름을 한눈에, 내셔널갤러리**

국립중앙박물관에서 기획한 내셔널갤러리 명화전 '거장의 시선, 사람을 향하다'가 2023년 6월부터 10월까지 열렸다. 르네상스 시대부터 인상주의 회화까지 서양 미술의 흐름을 한눈에 살펴볼 수 있는 2023년의 대표적인 전시였다. 고흐, 고갱, 모네, 르누아르, 렘브란트, 라파엘로 등 거장들의 명화 52점을 관람객들에게 소개했다.

1824년 영국 정부가 은행가 존 앵거스타인Jonhn Julius Angerstein의 소장품 36점을 구매해 공개하면서 설립한 내셔널갤러리는 현재 트라팔가 스퀘어에 13세기 중엽부터 20세기 초반까지 서양 미술의 걸작 약 2,300점을 소장하고 있다. 2차 세계대전 중 비어 있는 미술관에서 음악회를 여는 등 대중의 위로가 되었던 약 200년의 역사를 자랑하는 곳이기도 하다.

내셔널갤러리의 현재 건물은 1832년부터 1838년에 걸쳐 윌리엄 윌킨스가 지은 건물로 4번의 확장 공사를 했다. 1991년 문을 연 샌즈베리관이 추가되어 총 4개 전시관이 있다. 연대

순으로 작품을 전시 중이며 샌즈베리관은 얀 반 에이크, 보티첼리 등 1260년부터 1510년까지의 작품, 서관은 한스 홀바인 등 1510년부터 1600년까지의 작품, 북관은 카라바조, 렘브란트, 벨라스케스, 페르메이르 등 1600년부터 1700년까지의 작품, 동관은 윌리엄 터너, 고흐, 세잔 등 1700년부터 1900년까지의 작품을 전시하고 있다.

## 최고의 유럽 미술 컬렉션을 소장한 월리스 컬렉션

월리스 컬렉션은 개인적으로 손꼽는 런던 도심 속의 보석 같은 장소다. 19세기 유럽 최고 부자 중 한 명이던 하트퍼드Hertford가 4대 후작과 그의 대를 이은 월리스 경Sir Richard Wallace이 생의 대부분을 프랑스에 거주하면서 수집에 열중한 18세기 유럽의 회화와 조각을 기반으로 하고 있다.

1897년 부인이 이를 국가에 기증했는데 1900년에 마구간, 마차 보관소, 흡연실 등을 전시실로 개조해 국립미술관으로 대중에 공개했다.

컬렉션 매매는 물론 대여조차 금지했으므로 프랑스에서도 보기 힘든 최고 수준의 18세기 프랑스 미술품을 소장하고 있다. 로코코 미술의 대가 프라고나르의 〈그네L'escapolette〉(1767), 18세기 프랑스 귀족 문화를 화폭에 옮긴 프랑수아 부셰

월리스 컬렉션은 전시실마다 벽지 색상이 다르다. 1층은 빨간색 벽지로 도자기·식기류·흉상 등 장식미술품을, 2층은 파란색 벽지로 유럽 회화 등 주요 컬렉션을 볼 수 있다.

François Boucher의 〈퐁파두르 부인Madame de Pompadour〉(1759) 등이 대표 소장품이다.

이외에도 17세기 네덜란드 회화, 프랑스 가구, 도자기뿐 아니라 무기, 갑옷 등 다양한 장식미술과 이탈리아 화가 카날레토, 영국의 풍경화가 토머스 게인즈버러Thomas Gainsborough, 영국의 초상화가 조슈아 레이놀즈Joshua Reynolds 등의 작품도 전시하고 있다.

## 마레 지구의 대표적인 명소 파리 피카소미술관

프랑스 파리를 중심으로 활동한 피카소. 20세기 가장 위대한 예술가로 추앙받는 그는 스페인 말라가에서 미술 교사의 아들로 태어나 15세에 거의 모든 화풍을 배우고 독일 쾰른과 스페인 바르셀로나를 거쳐 마드리드의 프라도국립미술관에서 공부하는 등 어린 시절부터 두각을 나타냈다.

1902년 21세가 된 피카소는 파리로 건너가 마티스 등 예술가들과 교류하며 입체주의를 탄생시켰다. 청색 시대(1901~1904), 장미 시대(1904~1906), 흑백 시대(1906~1907), 입체파(1907~1915) 등 노년까지 끊임없는 화풍의 변화를 꾀한 그이기도 하다. 장르도 회화에만 머무르지 않고 세라믹과 조각 등 다양한 활동을 하며 대표작으로는 피카소의 다섯 번째 연인의 초

상화를 남겼다.

일찍부터 성공한 피카소는 다수의 작품을 팔지 않고 소유하고 있었다. 그가 1973년 사망하면서 유족은 엄청난 상속세를 감당하는 대신 작품 기증을 선택했다. 프랑스 정부는 피카소의 회화·조각·크로키 총 4만 점 중 약 5,000점과 그가 평생 수집한 드가와 마티스 등 인상주의 화가들의 작품을 전시할 공간을 물색했다.

그렇게 파리 피카소미술관Musée Picasso-Paris은 1985년 마레 지구에 소재한 17세기 역사적인 건축물인 살레 저택을 5년에 걸쳐 리모델링해 재개관했다.

### LVMH그룹 오너 베르나르 아르노의 루이비통재단미술관

LVMH그룹 회장 베르나르 아르노Bernard Arnault는 1980년대까지만 해도 미술에 관심이 없었다. 그가 본격적으로 현대 미술을 수집하기 시작한 시기는 1997년 디자이너 마크 제이콥스Marc Jacobs를 만나면서부터다. 그는 명품 경영의 열쇠는 현대 미술에 있다며 예술 컬렉션에 뛰어들어 개인 컬렉션과 별도로 기업 컬렉션도 독려했다. 2006년에는 루이비통재단을 설립해 대형 설치 작품과 미디어아트 등 개인이 수집하기 어려운 작품을 중점적으로 컬렉팅하고 있다.

프랑크 게리가 돛단배 드로잉을 제시한 지 13년 만에 파리시와 지역 주민들의 논의를 거쳐 2014년 불로뉴 숲에 최첨단 기술과 특허로 완성한 '항해하는 유리 범선' 루이비통재단미술관을 설립했다.

2001년 그가 빌바오 구겐하임을 방문한 후 본격적인 예술 사업의 막이 올랐다. 2014년 개관한 루이비통재단미술관 Fondation Louis Vuitton은 11개 전시실에서 현대 미술과 예술가, 동시대 미술 작가에게 영감을 준 20세기 작품을 중심으로 특별전과 동시대 미술 전시를 순환 개최하고 있다. 350석 규모의 오디토리움에서는 세계적인 음악가들과 루이비통이 후원하는 마스터 클래스를 진행하는 등 지역의 랜드마크로 거듭났다.

　　루이비통재단미술관은 앤디 워홀, 이브 클랭, 앙리 마티스, 무라카미 다카시의 작품을 다수 보유하고 있다. 프랑크 게

리의 건축 그 자체와 소장품 전시, 기획전을 통해 더 많은 대중이 예술과 소통할 수 있도록 노력을 기울이고 있다. 개관 이래 프랑스와 세계에서 700만 명 이상의 관람객이 방문했다. 그 바탕에는 미술관이 자체 소장품 전시 외에도 세계 유수 국공립 기관과 사립 기관, 미술관과 박물관, 문화예술재단과의 파트너십을 통해 국제적인 프로젝트를 전개한 것이 한몫했다.

루이비통재단미술관은 파리 외에도 프로젝트 일환으로 서울, 도쿄, 뮌헨, 베니스, 베이징, 오사카에 에스파스 루이비통 Espace Louis Vuitton이라는 공간에서 베르나르 아르노의 컬렉션 소장품을 무료로 전시하고 있다.

루이비통 메종 서울은 18세기 건축인 수원 화성에서 영감을 받아 프랑크 게리가 설계했다. 4층의 에스파스 루이비통에서 알베르토 자코메티, 앤디 워홀, 알렉스 카츠 등 굵직한 작가들의 전시를 개관해 좋은 반응을 얻었다.

2022년 가을, 루이비통재단미술관에서는 프랑스를 대표하는 인상파 화가 모네의 전시를 미국을 대표하는 여류 추상화가 조안 미첼Joan Mitchell과 함께 파리에 모인 세계 주요 컬렉터들을 대상으로 선보였다.

2023년 6월부터 8월까지 앤디 워홀과 바스키아의 관계를 조명하는 '바스키아×워홀, 4개의 손으로 그린 그림 PAINTING FOUR HAND' 전시를 열기도 했다.

## 부르스드코메르스와 피노 컬렉션

2021년 개관한 부르스드코메르스피노미술관Bourse de Commerce-Pinault Collection은 구찌, 생로랑, 보테가 베네타, 크리스티 경매사 등을 소유한 케링그룹과 투자지주회사인 아르테미스Artémis 창립자이자 슈퍼컬렉터인 프랑수아 피노가 설립한 사립미술관이다.

퐁피두센터와 루브르박물관에서 약 5분 거리에 위치한 이 미술관에서는 프랑수아 피노의 현대 미술 컬렉션을 전시한다. 개관전은 피노 컬렉션의 소장품전으로 진행했고, 연간 12회의 기획전시는 물론 대규모의 프로젝트를 보여줄 수 있도록 전시 공간을 고안했다.

증권거래소를 뜻하는 부르스드코메르스는 대규모 프로젝트에 적합한 모듈식 전시 공간에 회화·사진·설치·조각·비디오를 포함한 다양한 규모와 매체의 작품을 효율적으로 보여줄 수 있다.

그의 첫 컬렉션은 후기 인상파 작품이었으나 이후 동시대 미술에 집중했다. 이를테면 스위스 출신의 현대 미술가 우르스 피셔Urs Fischer의 녹아내리는 동상, 영국의 개념미술가로 벽 속에 작은 쥐를 설치하는 라이언 갠더, 헬륨가스로 채워진 돌고래 풍선이 가득한 공간을 만든 설치 작가 필립 파레노Phillippe Parreno 등 동시대 인기 작가들의 작품을 선보였다.

고전주의 양식의 건물이 길게 늘어선 레 알 지역에 자리한 상업거래소는 150년 넘게 프랑스 경제의 상징이었다. 19세기 네오클래식 건물인데 중앙의 넓은 홀과 화려한 유리 돔이 특징이다. 이곳은 곡물과 다른 상품의 거래를 협상하는 장소로 쓰이다가 20세기 후반에는 파리 상공회의소로 바뀌었다.

이 역사적인 건물의 복원과 향후 50년간의 운영권을 제안받은 프랑수아 피노는 오랜 파트너인 안도 다다오에게 건축은 과거, 현재 그리고 미래를 잇는 작업인 만큼 상업거래소 건물 벽에 고스란히 새겨진 도시의 기억을 간직하도록 기존 구조를 살리면서 현대 미술 전시에 알맞은 공간 창조를 부탁했다.

안도 다다오는 철저한 고증과 특별히 구성한 과학위원회의 자문 아래 3년간 재단장 작업을 진행했다. 자연광을 최대한 활용하고 5대륙 간 무역을 찬양하는 19세기 벽화가 있는 화려한 돔의 로톤다를 살리면서 판테온에서 영감을 얻어 기획한 높이 9미터, 지름 30미터의 실린더형 콘크리트 벽을 세웠다. 외관의 옛 모습과 내부 난간, 기둥 등을 살리면서도 현대적인 건축미를 갖춘 현대 미술관으로 거듭나도록 고려했다.

건물 1층과 2층은 아틀리에와 전시 공간, 지하 2층은 오디토리움과 스튜디오, 3층은 레스토랑과 카페 등이 있다. 내외부 가구 디자인은 로난과 에르완 부흘레Ronan and Erwan Bourolle 형제가 맡았다. 현대 미술의 흐름을 살필 수 있는 전시회는 물

론 컨퍼런스·콘서트·명상·공연 등을 진행하며 교육적 기능까지 있는 피노 컬렉션은 미술관 그 이상이다.

### 프랑스 최초의 기업문화재단인 까르띠에현대미술재단

까르띠에현대미술재단은 1984년 당시 까르띠에 CEO 알랭 도미니크 페랭Alain Dominque Perrin이 세자르 발다치니Cesar Baldaccini의 제안으로 파리에 설립한 최초의 기업 현대 미술 지원 재단이다.

브랜드와 재단의 활동을 철저히 분리해 동시대 젊은 예술가들을 발굴하고 활동 공간 마련을 목적으로 프랑스의 예술 후원법의 모태가 되었다는 점에서도 중요한 곳이다. 재단은 매년 40세 미만의 세계 각국 역량 있는 신진 작가들에게 숙식을 제공하고 전시회를 열어준다.

까르띠에현대미술재단은 파리 예술의 전성기 역사를 담고 있는 몽파르나스에서 멀지 않은 14구에 있다. 건축가 장 누벨은 건물을 유리로 덮었고, 주변에 작은 정원을 만들었다. 유리 벽면 덕분에 공간 전체가 빛으로 가득 차고, 극장식 식물원 구조의 정원은 도심에서 자연을 즐길 수 있도록 디자인했다.

재단은 현재까지 세계 350여 작가를 발굴해 2,000점 이상의 작품을 선보였다. 특히 1960년 이후 작품들을 주로 수집

해왔다. 우리나라 올림픽공원의 〈엄지손가락〉(1988)으로 알려진 프랑스 조각가 세자르 발다치니나 하나은행 광고에 쓰인 빨간색 대형 〈화분Le Pot〉(1963)으로 친숙한 장 피에르 레이노Jean Pierre Raynaud 등이 대표적이다.

까르띠에현대미술재단 관장인 에르베 샹데스Hervé Chandès는 재단의 컬렉션 철학을 구상 단계부터 탄생까지 함께 호흡한 작품만 구매 소장한다는 원칙을 고수하고 있다. 예술과 건축은 물론 환경부터 사회학, 수학까지 미술관에서 잘 다루지 않는 주제에 주목해 현대 예술의 모든 분야를 넘나들며 장르 간의 융합을 꾀하고 있다.

설치미술가 이불 역시 초기 동양인 여성으로서의 한계와 맞서 싸워가던 1990년대를 거쳐 2007년 까르띠에현대미술재단 개인전을 통해 세계적인 인지도를 얻고 호평을 받았다. 2021년에는 데미안 허스트가 예술가로 고민해온 회화 신작 '벚꽃 시리즈' 전시를 통해 인상주의와 점묘법, 액션 페인팅에서 영감을 받은 두꺼운 붓 터치로 아름다움, 삶과 죽음을 주제로 관람객들과 소통을 시도했다.

2016년 까르띠에현대미술재단은 아시아 최초로 34년간의 컬렉션을 서울시립미술관에서 선보였다. 'Highlights' 전시는 세계적인 현대 미술 작가들의 앞선 컬렉션을 경험할 수 있는 계기가 되었다. 이 전시는 현대 미술에 대한 국내 젊은 세대의

목마름을 해소하는 것은 물론 자칫 난해할 수 있는 현대 미술에 쉽게 다가갈 수 있도록 무료로 개방했다.

소셜미디어를 통해 인기리에 회자된 론 뮤엑Ron Mueck의 초대형 극사실주의 조각은 남녀노소를 불문하고 현대 미술에 가까워지는 계기가 되어 서울시립미술관 역사상 당일 최다 관람객이라는 기록을 남겼다.

# 중국 상하이

중국 기업가들의 규모 있는 현대 미술 컬렉션과
젊은 컬렉터들이 만든 아트 페어

---

상하이는 매년 11월 초 웨스트번드 아트 앤 디자인, Art021 아트 페어를 개최하며 아시아 지역 미술 애호가들의 발길을 끈다. 여기에 룽미술관, 유즈미술관, 우리나라 단색화 전시가 열렸던 바오룽미술관 등 대규모 사립미술관은 물론 이탈리아 밀라노와 베니스에 미술관을 둔 프라다가 상하이 중심가에 자리한 롱 자이에 이어 퐁피두센터 상하이 분관까지 홍콩을 대신하는 아시아 미술 중심으로 떠올랐다. 코로나19로 한동안 조용한 모습이었지만, 대규모 전시들을 유치하며 다시 떠오르는 모습을 기대해본다.

## 중국의 구겐하임을 꿈꾸는 룽미술관

상하이 출신의 대부호 류이첸劉益謙과 왕웨이王薇가 해외

작품들을 중국에 소개하기 위해 설립한 사립미술관이다. '룽'은 중국어로 '용'을 뜻한다. 젊은 시절 경매회사에서 경력을 쌓은 왕웨이가 관장이다. 남편에게 "주식은 싼 것을 사고 미술품은 비싼 것을 사야 한다"며 "미술품 수집에는 주제가 있어야 한다"는 신념으로 주제별 컬렉션을 한다. 룽미술관을 중국의 구겐하임으로 만들고자 하는 설립자의 포부는 세계 미술계의 관심을 받을 만하다.

류이첸은 2008년 경제 위기로 미술 시장이 주춤한 시기에 중국과 홍콩에서 열린 각종 경매에서 골동품, 서화, 현대 미술 등을 기록적인 금액에 낙찰받았다.

2015년 뉴욕 크리스티 경매에서 모딜리아니의 〈누워 있는 나부Nu couche〉(1917)를 1,972억 원에, 2016년 홍콩 크리스티 경매에서 15세기에 제작한 명나라 실크 자수 탱화를 516억 원에 사들인 일화는 유명하다.

룽미술관은 상하이에 두 곳의 미술관을 두고 있는데 2012년 개관한 푸둥浦東관은 중국 혁명기의 예술작품을, 2014년 개관한 푸시浦西관은 근현대 미술작품을 주로 전시한다. 2016년에는 쓰촨성에 충칭관을 개관했다. 푸시관(웨스트번드관)은 유즈미술관 등 현대 미술관이 집중된 지역에 자리하고 있어 해외 유명 작가의 개인전이나 세계 현대 미술을 주제로 한 기획전을 한다. 중국 작가들과 쿠사마 야요이, 트레이시 에민Tracey

Emin, 오노 요코 등 13개국 104명이 참여한 세계 최초의 대규모 여성 작가 그룹전은 물론 루이스 부르주아 등의 전시를 꾸준히 하는 곳이다.

### "작품은 공공과 나눌 때 가치가 있는 법", 유즈미술관

유즈미술관은 2014년 세계적인 현대 미술 컬렉터 톱 10으로 꼽힌 중국계 인도네시아 기업가 부디 텍Budi Tek이 설립했다. 부디 텍은 "미술관의 어원은 생각하는 집이다. 관람객이 찾아와 문화와 철학 전반을 생각하게 만드는 게 우리의 사명"이라고 말한다.

2004년부터 10년 남짓한 기간에 수집한 1,500점 이상의 컬렉션을 기반으로 2006년 자카르타에 첫 유즈미술관을, 2014년 상하이 웨스트번드 인근에 두 번째 유즈미술관을 개관했다.

비행기 격납고로 쓰이던 곳을 개조한 유즈미술관은 카우스, 자코메티, 앤디 워홀 등 수준 높은 전시를 열어 주목받았다. 현대차와 협업해 아트 앤 테크놀러지 프로그램을 운영하고 있으며 LACMA와도 협업을 맺어 중국 최초로 회화·조각·도자기·설치 작품 외에 직접 컬렉션한 음반 100장, 미발표작 드로잉 700여 점도 선보인 나라 요시토모 전시를 열기도 했다.

2015년 세계적인 미디어 아티스트 그룹 랜덤 인터내셔 널Random International의 '레인룸Rain Room' 전시는 비가 내리는데 관람객이 젖지 않고 비 내리는 방을 걸을 수 있었다. 3D 카메라와 동작 감지 센서들이 관람객의 움직임을 파악해 빗줄기를 차단하는데, 과학과 예술을 접목한 전시였다.

주요 소장품으로는 황용핑黃永砅, 장샤오강張曉剛, 쉬빙徐冰 등 중국 현대 미술 작가와 한국 작가로는 최우람이 있다.

**브랜드 철학과 현대 미술에 대한 열정이 만든 프라다 롱 자이**

프라다는 프랑스 조계지를 비롯한 역사적 건축물을 대거 보유한 상하이의 랜드마크이자 정부 소유 문화유산인 롱 자이를 10년간 문화공간으로 임대했다. 밀라노와 베니스의 유서 깊은 건물을 재건축하면서 쌓은 노하우를 이용해 7년간의 복원 끝에 2017년 선을 보였다.

롱 자이는 중국의 밀가루 왕으로 유명한 사업가 융총징 Yung Tsoong-King이 가족과 함께 거주하며 지역 명사들의 파티 장소로도 유명하던 공간이다. 당시 유행했던 빨간 돔 지붕과 아름다운 정원에 전통과 아르데코 장식을 혼합시켜 현대적인 디자인을 자랑한다.

하지만 2차 세계대전 후 사업에 지장이 생긴 그는 가족

들과 홍콩으로 떠났고 한 달 만에 사망했다. 프라다는 당시 유행에 따른 복원을 위해 이탈리아 현지와 중국 장인들을 총출동시켜 저택 내 장식물을 복원했다. 전 소유주가 사회적 지위를 나타내기 위해 제작한 파티장의 69개 아르데코 양식의 스테인드글라스 창은 1940년대 독일 대성당의 스테인드글라스 창과 동일한 소재의 유리잔을 찾아 대체했다. 반짝이고 투명한 분위기의 섬세한 에나멜 타일은 손상되고 분실되기도 했지만 1,600개를 재현했다.

# 미국 마이애미

남미 부동산 재벌들의 컬렉션과
미국 동부 최대 규모 아트 페어인 아트 바젤 마이애미비치

약 200개 이상의 갤러리가 참여하는 아트 바젤 마이애미비치Art Basel Miami Beach는 2022년에 20주년을 맞이했다. 마이애미비치는 세계 컬렉터가 집결하는 아트 바젤 외에도 바닷가 텐트에서 파란 바다와 작품을 동시에 관람할 수 있는 다수의 위성 페어들, 남미계 이민자 컬렉터들을 중심으로 지역 사회메가 컬렉터들이 힘을 모아 설립한 일련의 미술관들을 볼 수 있다. 불모지에서 일군 미술계의 성공 사례들은 한마디로 기대 그 이상이다.

이들은 개인 컬렉션을 대중과 공유하는 일에 그 어떤 지역들보다 적극적이다. 공공 미술관에 아낌없는 재정 후원을 하고, 예술가 레지던시를 운영하며, 지역 작가들을 소개하는 플랫폼 형성에도 기여하고 있다. 그래서 아트 바젤을 보려고 마이애미를 방문한 이들은 아트 페어에 그치지 않고, 마이애미 내 다

양한 문화를 받아들일 수 있다.

우고 론디노네Ugo Rondinone의 〈마이애미 마운틴〉이 먼저 반겨주는 콜린스 공원에 자리한 바스미술관Bass Museum과 페이스갤러리에서 육성하는 팀 랩 등을 선두로 하는 다양한 몰입형 미디어아트 체험 전시관 슈퍼블루Superblue 역시 마이애미비치만의 볼거리다.

최근에는 낙후 지역이던 디자인 디스트릭트Design District를 개발해 럭셔리 브랜드 부티크와 고급 레스토랑, 디자인 가구 숍 등 세련됨이 가득한 거리로 되살아났다.

**아트 바젤 마이애미비치 설립의 조력자 루벨미술관**

루벨미술관Rubell Museum Miami을 만든 도널드 루벨Donald Rubell, 메라 루벨Mera Rubell 부부는 50년간 작품이 탄생하는 창작의 산실을 찾아 작가와 대화를 나눈 후 그림을 수집한다는 원칙을 바탕으로 컬렉션을 해왔다. 작품 평가는 물론 작가의 됨됨이와 철학 등을 알아야 한다는 신념 때문이다.

예술과 무관한 삶을 살았던 메라 루벨은 나치 체제에서 탈출한 폴란드 부모에게서 태어나 12세 때 영어 한마디 하지 못하는 상태로 뉴욕 브루클린에서의 삶을 시작했다.

1960년대 의대생이던 도널드를 대신해 메라는 교사로

—
"전통에서 고독한 경계로 이어지고 있는 것을 표현했다"는 우고 론디노네의 〈마이애미 마운틴〉. 이 작품은 아트 바젤 마이애미비치의 상징이자 지역의 랜드마크로 자리 잡았다.

일하며 번 주급의 25%인 25달러로 작품을 구매했다. 예산이 턱없이 부족해 신진 작가들에 주안점을 두고 아틀리에를 직접 방문해 작품을 구매했다. 부부는 현재 세계적인 인기를 누리는 조지 콘도 같은 작품을 1980년대에 컬렉션 할 수 있었다. 이윤을 위한 리세일을 하지 않아 현재 재단에서 부동산 투자를 통해 번 돈을 바탕으로 1,000명의 작가 7,200점 이상의 작품을 소장하기에 이르렀다.

　　루벨 부부를 예술로 이끈 인물은 1975년 앤디 워홀, 키스 해링, 케니 샤프Kenny Scharf 등 언더그라운드 예술가들이 즐

루벨 컬렉션의 쿠사마 야요이와 키스 해링의 〈무제Untitled〉(1981)

겨 찾았던 클럽 '스튜디오54'를 운영한 스티브 루벨Steve Rubell 이다. 도널드 루벨은 수많은 작가와 교류했던 스티브 루벨의 영향을 받았고, 그의 유산을 컬렉션 바탕으로 삼았다.

    1990년대 초 뉴욕에서 마이애미로 근거지를 옮긴 부부는 마약과 불법 무기를 몰수해 보관하던 낡은 건물을 싼값에 매입해 루벨 패밀리 컬렉션을 대중에 공개하고, 아트 바젤 마이애미비치를 조직위원회와 함께 출범시키기도 한다. 재능 있는 작가들을 발굴하고 순회 전시를 기획하면서 2005년에는 스털링 루비Sterling Ruby, 오스카 무리요Oscar Murillo 등으로 영역을 넓혀가며 이들을 위한 레지던시 프로젝트를 6개월간 했다.

12년에 걸쳐 중국의 혹한 속에서 약 100개 아틀리에를 방문해 2014년 아이웨이웨이Ai Weiwei를 필두로 28명의 중국 작가 특별전을 아트 바젤 마이애미비치 기간에 기획했다. 2019년 현재의 루벨미술관을 개관하면서 작가 100명의 작품 약 300점을 소개했다. 2022년에는 럭셔리 브랜드와의 협업을 위해 레지던시 프로젝트를 거친 케네디 얀코Kennedy Yanko 같은 신진 작가를 스위스 아트 바젤에서 소개해 세계적으로 주목을 받게 하는 데 일조했다.

## 라틴 미술 하면 맨 먼저 떠오르는 페레즈미술관

도시 경관과 잘 어우러지는 야자수를 연상시키는 페레즈미술관Pérez Art Museum Miami은 1984년에 설립한 이후 마이애미미술관Museum Art Miami으로 운영되었다. 2013년 쿠바 출신 이민자이자 마이애미 부동산 왕 호르헤 페레즈Jorge M. Pérez가 자신의 컬렉션 중 수백 점을 기증하고, 추가로 수천만 달러를 기부하면서 헤어초크 & 드 뫼롱의 건축물로 이전했다. 페레즈미술관 마이애미로 시작하게 된 경위다.

2019년 마이애미의 도매업, 산업 지구이자 노동 계급 주민이 많은 지역에 미술관을 개관했던 페레즈는 부에노스아이레스에서 태어나 마이애미로 이민을 왔다. 사업가였던 아버지

건축 비평가들로부터 "지난 20년 동안 미국에 지어진 미술관 중 최고"라는 평가를 받은
페레즈미술관
wikicommons

의 기질을 물려받아 불모지였던 1970년대 마이애미에 저소득
층을 위한 주택분양 임대사업을 시작했다. 이후 고급아파트 건
설을 통해 큰 부를 축적한다.

　　동시에 책과 미술관을 사랑했던 어머니의 영향으로 페
레즈는 아트 컬렉팅에 빠져들었다. 대학 시절 기숙사 친구들과
의 포커 게임으로 딴 돈으로 만 레이의 석판화를 구매한 게 시
작이었다. 그는 아직도 그 작품을 사무실에 두고 평생에 걸친
예술품 수집에 대한 사랑을 떠올린다.

　　그런 그는 라틴아메리카 출신으로서의 뿌리를 잊지 않
기 위해 중남미 미술 컬렉션을 집중적으로 수집했는데 프리다
칼로, 페르난도 보테로Fernando Botero 등의 소장품을 미술관에

기증했다. 이제 그는 사명감을 덜어내고 자유롭게 그의 취향과 열정이 이끄는 동시대 미술 컬렉팅을 하는데 알렉스 카츠 같은 동시대 작가들의 작품을 발견하는 재미에 푹 빠져 있다. 매년 아트 바젤 마이애미비치 기간에 모두에게 공개하는 페레즈미술관의 DJ 파티는 많은 사람이 현대 미술에 가깝게 접근할 수 있는 또 하나의 기회다.

## 마이애미를 현대 미술의 도시로, 드라크루즈컬렉션미술관

드라크루즈컬렉션미술관De la Cruz Collection은 마이애미를 대표하는 쿠바 출신의 컬렉터 로사 드 라 크루즈Rosa de la Cruz와 카를로스 드 라 크루즈Carlos de la Cruz가 1980년대부터 수집해온 현대 미술 컬렉션을 전시하는 공간이다.

부부는 1970년대부터 마이애미에 거주하며 단순히 집을 장식하기 위한 컬렉팅을 시작했지만, 마이애미의 가장 영향력 있는 사업가이자 유통·제조업계 거물로서 대중과의 공유를 통한 현대 미술에 대한 대중의 인식 변화로 범죄 도시로 인식되던 마이애미의 이미지를 바꾸는 데 도움이 되고자 결심한다.

부부는 아트 바젤이 마이애미비치에 들어오기 전부터 세계 컬렉터들을 집에 초대해 수집품을 공개했다. 아트 바젤이 진출하자 지역 작가 전시를 기획하는 비영리단체 무어 스페이

스Moore Space를 설립했다.

2009년에는 마이애미 디자인 디스트릭트 내 ICA 마이애미미술관Institute of Contemporary Art Miami 근처에 드라크루즈 컬렉션미술관의 수준 높은 작품을 대중에 무료로 개방하고 있다. 지역 사회를 위한 문화 교육 기관의 역할을 위해 힘쓰고도 있다. 소장품은 쿠바 출신의 세계적인 작가 펠릭스 곤잘레스 토레스Félix González-Torres 같은 남미 미술부터 현대 미술까지 다양한 장르를 선보이고 있다.

# 인생의 단계마다 디딤돌이 되어준 예술, 그 본질에 관하여

많은 이가 아트 컨설턴트라는 내 직업을 낯설어한다. 잠재력 있는 작가를 발굴해 이를 대중에 소개하는 갤러리스트나 미술사적으로 주요한 작가의 전시를 기획하는 큐레이터와 달리 아트 컨설턴트는 컬렉터들이 수많은 국내외 작가와 작품 중에서 본인의 취향과 니즈, 예산에 맞는 작품을 찾아 꾸준히 컬렉션을 이어갈 수 있도록 조언해주는 역할을 한다.

미술관 수준의 컬렉션을 소장하고 발전시켜가는 규모 있는 기업 컬렉터들이 해외 미술관과 경쟁해 소장해야 하는 세계적인 작가들의 컬렉션을 할 수 있도록 돕고, 미술사에 남을 전망 있는 젊은 작가들을 추천해 이를 감상하게 되는 국내외 미술 애호가들의 수준을 한 단계 높이고, 우리의 문화적인 힘을 보여주는 사례가 될 수 있도록 하는 것 역시 주요 업무 중 하나다.

그래서 아트 컨설턴트는 직업 특성상 1년 열두 달 한 달이 멀다 하고 해외 주요 아트 페어 도시를 찾아 각 도시의 대표적인 미술관과 갤러리에서 수많은 전시 작가의 작품들을 만난다. 아트 페어에 참여하는 갤러리에서 소개하는 현대 미술 작가들의 작품에 관한 이해는 당연히 선행되어야 하며 이를 위해서는 작가가 받은 문화적 영향이나 성장 과정, 각국의 정치 사회적 흐름, 작가의 철학 등을 알아야 한다. 사전 스터디나 지식 없이 현대 미술에 다가가면 컬렉팅은커녕 감상 자체도 어렵고, 난해한 것으로 끝나기가 쉬운 이유다.

그런데 그러한 예술이 코로나19 시기에 밀레니얼 세대 컬렉터층이 수면 위로 드러나면서 이례적으로 그 어느 때보다 우리에게 급속하게 스며들었다. 갤러리스트나 아트 딜러의 숫자 역시 이즈음에 빠르게 증폭되었고, 트렌디한 지역에 카페나 멀티숍처럼 갤러리를 개관하는 일이 곳곳에 생겨났다.

삼청동 일대의 1세대 갤러리, 한남동과 청담동에 진출한 국내외 2세대 갤러리들과 함께 지역을 막론하고 곳곳에 생겨난 중소형 신규 갤러리들은 젊은 층을 중심으로 하는 국내 미술계의 새로운 취향과 넓어진 저변을 여실히 보여준다.

매년 늘어나는 아트 페어, 넘쳐나는 갤러리와 작품 속에서 어떤 작품을 소장해야 할지 컬렉팅 입문자로서 고민되는 이 시대에 아트 컨설턴트의 역할은 그 어느 때보다 중요한 듯하다.

미술사 학위를 기반으로 공신력 있는 갤러리나 미술관 등에서 상당 기간의 경험을 쌓은 이들은 미술에 입문하는 이들에게 갤러리, 아트 페어, 옥션 전반에 대한 시각을 넓혀줄 뿐 아니라 관심 있는 현대 미술, 동시대 미술에 대한 가치 평가를 해주고 그들이 발품 파는 시간을 줄여주고, 다양한 이슈에 답을 해줄 수도 있는 존재다.

누구나 예술에 눈을 뜨게 된다고 생각하지는 않는다. 적어도 미술작품을 보고 최소한도의 호기심이나 마음이 움직이는 이들만이 예술이란 장르와 인연을 맺을 수 있다고 본다.

갤러리스트가 본인의 기준에서 좋은 작가를 선정해 이를 홍보하고, 성장시키고, 발전시키는데 보람을 느낀다면 컬렉터 역시 나만의 눈을 가지고 이 중에서 내가 원하는 작가를 골라낼 수 있을 것이다. 미술작품을 처음 접하는 이들에게는 결코 쉬운 얘기는 아니지만 오랜 경험을 통해 쌓은 안목을 바탕으로 어렵게 소장하고, 힘들게 구매하는 작품이야말로 오래도록 귀한 컬렉션으로 남을 수 있을 것이다.

지난 15년간 국내외에서 아트 컨설턴트로 일해오며 1년의 절반 이상을 전 세계에서 열리는 아트 페어를 다닌 난 자연스럽게 현대 미술작품에 대한 애정과 관심이 점점 커질 수밖에 없었다. 한때 고급 취미로만 여겨졌던 아트 컬렉팅이 젊은 층 사이에서 와인이나 골프처럼 하나의 라이프스타일로 자리 잡는

최근의 모습은 2008년 리먼 사태 직전의 미술계 상황을 떠올리게 하기에 충분했다.

2000년대에는 천경자 등 국내 모던 작품이나 2,000만 원대 이하의 컨템포러리 작가들을 주로 컬렉팅했다. 2020년대 열풍은 그간의 글로벌화와 온라인화에 힘입어 해외 옥션 결과를 기반으로 한 해외 작가 작품과 에디션 판화, 아트 토이까지 그 영역이 확장되었다.

이렇게 예술에 관한 관심이 확장한 요인으로는 먼저 일본과 스페인 작가들을 위주로 컬렉터들의 연령층이 대폭 낮아졌다는 점을 들 수 있다. 또 온라인 덕분에 구글과 인스타그램으로 세계 작가들과 직접 소통할 수 있게 되었다는 점도 빼놓을 수 없다.

30~40대 컬렉터들은 더는 누군가의 조언에 의지하지 않는다. 명품을 직구하듯 온라인으로 작가 정보를 찾고, 옥션을 검색하고, 정보를 공유한다. 네이버와 유튜브 등에는 전시 정보가 넘쳐나고 있고, 가까운 서점에 들러 아트 컬렉션에 관한 책들만 완파해도 컬렉터가 되는 건 시간문제다.

다만 여기엔 중요한 점이 하나 빠졌다. 틈만 나면 전시장을 찾고 아트 토이나 에디션 작품, 신진 작가를 향한 오픈 런은 늘고 있지만, 과연 예술에 대한 식견을 높이는 즐거움을 아는 미술 애호가들은 이 중 얼마나 될까.

GDP 몇만이 넘으면 자연스럽게 문화 소비가 늘어난다는 숫자에 맞춰 우리나라가 최근 빠른 경제성장으로 문화 강국으로 떠올랐지만 많은 부분이 아직까지는 대중문화에 국한되어 있다. 전 세계 연간 컬렉팅의 1% 미만에 해당하는 우리나라의 컬렉팅 수준은 국내 시장에 지속적으로 아시아 미술 시장의 중심을 이어갈 수 있을지 의구심이 드는 부분이다.

아트 바젤의 글로벌 디렉터와의 팟캐스트에 출연한 RM은 바로 이런 현상에 코멘트를 남겼다. 해외 투어를 가면 호텔에서 넷플릭스나 유튜브만 보던 그가 처음 찾은 곳은 시카고미술관이다. 이곳에서 그는 고흐와 모네 등 인상파 작품을 통해 음악가와 달리 미술 작가들이 자기감정에 솔직하다는 점, 호흡이 길다는 점을 차이로 느꼈다. 미술관을 방문한 순간만큼은 시간이 멈춘 듯 자기 자신을 돌아보게 된다면서 말이다.

해외 투어를 다니며 한국인으로서의 자각을 하게 된 RM은 우리나라 작가를 찾아다녔고, 예술에 꽂혀 미술사를 공부하는 지적 유희가 무척 크다고 했다. 집에 미술품을 거는 행동은 그 작가의 인생을 곁에 놓고 보는 것이므로 작품과 함께 숨을 쉬고 더 나은 사람이 된 기분이라고 했다.

언젠가 1층에 카페가 있고 2층과 3층은 사람들이 자신의 컬렉션을 볼 수 있는 미술관을 만들고 싶어 했다. 이것이야말로 우리가 미술 애호가에서 컬렉터로 성장해 본인의 컬렉션

을 사회와 나누는 아트 앰배서더로서 성장해가는 과정을 교과서처럼 담은 정답 같은 여정이라고 생각했다.

나 역시 예술과 만나 행복했던 순간들이 있다. 20대 때 처음 찾은 프랑스. 니스현대미술관Musée d'Art Moderne et d'Art Contemporain의 이브 클랭과 로버트 롱고Robert Longo, 지중해의 새파란 바다가 내려다보이는 생폴 드 방스의 매그재단에서 만난 호안 미로와 마르크 샤갈, 생폴 드 방스의 호텔 라 콜롬브 도르의 피카소, 알렉산더 칼더 조각, 앙티브 피카소미술관Musée Picasso d'Antibes.

30대를 맞아 호반 오페라를 보러 떠난 스위스 브레겐츠는 또 어떠했는가. 기대했던 오페라보다 브레겐츠시의 현대 미술관에서 감동을 더 받았다. 노출 콘크리트 건물 안에 높은 층고와 넓은 규모가 나를 반겼는데 특대형 토끼 인형과 폐차장 잔해가 가득했다. 마지막 감동은 런던의 마크 로스코가 가득한 방에서였다. 박서보 작가와 아그네스 마틴의 전시였는데 로스코 작품 앞에서 스탕달 신드롬을 겪었다.

이렇듯 우리 모두는 우연한 기회에 인생의 어느 대목에서 예술과 마주하게 되지만 마땅히 물어볼 곳도 함께할 이들도 없는 경우가 많은 듯하다. 최근에는 취향 기반의 모임이 느는 추세인데 부디 예술이 혼자만의 취미로 남지 않고 평생토록 더해가는 깊이를 통해 삶을 풍부하게 할 수 있는 디딤돌로 키워나갈

수 있기를 바란다.

　　더불어 이 책을 통해 여러분이 예술에 대한 안목을 기르고, 이에 한층 가깝게 되어 주변에 이를 전파하는 또 한 명의 앰배서더로 성장했으면 좋겠다. 더욱 많은 이의 삶 속에 예술이 함께하기를 희망해본다.

# 컬렉터처럼, 아트투어

1판 1쇄 인쇄 | 2023년 12월 11일
1판 1쇄 발행 | 2023년 12월 20일

지은이 변지애
펴낸이 김기옥

경제경영팀장 모민원
기획 편집 변호이, 박지선
마케팅 박진모
경영지원 고광현, 임민진
제작 김형식

표지디자인 어나더페이퍼  본문디자인 푸른나무디자인
인쇄 · 제본 민언프린텍

펴낸곳 한스미디어(한즈미디어(주))
주소 04037 서울특별시 마포구 양화로 11길 13(서교동, 강원빌딩 5층)
전화 02-707-0337 | 팩스 02-707-0198 | 홈페이지 www.hansmedia.com
출판신고번호 제 313-2003-227호 | 신고일자 2003년 6월 25일

ISBN 979-11-6007-996-8 (03600)